debut 2

제2의 사춘기

북노마드

debut 2
ⓒ 북노마드, 제너럴그래픽스

초판 1쇄 인쇄 / 2012년 11월 19일
초판 1쇄 발행 / 2012년 11월 26일

펴낸이 / 윤동희 문장현

글 / 고충환 이선영
표지 그림 / 이동기 허용성

편집 / 제소정 권혁빈
디자인 / 제너럴그래픽스 문장현
마케팅 / 한민아 정진아
온라인 마케팅 / 김희숙 김상만 이원주
제작 / 서동관 김애진 임현식
제작처 / 영신사

펴낸곳 / (주)북노마드
출판등록 / 2011년 12월 28일 제406-2011-000152호
주소 / 413-756 경기도 파주시 문발동 파주출판도시 513-7
문의 / 마케팅 031-955-8886 편집 031-955-2646 팩스 031-955-8855
전자우편 / booknomad@naver.com
트위터 / @booknomadbooks
페이스북 / www.facebook.com/booknomad

펴낸곳 / 제너럴그래픽스
주소 / 110-220 서울시 종로구 팔판동 123-3
문의 / 02-733-8084
www.generalgraphics.kr

ISBN 978-89-97835-09-6 04600
978-89-968068-7-5 (세트)

이 책의 국립중앙도서관 출판시도서목록(CIP)은 e-CIP 홈페이지(www.nl.go.kr/cip.php)와
국가자료공동목록시스템(http://www.nl.go.kr/kolisnet)에서 이용하실 수 있습니다.
(CIP 제어번호: CIP2012005172)

거울 속의 나, 참 못 생겼어.

- 이소라, Tears

제2의 사춘기

사는 게 왜 이 모양일까. 삶을 재단하는 규격이 있다면 형편없는 불량품 인생. 말은 생각을 따르지 못하고, 행동은 생각에 미치지 못하는 삶. 모든 문제가 나로부터 시작해 나에게로 끝나는 모양. 사랑할 것이 아무것도 없는 초라함. 인생의 시간을 보내는 공간에서 밀려난 듯한 기분. 삶의 곤경을 이겨낼 힘도 패배를 받아들일 용기도 없는 유약함. 내가 정한 원칙이 아니라 다른 이의 법을 따르는 비루함. 결국 살아가기에 급급한 비겁한 삶…… 한때 나를 지배했던 거대한 욕망은 어디로 사라진 걸까. 속없이 사라지고 가뭇없이 저물어간 나의 꿈. 완벽한 패배자. 아무것도 할 수 없는 낙오자. 별안간 불쾌감이 엄습한다. 지금 존재하는 나는 누구일까?

(나는 지금 어디에 있을까?)

그래, 사춘기다. 다시 찾아온 사춘기. 제목을 '제2의 사춘기'라 붙였다. 제1의 사춘기와는 분명 다른, 어느 날 문득 터무니없지만 정확하게 찾아온 느낌. 누군가 나를 정탐하는 듯한, 아니 비웃는 듯한 기분. 나를 아무것도 아닌 사람으로 만들어버린 황량함. 감동도 방향도 없이 끝없이 추락하는 기분. 나를 감싸는 지루함과 권태로움. 당장이라도 도망치고 싶은 수치심. 아무데로나 떠나고 싶은 절박함. 이런 상태가 제법 오래 지속된다면 당신은 제2의 사춘기를 살고 있다. 나 또한 당신과 같은 병을 앓고 있다.

(우리는 환자다.)

처음에는 잠시 쉬면 될 거라고 여겼다. 그건 오만이었다. 내게 필요한 건 알량한 휴식이 아니라 완전한 재생이었다. 내 안의 사유와 의지, 느낌, 취향의 밑바닥을 뒤흔드는 충격이 필요했다. 그래서 찾아나섰다. 같은 곤고함을 등에 지고 신음하는 작가들을 백방으로 수소문했다. 이십대에서 사십대의 '젊은' 작가들이다. 다시 찾아온 사춘기라는 희미한 감정을 이미지로 옮겨보려 노력한 이들이다. 개성 있는 감정으로, 우리의 몸 어디쯤 영혼이 살아 있는지 짚어주는 이들이다. 오롯이 제2의 사춘기를 염두에 두고 그린 작업도 있고, 우리가 뒤늦게 이름붙인 작업도 있다. 우울을 앓는 후배들을 위무하기 위해 모신 선배 작가들도 있다. 만드는 내내 '잘 알지도 못하면서'라는 영화 제목이 떠올랐다. 그래서 내내 망설였다. 속전속결로 만들지 못하고 주춤거렸던 이유다. 그러다 퍼뜩 떠올랐다. 본래 삶이 처한 어떤 느낌은 알 듯 모를 듯 희미한 법. 우울한 감정으로 점철된 제2의 사춘기라는 삶의 양태를 모두와 공유하기란 불가능하다. 그런 줄 알면서도 어떤 테마를 향해 묵묵히 나아간다면 비난만큼의 용서와 이해를 구걸할 수 있다고 자위하기로 했다. 흔해빠진 한 권의 미술무크지에 불과한 《debut(데뷔)》의 진심을 믿어줄 이가 반드시 있다고 나는 바란다. 내가 할 수 있는 일이 이것밖에 없음을 이해해주는 이를 나는 '당신'이라고 부르려 한다.

(당신, 반갑습니다.)

몇 가지를 더 고민했다. 체계 없음을 걱정해 전체를 지탱하는 질문을 작가들에게 요청했다. 미술평론가 고충환의 글은 지금 미술계에 감도는 우울의 실체를 사유케 한다. 멜랑콜리(Melancholy)의 비애가 작가 내부에만 고여 있는 건 유치해서 볼썽사납다. 어떤 미술은 아름다우면 그만이지만, 어떤 미술은 삶에 팽팽한 긴장을 안겨줘야 한다. 그래서 미술평론가 이선영의 글을 덧붙였다. "살아가기에서 해방된 것이 아니라 인생에서 해방된 예술. 인생만큼 단조롭지만 단지 다른 곳에 있는 예술"(페르난두 페소아)을 지지하는 나의 소신을 숨기지 않았다. 자고로 미술은 삶의 공간으로 나아가야 한다. 지금 우리 미술에 필요한 것은 제도와 미술인, 그리고 미술의 삼위일체가 동시에 바뀌는 것이다. 미술의 뉴웨이브는 그때 열린다. 알고 있다. 헛된 꿈이라는 걸. 욕망하는 인간은 욕망되는 것을 갖고 있지 못하다고 쇼펜하우어는 말했다. '예술 작품의 물성'(하이데거)과 온전한 삶으로서의 미술을 꿈꾸는 '욕망'이 나라는 인간을 구성하는 것은 결국 내가 '결핍'된 존재라는 얘기다. 나는 그 '결핍의 욕망'으로 세상을 상상할 것이다.

(질투, 아니 결핍은 나의 힘이다.)

2012년 11월
발행인 / 편집인
윤동희

《debut》는 이름 그대로 미술계에 갓 데뷔를 앞둔 이들을 염두에
둔 책과 잡지의 경계물이다. 그래서 사십대 언저리를 살아가는
작가들에게는 미술대학에 다니거나 졸업을 앞둔 '후배들'을 위한
조언을 추가로 요청했다. 미술대학이라는 저 만족스럽지 못한
공간을 학생으로, 선생으로 동시에 살아낸 이들이다. 저마다 달라
보이지만 그들은 한결같이 이렇게 말하고 있다. 미술의 존재 앞에서
나는 아무것도 아니라는 겸손함으로 살아가라고, 그 겸양에서 모든
것을 상상하는 힘이 나온다고, 미술가의 삶은 단조로움을 극복할 때
비로소 만들어진다고, 그러니 가장 사소한 것에 흥미를 느껴야 한다고,
그 순간 미술은 곧 삶이 된다고 했다. 미술은 한 번쯤 살아볼만한
일이라는 그들의 말에 내가 먼저 용기를 얻었음을 고백하련다.
객관적인 시선으로 바라보면 견고히 자리잡은 작가들이건만,
부끄럽지 않은 작업을 내놓기 위해 하루하루 자신을 다듬는 모습은
분명 아름다웠다. 그림을 욕망의 구현이 아닌, 매일매일 감당해야
하는 숙제로 받아들이는 작가들을 본다는 건 기분 좋은 일이다.
늘 돌이켜보지만 미술은 기교의 문제가 아니라 '태도'의 문제이다.
태도가 형식을 만든다. 단지 '아프니까 청춘이다'라는 허울 좋은 말로
위로하려 들지 않고 자신이 걸어온 길을 담담히 고백해준 작가들에게
감사드린다. 대학에서의 '잘 그린' 미술을 버려야 하는, '데뷔'를
앞둔 젊은 작가들이 선배들의 미술 여행에 동참해주면 바랄 게
없겠다. 그들이 '어떤 정거장에 들렀는지, 예술 형식과 예술이 무엇을
가르쳐주었는지, 어떤 예술적 한계에 부딪혔는지, 또 어떻게 싸우고
어떻게 매달렸는지'(오르한 파묵)를 숙고하다보면 어느 날 문득
미술이 도드라지는 순간이 반드시 찾아올 것이다. 세상은 그대들이
붓을 꺾을 만큼 공평하지 않다. 그 부조리를 그려야 한다. '지금 무슨
일을 하십니까?'라는 세상의 질문에 '그리는 자'라는 보이지 않는
명함을 내놓는 이들이 많아지기를 바란다. 미술을 선택한 순간 삶은
늘 손해보기 마련이다. 하지만 좀 더 세상을 살아온 이들은 이렇게
말한다. 삶의 대차대조표란 결국 거기서 거기일 뿐이라고. 그러니
믿기로 하자. 설령 그것이 지는, 아니 질 수밖에 없는 싸움이더라도
링에 오르기로 하자. 마지막으로 매 호마다 테마에 맞는 '꼴'을
고민하는, 그래서 늘 편집자의 기대를 뛰어넘는 디자인을 안겨주는
제너럴그래픽스 문장현 대표에게도 감사 인사를 전한다.

(우리 맛있는 밥, 먹어요.)

이 책을 만드는 내내 우울했다. 진실로 많은 사람들이 우울하다는 걸
알았다. 우울을 그리는 작가도 예상 밖으로 많았다. 우울할 수밖에
없는 현실을 아파하고, 우울을 그릴 수밖에 없는 내적 필연성을
갖춘 그들은 고통스러워하면서도 단호했고 그만큼 세심했다. 일견
걱정스럽기도 했다. 우울이 시각적 테마로 그쳐서는 안 된다는
노파심이었다. 그림을 그리고 싶다는 창조적인 충동은 작가에게
없어서는 안 될 축복이다. 모든 작품의 배후에는 그 충동을 시각적인
것들로 전환시키기 위한 표현의 의지와 열정이 도사린다. 그렇다고
우울의 감정의 기미(幾微)들을 과도하게 표출하는 것은 '서로
사랑하고 우여곡절 끝에 결혼에 다다랐는데 알고보니 배다른
남매더라'식의 '막장 문화'가 이미 보여주었다. 우울은 뼛속 깊이
느끼되 동시에 무심한 시선으로 관조하는 것이다. 우울이라는
멜랑콜리는 평평하게 바라볼 때 깊이가 생겨난다. 비밀이란
한 사람에게서 다른 사람에게로 넘어가는 순간 신비를 잃는다.
살이 발라진 생선에 젓가락을 갖다 대는 이는 없다. 다행히 작가는
함부로 우울을 드러내기보다 우울이 도사리는 시각적 틀을 주조해야
한다는 명제를 이해하는 이들이 많았다. 문학평론가 신형철의 표현을
빌린다면 지극히 '윤리적'인 작가들이다. 지시가 아닌 '암시'로 우울을
견뎌내는 그들의 태도에 힘을 얻었다. 이 미친 세상에 슬퍼하거나
분노하는 이가 없다면 나는 정말 절망했을 것이다. 우리는 아파야
하고 슬퍼해야 하고 고통스러워해야 한다. 우리는 만져야 하고
건드려야 하고 닿아야 한다. 그것이 마음이든 몸이든. "풍경은 내
안에서 스스로 생각한다. 나는 풍경의 의식이다." 세잔의 말이다.
세잔의 고백 후 한 세기가 지난 지금, 그 풍경은 '우울'이라는 수식어를
갖고 우리 앞에 나타났다. 우울한 풍경이 내 안에서 스스로 생각한다.
나는 우울한 풍경의 의식인 것이다. 그 우울의 뉘앙스에 삶의 미학이
있다. 그 자리에 나의 삶과 너의 삶이 다르지 않다는 공감이 생겨난다.
그러니 당신도 우울해져라. 최선을 다해 자신을, 세상을, 시대를
의심하라. 우울은 더이상 하나의 테마가 아니다.

(이제 우울은 하나의 장르다.)

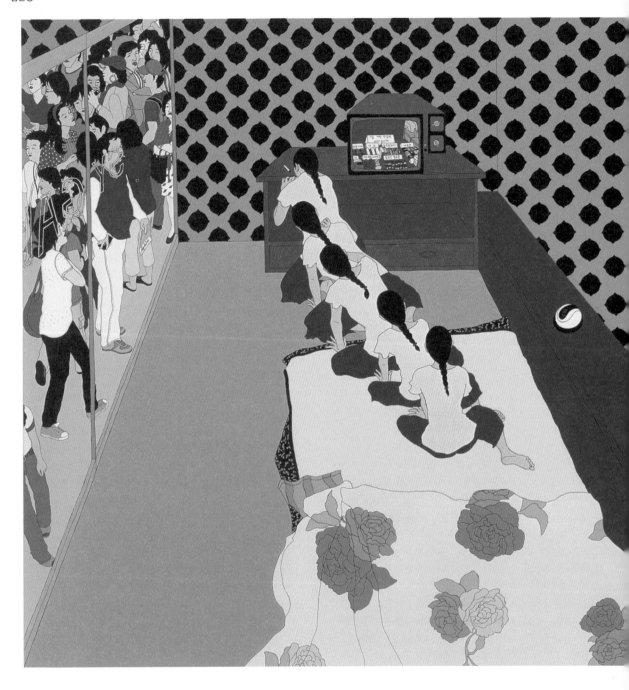

20060426, 종이에 아크릴릭, 80x160cm, 2007

20070215, 종이에 아크릴릭, 143x180cm, 2007

20070130, 캔버스에 아크릴릭, 130x162.2cm, 2008-2009

20100420, 캔버스에 아크릴릭, 22x118cm, 2010

drawing a dream, 혼합재료, 55x25cm, 2010

drawing a dream, 새장에 인형, 2010

drawing a dream, 혼합재료, 30x65cm, 2010

지금보다 젊은 날, 그림을 그리면서 살겠다고 결심하게 된 특별한 계기가 있었나?
어느 날 갑자기 그림을 그리면서 살겠다고 결심한 적은 없었다. 어렸을 때부터 좋아서 습관처럼 한 일이라 이것 외에 다른 직업을 생각해본 적이 없다. 그냥 자연스럽게 나는 그림을 그리고, 작업하려고 태어난 사람이니 평생 재미있게 해야겠다는 결심은 가끔 한다. 내가 만약 다른 일을 하게 된다면 그것은 작업을 위해 다른 경험을 체험하거나 경제 활동을 위한 것일 거다.

당시 화가라는 진로를 결정할 때 가장 중요하게 생각했던 가치는 무엇이었나?
행복. 딱히 화가로 살겠다는 결정을 한 적은 없지만 가끔 지칠 때 내가 이 행위를 얼마나 좋아하는지, 이 일을 할 때 얼마나 행복한지를 다시 생각해본다.

작가로 살기 잘했다고 생각하는가?
예스.

지난 10년을 정리한다면?
처음엔 욕심으로 가득 찬 마음으로 달렸다. 그러다가 내 꿈이 높이 올라가는 것보다 '멀리 가는 것'이라고 깨닫고 천천히 걷기 시작했다. 하지만 여전히 욕심이 버려지지 않아서 조바심으로 가득 찬 마음으로 걷고 있는 것 같다.

그사이에 작업의 화두는 어떻게 변했나?
작업의 화두에서는 별로 변화가 없는 듯하다. 요즘은 화두보다는 표현 방식에 대한 고민을 많이 하고 있다.

하루가 궁금하다.
규칙적인 하루를 보내려고 노력한다. 일어나자마자 그날 꾼 꿈을 기록한다. 그다음 간단한 스트레칭을 마치고 식사를 하고 씻고 작업한다. 먹는 것을 제일 중요하게 여겨 매 끼니와 간식에 집착한다. 그림을 그리지 않더라도 작업을 펼쳐놓고 정해진 시간 동안은 앉아 있거나 무언가를 적고 생각한다. 일주일에 한 번은 보고 싶은 전시를 확인해서 기간, 지역별로 나눠놓고 날을 정해 사람이 없는 오전 시간부터 전시장들을 돈다. 가끔 해가 쨍한 날 빨래냄새가 자극한다든가 느닷없이 시원한 바람이 부는 낮에 혼자 맥주 한 병을 들고 영화를 보거나 책을 보는 이상한 행동도 한다. 대부분 맥주를 마시면 영화는 켜져 있고 책은 들고 있지만 내가 하는 건 꿈속을 헤매고 다니는 것이다. 저녁 시간은 거의 매일 친구나 가족들을 만나 식사하고 수다를 떤다.

작업하면서 술을 즐기나? 특별히 즐기는 술이 있다면?
좋아하는데 맛도 잘 모르고 빨리 취하는 편이라 자주 마시진 않는다. 앞에서 말한 것처럼 날씨에 영향을 받아 혼자 한잔씩 마시는 정도다. 맥주와 와인을 좋아한다.

국내외 작고 작가 중 세월을 거슬러올라가 만나고 싶은 작가는 누구인가?
레오나르도 다 빈치. 다양한 분야에서 천재성을 가진 그는 그 자체만으로 흥미를 끄는 매력적인 남자다. 작가로서가 아닌 만나서 연애해보고 싶다. 그리고 백남준, 루이스 부르주아. 다른 이유는 없고 두 분은 언제 한번 만나봐야겠다는 생각을 했었고 금방 만날 수 있겠다고 예상했는데 별세 소식을 듣고 만나지 못한 데 대한 아쉬움이 남았다. 친분이 없는데 이유 없이 가까이 있다고 느꼈고, 언제든 소통할 수 있다는 친근함을 지닌 작가들이어서 그런 것 같다.

아무것도 그릴 수 없는 날이 있나? 어떤 우울한 감정이 작업에 도움이 되는가?
아무것도 그릴 수 없는 날은 요즘인 것 같다. 내가 하고 있는 것들이 내가 원하는 방향으로 가고 있는지, 내가 원하는 방향이 무엇인지 혼란스러울 때 아무것도 할 수 없다. 우울한 감정이 작업에 영감을 줄 때는 있지만 그저 우울한 감정에 취해서 작업을 한 적은 없다.

김

동국대학교 회화과를 졸업했다. <30 days>(SYART, 2010),
<12 days>(카이스갤러리 홍콩, 2009), <20070618>(대안공간
반디, 2009), <in my head>(카이스갤러리, 2007),
<SANYOUNGLAND>(Leo Koenig inc, 미국, 2006) 등의
개인전과 <aki mania>(아뜰리에 아키, 2010), <스펙터클과
현대미술>(텔레비전 12, 2009), <그림의 대면: 동양화와 서양화의
접경>(소마미술관, 2008), <스타워즈 에피소드 1>(UNC갤러리,
2008) 등의 다수의 단체전을 가졌다.

산영

미술대학은 어떤 곳일까? 미술대학은 무엇을 배우는 곳일까?
나에게 미술대학은 들어가는 것이 필수인 줄 알고 들어간 곳이고 소소한 추억을
만든 곳이다. 4년 동안 자신의 진로에 대해 테두리 안에서 편안하게 고민할
수 있게 하는 곳이고, 경쟁을 배우는 곳이기도 하다. 다만 시간과 돈이 많이
소요된다는 단점이 있다.

**대학원 진학 또는 유학을 고민하는 학생들이 많다. 미술가와 학력은
관계가 있을까?**
예술을 하는 것과 학력이 어떤 관계가 있는지 잘 모르겠다. 유학은 학위보다
새로운 곳에서 다양하고 신선한 것들을 보고 느끼고 시도해보는 것에 초점을
맞춰야 한다.

경제적 문제, 즉 돈 때문에 고민하는가? 그리고 그걸 어떻게 극복하는가?
고민을 하고 있지만 아직 극복은 하지 못했다. 어떻게 극복해야 할지 고민중이다.

**지금 미술대학생이 좋은 작가가
되기 위해 가장 염두에 둬야 할 것은
무엇일까?**
자신이 정말 작가가 되고 싶은지
생각하는 게 가장 중요하다. 왜 작업을
하고 싶은지, 어떤 작업을 하고 싶은지,
얼마만큼 하고 싶은지.

미술가에게 가장 중요한 것은 무엇일까?
호기심. 끊임없이 현상에 대해
궁금해하고, 연구하고, 시도하는 게 가장
중요하다. 그리고 자신만의 조형언어로
표현하는 것.

마지막으로 지금 미대생들에게 한마디.
요즘 졸업전시를 보거나 학생들의 작품을 보면 여느 작가들만큼 잘 다듬어지고 세련된 결과물을 볼 수 있다. 하지만
아쉬운 것이 있다면 작품을 만든 사람이 보이는 것이 아니라 익숙한 누군가가 보인다는 점이다. '모방은 창조의
어머니'라고 하지만 모방은 창조라고 할 수 없다. 무언가에 영감을 받아서 시도했다면 그것을 자기 것으로 만드는 과정이
꼭 필요하다. 그 과정이 없으면 작품이 완벽해보여도 아무런 의미가 없다. 자신이 좋아하는 것을 찾고 노력하고 즐기길
바란다.

여름 홍천 종이에 잉크, 26x18.2cm, 2012

여름 풍경, 종이에 잉크, 26x18.2cm, 2012

여름 풍경 종이에 잉크, 26x18.2cm 2012

노인과 여름, 종이에 연필, 63.8×47cm, 2012

여름 풍경 종이에 잉크, 26x18.2cm, 2012

노인과 파리, 천 위에 젯소 연필, 32x41cm, 2011

숲의 내부 2, 천 위에 아크릴릭, 114x337cm, 2012

사람들, 종이에 연필, 73x132.5cm, 2012

지금보다 젊은 날, 그림을 그리면서 살겠다고 결심하게 된 특별한 계기가 있었나?
아주 어릴 때부터 그림 그리는 것을 좋아했고, 항상 그리는 일을 거의 주변에 두고
살았던 것 같다. 그렇게 흘러오다보니 자연스럽게 그림 그리는 일을 하게 된 것
같다.

당시 화가라는 진로를 결정할 때 가장 중요하게 생각했던 가치는 무엇이었나?
그때는 그림을 그리는 일이 가장 재미있었다. 그것 때문에 그렸던 것 같다.

작가로 살기 잘했다고 생각하는가?
조금 힘들 때도 있지만, 재미있는 일이라 생각한다.

지난 10년을 정리한다면?
지금은 좀 편해졌지만, 지난 10년간 좀 어려운 시기였던 것 같다. 어린 작가로 미술계에 처음 몸을 담았고, 여러 사람들을
만났고, 나름대로 열심히 그림을 그리며 많은 일을 겪은 것 같다. '작가로 잘살기 위해 어떻게 하면 될까?'에 대한 질문의
답을 찾기 위한 몸부림이었다.

그사이에 작업의 화두는 어떻게 변했나?
어릴 때 좀 미시적인 화법이었다면 지금은 시야가 조금 넓어진 것 같다. 좀 더 보편적인 주제에 관심을 두게 된 것 같다.
그러나 인간과 그들의 드라마에 대한 관심은 항시 유지되고 있다. 변한 이유는 모르겠다. 살면서 생각이 변하기 때문에
앞으로도 변할 것 같다. 1년 전의 나와 지금의 나는 너무 다르다.

하루가 궁금하다.
작업을 한참 할 때는 오전 9~10시 사이 작업실에 출근해서 작업하고 저녁 6~7시에 퇴근을 한다. 저녁을 만들어 먹고
텔레비전을 보고 인터넷을 하다가 운동을 조금 하고 잠든다. 노는 날은 주변 작가들과 차 마시고 놀거나 산책을 한다.

작업하면서 술을 즐기는가? 특별히 즐기는 술이 있다면?
술을 못 마신다.

국내외 작고 작가 중 세월을 거슬러올라가 만나고 싶은 작가는 누구인가?
반 고흐 - 반 고흐의 편지를 보며 순수함과 솔직함에 반했다. 그의 친구가 되어 어떤 사람인지 옆에서 보고 싶다.
베르메르 - 아름다운 그림들을 어떻게 그리는지 옆에서 지켜보고 싶다.

한국예술종합학교 조형예술과 및 전문사 과정을
졸업했다. 〈풍경의 초상〉(국제갤러리, 2011)과
〈바람 없는 풍경〉(키미 아트, 2006) 등
2회의 개인전을 가졌고, 〈잘 긋기〉(소마미술관,
2007)의 단체전에 참여했다.
2005년에 베니스비엔날레 한국관에서 열린
〈Secret beyond the door〉,
2010년 프라하비엔날레, 2011년
몬차지오바니비엔날레에 초청받았다.

문

성식

아무것도 그릴 수 없는 날이 있나? 어떤 우울한 감정이 작업에 도움이 되는지, 반대인지 궁금하다.
하루 이틀이 아니다. 무엇을 그려야 할지 모르는 시절이 있다. 그땐 괴롭다. 내게 있어 우울한 감정은 도움이 되지 않는다. 몸과 맘이 쾌적해야 작업이 잘된다.

미술대학은 어떤 곳일까? 미술대학은 무엇을 배우는 곳일까?
미술대학은 예술가로서 좋은 철학과 좋은 태도를 갖도록 도와줘야 하는 곳이라 생각한다. 좋은 가치관을 선생님을 통해 수혈받을 수 있어야 한다.

**대학원 진학 또는 유학을 고민하는 학생들이 많다.
미술가와 학력은 관계가 있을까?**
작품이 적당히 좋으면 아주 관계가 없는 건 아니다. 그러나 작품이 깜짝 놀랄 만큼 좋으면 초등학교 졸업도 상관 없지 않을까?

경제적 문제, 즉 돈 때문에 고민하는가? 그리고 어떻게 극복하는가?
항상 고민한다. 잔고가 줄어들면 지출을 줄인다. 그리고 뭔가 돈을 만들 수 있는 일을 궁리해본다. 뾰족한 방법은 없는 것 같다.

지금 미술대학생들이 좋은 작가가 되기 위해 가장 염두에 둬야 할 것은 무엇일까?
우선 뭔가 표현하고 싶은, 말하고 싶은 욕구가 많아야 한다. 열정이 없는 학생이 가장 어려운 것 같다. 열정을 기반으로 한 자유로운 정신, 일정 정도 자신의 분야에 대한 역사 공부와 다양한 작품을 공부하고 연구함으로써 예술과 미술에 대한 폭넓은 이해가 필요하다.

미술가에게 가장 중요한 것은 무엇일까?
자유로움, 내가 뭐하고 있는지 아는 것!

마지막으로 지금 미대생들에게 한마디.
만약 작가라는 일을 하고 한평생 살고 싶다면 열심히 움직이라고 말하고 싶다. 열심히 보고 생각하고 기록하고 메모하고 고전을 연구하고, 이런 일들을 자신이 할 수 있는 한 열심히 하다보면 정신도 빨리 성장할 것이고 작업도 빠른 속도로 성숙하게 될 것이다.

CVJ,7743J0704 11:39, 캔버스에 아크릴틱, 72.7×60.5cm, 2010

CYJ.8092/0708 09·08, 캔버스에 아크릴릭, 72.7×60.5cm, 2010

기억 속의 풍경, 캔버스에 아크릴릭, 162.2x130.3cm, 2007

CYJ_8102/0715 08:50, 캔버스에 아크릴릭, 72.7×53.0cm, 2010

CYJ_8777/0704 11:37, 캔버스에 아크릴릭, 72.7×60.5cm, 2010

CYJ.8144/4월의 기억, 캔버스에 아크릴릭 물감 193.9×112.2cm, 2009

CYJ_7746/072? 08.57, 캔버스에 아크릴릭, 72.7×53.0cm, 2010

지금보다 젊은 날, 그림을 그리면서 살겠다고 결심하게 된 특별한 계기가 있었나?
어려서부터 미술에 발을 들였던 터라 항상 마음 한구석에 이 길이 내 길일까에 대한 의심이 있었다. 서울에서 대학원을
졸업하고 잠시 전공을 바꾸려고 1년간 방황한 적이 있었는데, 1년 후 하얀 벽이 있는 실기실에 들어갔을 때 그 자리에
있을 수 있다는 것이 너무 감사했다. 그 후로는 더는 의심하지 않게 되었다.

당시 화가라는 진로를 결정할 때 가장 중요하게 생각했던 가치는 무엇이었나?
내가 가장 오랫동안 지속적으로 좋아하며 할 수 있는 것이 그림이라고 생각했었다.

작가로 살기 잘했다고 생각하는가?
네에~

지난 10년을 정리한다면?
타지 생활의 연속, 한 곳에 머물러
있기보다 여러 곳을 돌아다녔다.
익숙함과 낯섦, 만남과 헤어짐을
연습하는 시기였다.

그사이에 작업의 화두는 어떻게 변했나?
크게 변하지 않은 것 같다.

하루가 궁금하다.
매일이 같지 않다. 나는 하루 단위보다
일주일 단위의 계획을 만드는 편이다.
하지만 월요일부터 토요일까지 언제나
오전 9시까지 작업실에 가서 하루를
시작한다. 일주일에 이틀은 작업실에서
온종일 하루를 보내려고 노력한다.

이화여자대학교 서양화과를 졸업하고, 동대학원, 영국 브라이튼대학에서
석사 학위를 받았다. 중국 칭화대학교에서 박사 학위를 받았다. 첫번째 개인전
〈시간, 낯설음과의 대화〉(갤러리퓨전, 2000)를 시작으로 〈Having a Cup of
Tea〉(관훈갤러리, 2004), 〈석남미술상 수상작가전〉(모란갤러리, 2005), 〈푸이를
그리다: A trip to Fobidden City〉(금호미술관, 2006), 〈Atopon〉(관훈갤러리,
2010) 등 5회의 개인전을 가졌고, 다수의 단체전에 참여했다.

작업하면서 술을 즐기나? 특별히 즐기는 술이 있다면?
작업할 때는 그다지 술을 즐기지 않는다.

국내외 작고 작가 중 세월을 거슬러올라가 만나고 싶은 작가는 누구인가?
장욱진. 단순하면서 따뜻하고 소박한 그의 그림을 좋아한다. 그런 그림을 그린 사람에 대한 관심.

아무것도 그릴 수 없는 날이 있나? 어떤 우울한 감정이 작업에 도움이 되는가?
당연히 많이 있다. 때때로 다가오는 우울한 감정은 건조한 일상을 자극하지만 우울한 감정은 몸도 마음도 지치게 하는 것
같다. 그런 점에서 실질적으로 작업을 할 때는 방해가 되는 것 같다.

미술대학은 어떤 곳일까?
미술대학은 경험을 쌓는 장소. 보는 것을 배우고 버리고 선택하는 것을
배우는 곳이다.

대학원 진학 또는 유학을 고민하는 학생들이 많다.
미술가와 학력은 관계가 있을까?
개인적으로 미술가와 학력은 관련이 없다고 생각한다.
그러나 유학을 통해 얻게 되는 경험들은 분명 중요하다.

경제적 문제, 즉 돈 때문에 고민하는가?
그리고 어떻게 극복하는가?
강의와 가끔 판매되는 그림.

지금 미술대학생들이 좋은 작가가 되기 위해 가장 염두에 둬야 할 것은 무엇일까?
많이 보고 많이 느끼고 다양한 경험을 축적하고 동시에 그 경험들에 대하여
반문해보는 시간을 갖는 것.

미술가에게 가장 중요한 것은 무엇일까?
열정을 잃지 않도록 노력하는 것.

정

선

마지막으로 지금 미대생들에게 한마디.
누군가가 만들어놓은 틀에 들어가려고
애쓰지 않았으면 좋겠다.
그보다는 본인에게 중요한 것이
무엇인지, 본인이 정말 애정을 갖는 일이
무엇인지를 생각하는 것이 중요하다.

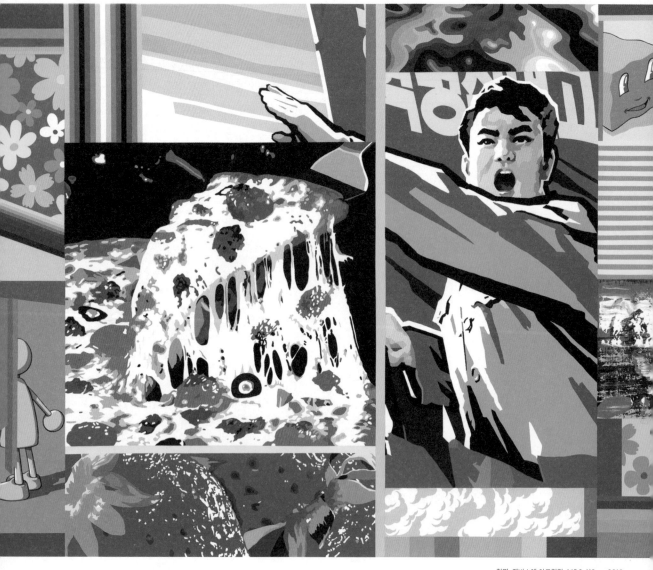

혁명, 캔버스에 아크릴릭, 145.3x112cm, 2010

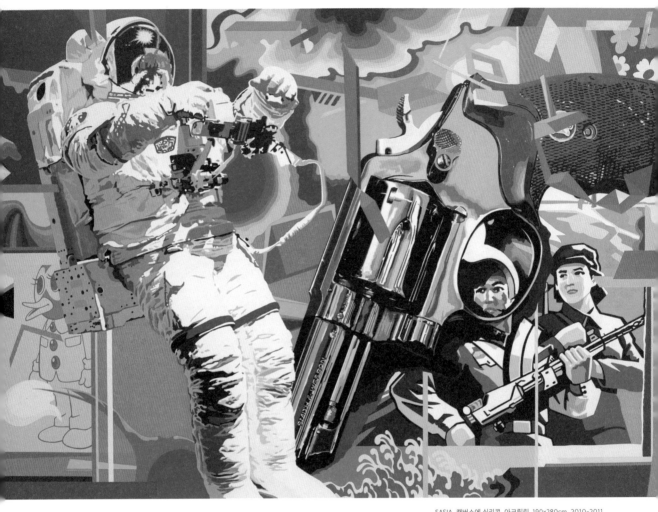

SASIA, 캔버스에 실리콘, 아크릴릭, 190x280cm, 2010-2011

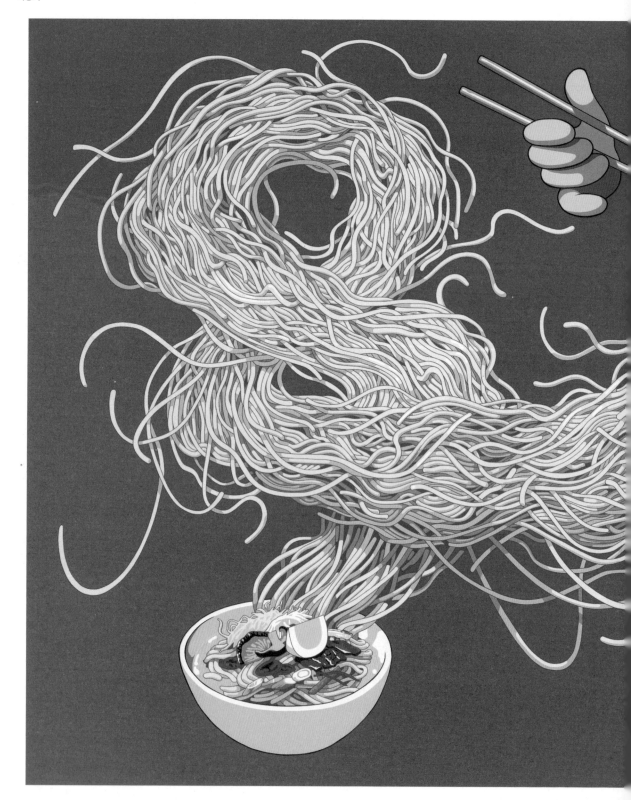

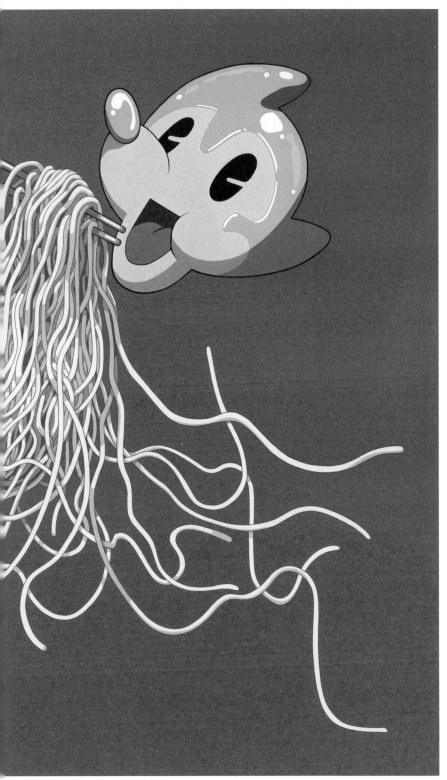

국수를 먹는 아토마우스, 캔버스에 아크릴릭, 190x280cm, 2008~2011

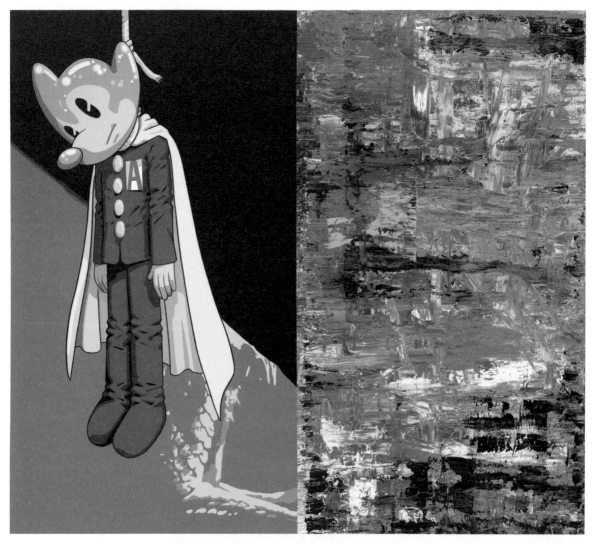

자살, 캔버스에 아크릴릭, 150x170cm, 2008-2011

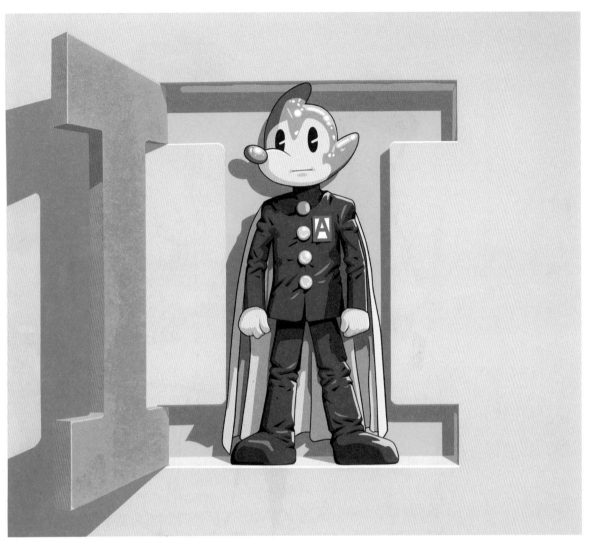

아이(I)박스, 캔버스에 아크릴릭, 150x170cm, 2009-2010

슈퍼주니어, 캔버스에 아크릴릭, 150x200cm, 2012

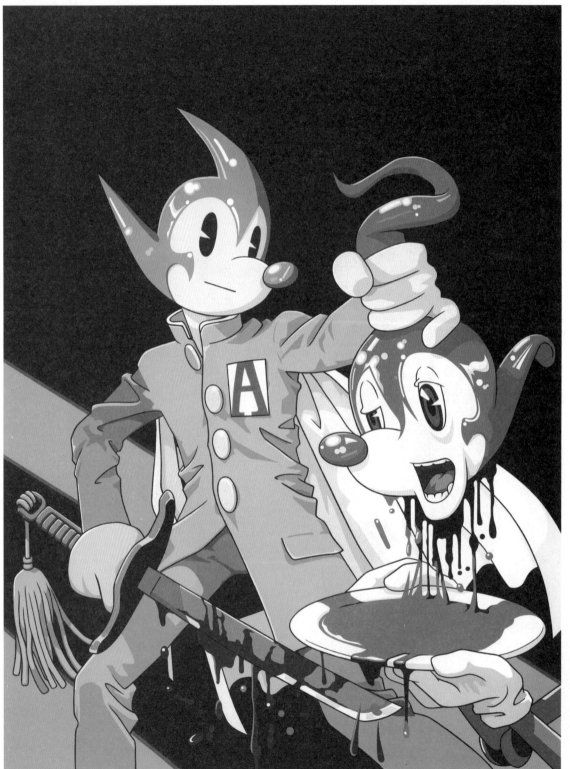

A의 머리를 들고 있는 A, 캔버스에 아크릴릭, 200x150cm, 2012

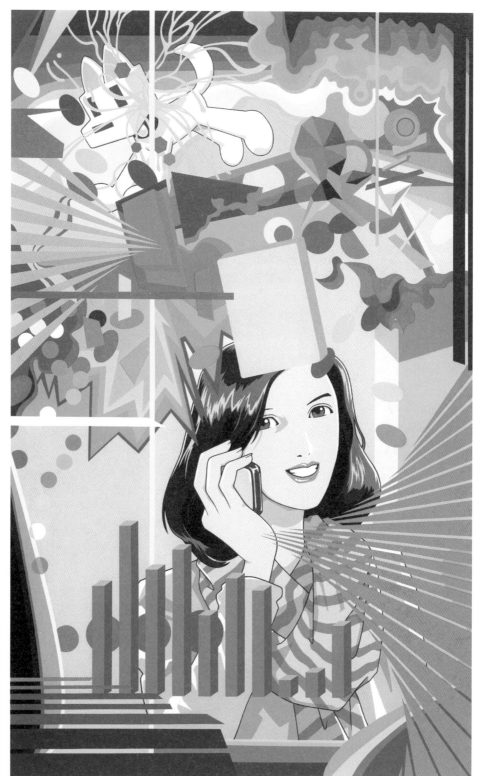

휴대폰을 든 여인, 캔버스에 아크릴릭, 160x100cm, 2012

지금보다 젊은 날, 그림을 그리면서 살겠다고 결심하게 된 특별한 계기가 있었나?
미술대학에 다닐 때, 당시 '포스트모더니즘 작가들'로 불리던 미국 작가들의
작품을 매우 좋아했다. 지금도 최전선에서 활발하게 활동하고 있는 제프 쿤스,
신디 셔먼, 줄리앙 슈나벨, 데이비드 살르, 에릭 피슬 같은 작가들이 그들이었다.
당시 그들의 작품들은 새롭고 신선했으며 전 세계적으로 바람을 일으켰다. 그들을
보면서 작가가 되겠다고 결심했다.

당시 화가라는 진로를 결정할 때 가장 중요하게 생각했던 가치는 무엇이었나?
내 자신의 내면이 원하는 것. 가치의 기준이 외부, 가령 다른 사람들의 시선이나
사회적 지위, 돈 같은데 있지 않았다. 진로를 결정할 때 가장 중요한 건 그 이유를
바깥에서 찾지 않는 것이다. 자신의 내부에 그 이유가 있어야 한다.

작가로 살기 잘했다고 생각하는가?
100퍼센트 만족한다. 작가의 삶이란 매우 어려운 문제에 에너지를 집중해서
도전하는 과정이다. 문제가 풀리지 않더라도 그 '과정'을 즐기면 고차원의
만족감을 얻을 수 있다.

지난 10년을 정리한다면?
작업실 밖으로 뛰쳐나가 세상에 대해 많은 것을 알게된 시간이었다. 작업을 하면서 갈팡질팡하고 시행착오도 겪고 여러
가지 상황에 휘둘리기도 했다. 어떤 면에서는 앞으로 가야 할 길을 준비하는 시기였을지도 모른다. 사실 지금이야말로
제대로 된 작품을 시작할 때라고 생각한다.

그사이에 작업의 화두는 어떻게 변했나?
지난 10여 년간 한국의 미술계나 문화계에도 적잖은 변화가 있었다. 인간은 환경의 영향을 받는 동물이기에 그런 변화들이
작가들에게도 많은 영향을 준다. 비틀스 식으로 말하자면, 예전에는 〈I Wanna Hold Your Hand〉나 〈Love Me Do〉를
만들고자 했다면, 지금은 〈Let It Be〉나 〈The Long and Winding Road〉를 만들려 한다.

하루가 궁금하다.
일정한 패턴이 없다. 어떤 날은
작업실에만 틀어박혀 있고, 어떤
날은 하루 종일 집에서 빈둥거린다.
야행성이라 주로 밤늦게 작업하는
편이다.

작업하면서 술을 즐기나?
특별히 즐기는 술이 있다면?
주로 밤에 작업하다보니 술을 별로
마시지 않는다. 특별히 즐기는 술은
없지만, 사람들을 만날 때 종종 마시곤
한다. 참, 맥주는 잘 마시지 못한다.

국내외 작고 작가 중 세월을
거슬러올라가 만나고 싶은 작가는
누구인가?
살바도르 달리. 얼마 전 영화 〈미드나잇
인 파리〉를 봤는데, 영화 속 달리의
비범함에 깜짝 놀랐다. 그가 왜 코뿔소에
집착했는지 물어보고 싶더라.

아무것도 그릴 수 없는 날이 있나? 어떤 우울한 감정이 작업에 도움이 되는가?

작업이 손에 잡히지 않는 날이 있다. 그럴 땐 그냥 다른 일을 한다. 때론 그런 날이 며칠 혹은 몇 달이 이어질 때도 있다. 그것이 우울한 감정이든 혹은 다른 어떤 감정이든, 모든 감정은 결국 작업에 도움이 되는 듯하다.

미술대학은 어떤 곳일까? 미술대학은 무엇을 배우는 곳일까?

미술대학이 반드시 무언가를 배우는 곳이라고 생각하지 않는다. 대학이 나를 작가로 만들어주지는 않는다. 대학은 입시학원이나 고시학원이 아니다. 다만 미술대학에 들어갔다면 저마다 자신의 필요에 따라 대학을 충분히 활용하고, 스스로를 강하게 만들 필요가 있다.

대학원 진학 또는 유학을 고민하는 학생들이 많다. 미술가와 학력은 관계가 있을까?

엄밀히 말해서 미술가와 학력은 별 관련이 없다. 하지만 우리나라의 풍토가 문제다. 한국 사회는 유달리 학력에 대한 집착이 심하고 문화적 편견도 많은 곳이다. 미술가에게도 눈에 보이는 조건을 요구한다. 현대미술의 후발주자로서 작품을 보는 우리만의 관점을 갖추지 못했기 때문이고, 어떤 사안의 내용보다 하드웨어에 치중하는 우리 사회 전반에 배어 있는 관행 탓이다. 앞으로 이 점에 대한 비판적인 사고가 필요하다.

경제적 문제, 즉 돈 때문에 고민하는가? 그리고 그걸 어떻게 극복하는가?

경제적 문제보다는 작품 자체에 대한 고민이 훨씬 큰 비중을 차지한다. 나에게 돈이란 최선의 작업을 한 이후 자연스럽게 따라오는 것이라는, 조금은 낙천적인 믿음이 있다.

지금 미술대학생들이 좋은 작가가 되기 위해 가장 염두에 둬야 할 것은 무엇일까?

현대미술은 결국 사고력의 싸움이다. 손끝의 재능이나 감각을 키우는 훈련보다 '생각하는 힘'을 기르기 위해 노력해야 한다. 그것이 바로 미래를 위한 투자이다.

미술가에게 가장 중요한 것은 무엇일까?

다른 작가들과 '다르게' 사는 것. 대세를 따르지 않고 나만의 세계에 자부심 갖기.

마지막으로 지금 미대생들에게 한마디.

미술사를 공부하십시오. 철학에도 관심을 가지세요.

홍익대학교 회화과, 동대학원을 졸업했다. <Bittersweet>(Mandarin Oriental rm.527, 홍콩, 2012), <Role Playing Game>(롯데갤러리, 2011), <Bittersweet>(Gallery 2, 2010), <Dubble Vision>(마이클 슐츠 갤러리 베를린, 독일, 2009), <Bubbles>(Willem Kerseboom Gallery, 네덜란드, 2008), <Crash>(일민미술관, 2003) 등 다수의 개인전을 가졌고, <Future Pass>(타이완국립현대미술관, 대만, 2012), <Future Pass>(베니스비엔날레, 2011), <Made in Popland>(국립현대미술관, 2010) 등 다수의 단체전을 가졌다. 국립현대미술관, 삼성미술관 리움, 일민미술관, 가나아트센터 등에 작품이 소장되어 있다.

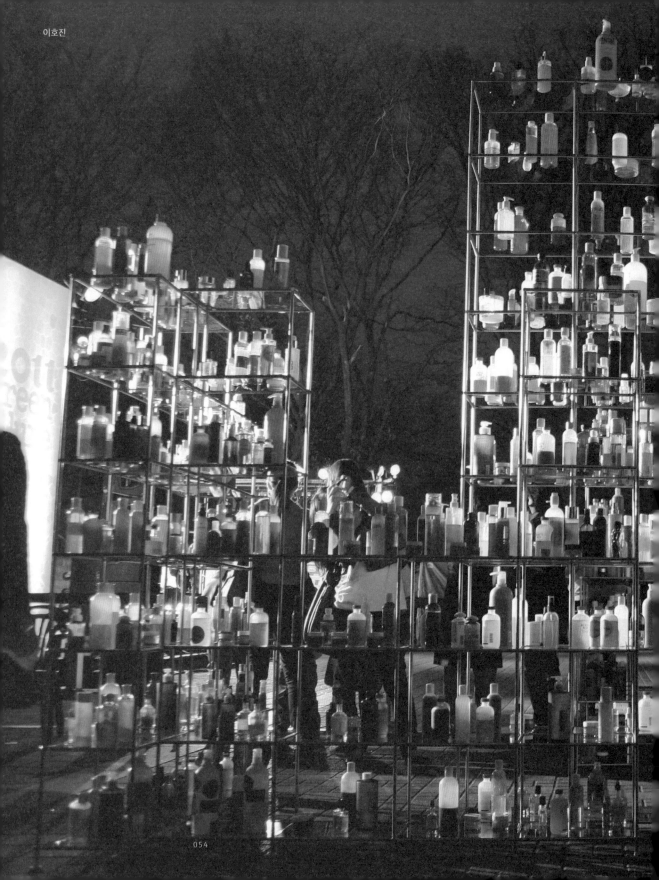

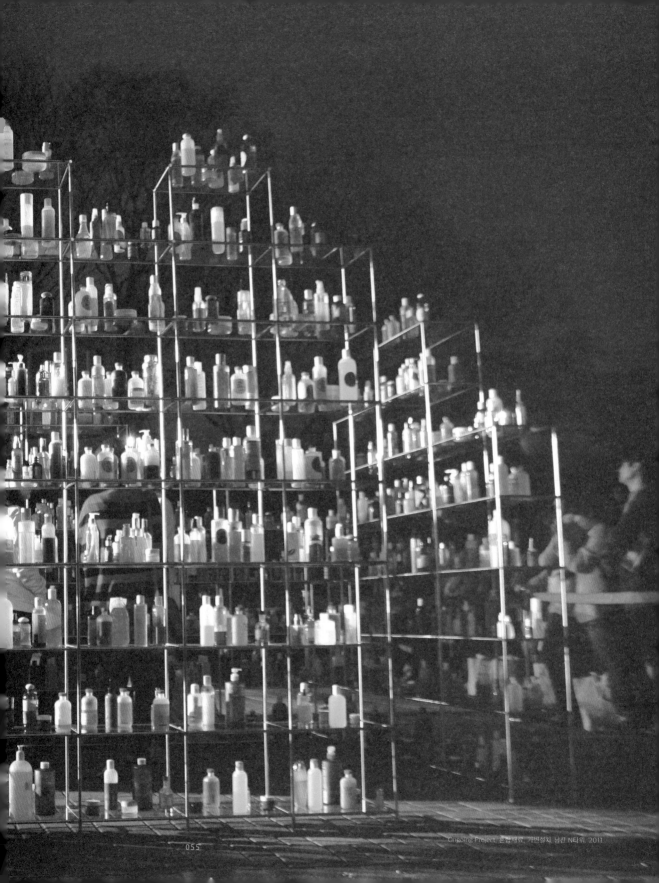

Ongoing Project, 혼합재료, 가변설치, 남산 N타워, 2011

0908 을지로, 캔버스에 혼합재료, 138x216cm, 2009

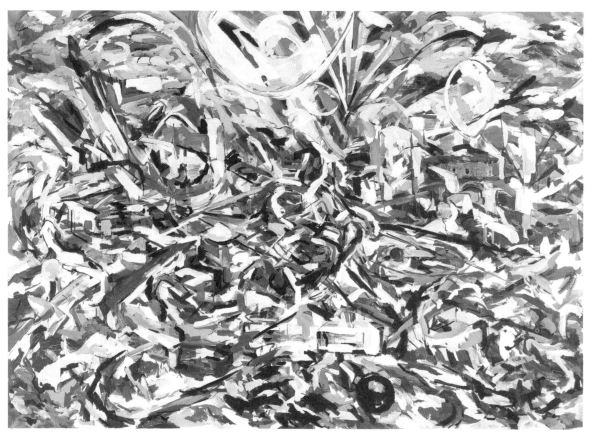

Civil Storming, 캔버스에 아크릴릭, 210x300cm, 2010

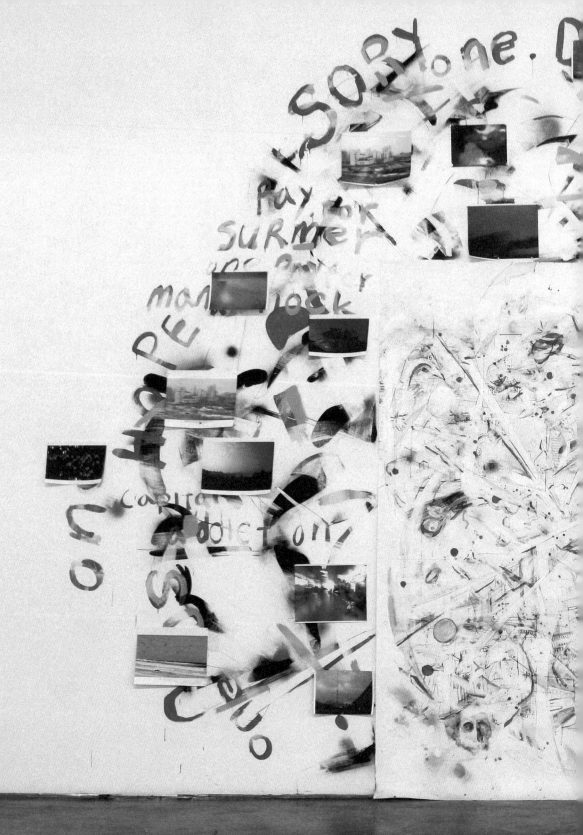

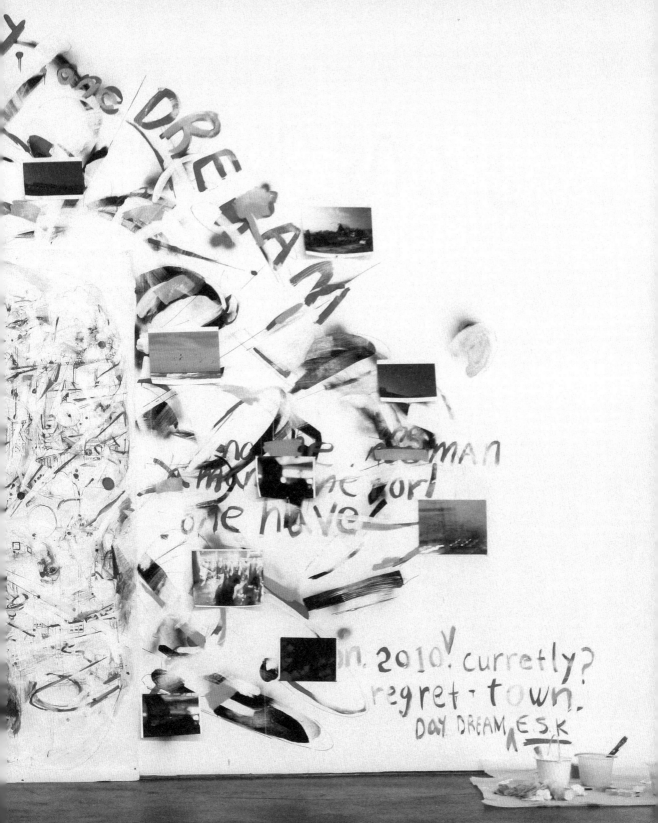

No-name trip, 드로잉, 사진, Mk2 Art Space, 2010

by.

now and mine's

M. Rubber Soul, 캔버스에 혼합재료, 162X112cm, 2012

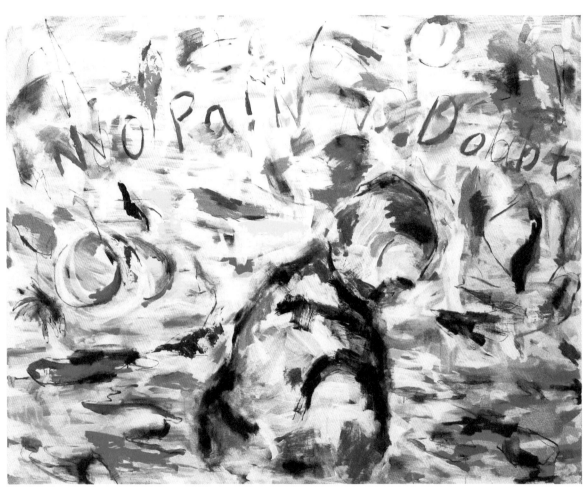

No Pain No Doubt, 캔버스에 유채, 154x200cm, 2010

지금보다 젊은 날, 그림을 그리면서 살겠다고 결심하게 된 특별한 계기가 있었나?
대학 시절, 앞으로 그림을 그리며 살아야겠다고 생각했다. 화가로 살고 싶다는 생각을 일찍 한 셈이다. 특정한 계기나 사건이 있었다기보다 그 시절 함께 다녔던 선배들을 보면서 힘들지만 그림을 그리며 살겠다고 결심했다.

당시 화가라는 진로를 결정할 때 가장 중요하게 생각했던 가치는 무엇이었나?
지금 생각해보면 체계 없이 그림을 그렸던 것 같다. 미대 진학도 그저 그림을 그린다는 맹목적인 행위가 무척 즐거워서 입학했었다. 화가라는 직업을 선택하는 데 어떠한 망설임이 없었다. 물론 무언가를 하고 살 것인가를 결정하는 진로에 대한 고민은 매우 중요하다. 다만 나는 세상의 기준이 아닌, 내가 즐거울 수 있는 걸 해야겠다는 생각뿐이었다.

작가로 살기 잘했다고 생각하는가?
결론적으로 잘했다는 생각이다. 때로는 힘든 과정을 겪으며 근본적인 문제를 고민하게 되고, 현실 속에서 외롭고 힘들다고 느낄 때도 있지만, 그렇다고 작가로서의 삶을 후회한 적은 없다. 모든 것을 다 충족하면서 살 순 없으니까……. 다른 일에 비해 상대적으로 자유롭고 흥미로운 삶을 살 수 있었다는 이유만으로도 감사하다. 올바른 선택이었다고 생각한다.

지난 10년을 정리한다면?
지난 10년간 많은 활동도 했고, 동시에 정체된 시간도 있었던 것 같다. 시행착오를 겪으면서 실험을 거듭했던 몇 년, 타성에 젖어 빠져나오지 못했던 몇 년, 갈등과 고민으로 힘들어했던 몇 년이 뒤섞여 빠르고 거칠게 지나간 시간이었다. 누구라도 그러하듯이 희망, 무모한 용기, 상처가 혼재된 변화무쌍한 과도기였다.

그사이에 작업의 화두는 어떻게 변했나?
자기중심적인 표현에서 시작된 작업들이 주변 환경이나 사회적 고민으로 확장되면서 도시인의 이중적 심리를 담아왔다. 그러다가 최근에는 나의 존재 가치와 갈등 같은 문제의식을 갖게 되었다. 우리가 속해 있는 사회나 제도의 문제를 바라보고자 하는 마음, 그것을 바라보는 내 자신의 다양한 시각과 감정이 화면을 통해 정제되었으면 하는 바람이 생겼다.

하루가 궁금하다.
하루가 항상 똑같지는 않다. 아침 일찍 움직이는 편이고, 학생들과 수업을 하거나 참여하는 프로젝트 현장을 찾고 작업실에서 작업을 하며 하루를 보낸다. 근래 들어 이곳저곳을 이동하고 다양한 직업을 가진 사람들과 소통하는 날들이 많아졌다. 때론 의미 없는 하루를 보내기도 한다.

작업하면서 술을 즐기나? 특별히 즐기는 술이 있다면?
과거에는 술을 많이 마셨다. 작업을 하며 마셨다기보다 작업 전후 일상 속에서 마셨다. 며칠을 내리 마셔야 작업이 시작되기도 했고, 작업을 마치고 마신 적도 많았다. 즐거웠던 것 같지만, 돌이켜보니 촌스러운 시간이었다. 최근에는 막걸리나 와인 같은 도수가 낮은 술을 주로 마신다.

국내외 작고 작가 중 세월을 거슬러올라가 만나고 싶은 작가는 누구인가?
반 고흐를 만나고 싶다. 예술에 탐닉한 지독한 광기, 열정 가운데 만져지는 고독과 치열한 감정, 환희, 그러면서도 위태롭게 버티고 서 있던 그 순간을 잠시나마 함께하고 싶다.

아무것도 그릴 수 없는 날이 있나? 어떤 우울한 감정이 작업에 도움이 되는가?
당연하다. 아무것도 그릴 수 없는 날이 생각보다 많았다. 반복되는 복잡한 일상을 겪으며 작업에 집중하지 못하다가 급기야 진행을 하지 않던 날도 있었다. 누군가의 아류로 비치거나, 무언가를 생산하는 데 급급한 미술을 하고 싶지 않았다. 내 게으름도 부인할 수 없다. 때론 젊은 날의 감정을 극으로 끌어내리며 작업에 집중했던 적도 많았다. 피폐한 상황과 감정이 작업에 도움이 될 때가 분명히 있었다. 현재의 우울한 감정은 작업에 필요한 환경을 만드는 데 도움을 준다. 하지만 결과적으로 순도 높은 좋은 작품을 만들게 하진 않는 듯하다.

미술대학은 어떤 곳일까? 미술대학은 무엇을 배우는 곳일까?

미술대학은 어떤 곳이라기보다 '어떤 곳이 되어야 한다'는 생각과 '어떤 곳이 되었으면 하는' 바람이 있다. 시각적 결과보다 동기 부여를 해주고, 창의적 사고를 훈련시키고 실체가 있는 철학을 발전시키는 공동체가 되었으면 좋겠다. 졸업 후 사회에 진출해 미술인으로서의 역할과 기능을 잘할 수 있도록 도와주는 기능도 중요하지만, 그보다는 다양한 시각적인 실험을 가능케 하고, 여러 분야를 함께 학습하며 보다 나은 작품을 구현할 수 있는 공간이 되어야 할 것이다.

대학원 진학 또는 유학을 고민하는 학생들이 많다. 미술가와 학력은 관계가 있을까?

모두가 대학원이나 유학을 갈 필요는 없다. 다녀온다고 해서 모두가 성공의 길을 가는 건 아니다. 학부를 졸업하고 작업에 집중하거나 다양한 경험을 한 후 진학을 고려하는 것도 좋다. 알다시피 지금은 작업의 질을 최우선하는 시스템으로 변화하고 있다. 유학이나 대학원 진학은 학력이 아닌, 새로운 인적 네트워크나 문화를 경험한다는 의미로 생각해야 한다.

경제적 문제, 즉 돈 때문에 고민하는가? 그리고 어떻게 극복하는가?

경제적 문제는 거의 모든 작가들이 고민하듯이 나 역시 극복하는 게 쉽지 않다. 이전에는 아르바이트 삼아 일들을 했었고, 지금은 프로젝트를 만들거나 강의 및 작업 활동에 대한 지원을 받아서 해결하고 있다.

지금 미술대학생들이 좋은 작가가 되기 위해 가장 염두에 둬야 할 것은 무엇일까?

가장 중요한 것은 작업에 대한 열정이다. 열린 사고도 중요하다. 단지 즐겁다는 정도가 아닌 처절하고 가슴 벅찬 열정이 있어야 한다. 요즘 학생들은 지레 현실을 걱정하고 경험하지 않은 채 포기하는 것 같다. 꿈이 있다면 부딪치고 견디며 열정적으로 자신의 삶을 만들어가야 한다. 교과서 같은 말 같지만 그것이야말로 젊은 날의 특권이다. 그 특권이 현실로 이루어지도록 사고와 논리를 뒷받침해주면 된다. 열린 마음으로 바깥을 보고 객관적 평가에 기꺼이 귀 기울일 줄 아는 것들이 모여 진보하는 작가가 된다.

미술가에게 가장 중요한 것은 무엇일까? 마지막으로 지금 미대생들에게 한마디.

지금 시대에는 개념과 과정도 중요하지만 선천적으로 지닌 기질과 예술에 대한 고민이 더욱 중요하다. 화면이 아닌 현실의 좋은 삶을 통해 천천히 올바른 가치를 만들어가야 한다. 나 역시 그렇게 되기를 희망한다.

이

프랫대학교(Pratt Institute) 서양화과, 뉴욕대학교(New York University) 미술대학원을 졸업했다. 〈Traveling〉(인사아트센터, 2002), 〈콜타주〉(국립고양미술스튜디오갤러리, 2006), 〈내가 도시 안에서 말할 수 있는 것〉(브레인팩토리, 2006), 〈Recent Works〉(Galerie Lumen, 파리, 2006), 〈향연〉(갤러리조선, 2009), 〈No name trip〉(MK2갤러리, 북경, 2010), 〈On going 프로젝트〉(서교예술실험센터, 2011) 등 11회의 개인전과 다수의 단체전을 가졌다. 국립 고양 창작 스튜디오 제2기 입주 작가(2005~2006), Cite 파리예술공동체 입주 작가(2006), 북경 PSB스튜디오 입주 작가(2008), 서울시금천창작스튜디오 입주 작가(2009~2011), 연평도 커뮤니케이션아트 입주 작가(2012) 등 레지던스 프로그램을 거쳤다. 현재 인천가톨릭대학교 회화과 교수로 재직중이다.

호진

Configuration in Bed, 한지에 채색 콜라주, 162x130cm, 2010

Between the Candle and the Candlestick, 한지에 채색, 144×111cm, 2010

Body and Talk, 한지에 채색, 80x100cm, 2007

What she really wants to know, 한지에 먹 채색, 111x144cm, 2009

Karma, 한지에 아크릴릭 먹 채색, 100×80cm, 2012

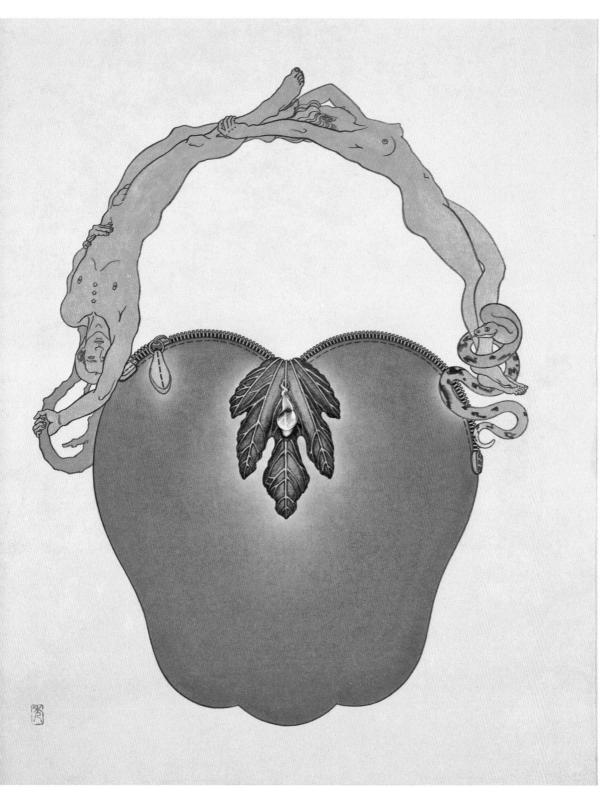

The Fruit of Good and Evil, 한지에 아크릴릭 먹 채색, 100×80cm, 2012

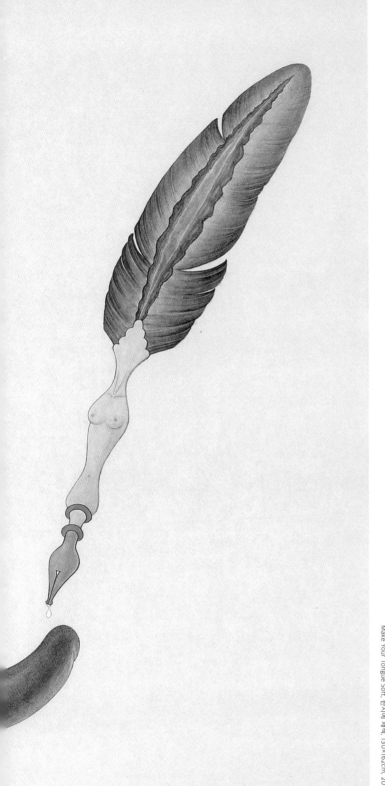

Make Your Tongue Soft, 한지에 채색, 130×162cm, 2010

지금보다 젊은 날, 그림을 그리면서 살겠다고 결심하게 된 특별한 계기가 있었나?
특별한 계기는 없었다. 초등학교 때부터 그림 그리기를 좋아해서 커서 화가가 된다는 생각을 자연스럽게, 그리고 점차 당연한 것으로 여겼다.

당시 화가라는 진로를 결정할 때 가장 중요하게 생각했던 가치는 무엇이었나?
그저 그림이 좋았다. 가치에 대한 문제는 고려하지 않았다.

작가로 살기 잘했다고 생각하는가?
Yes!

지난 10년을 정리한다면?
2002년 첫 개인전 이후 2005년까지는 작업과 전시 활동에 몰두, 2006~2009년까지는 연애에 몰입, 그리고 그림의 스타일에 변화가 찾아왔다. 이후 내 작업의 정체성에 대한 심각한 갈등과 고심의 시간을 보내야 했다. 2010년은 자아와 인격에 대한 총체적인 반성과 자숙의 시간, 2011년 회복, 2012년 부활, 그리고 It's a Carnival at the moment!

그사이에 작업의 화두는 어떻게 변했나?
초기의 화두는 '실존으로서의 신체와 나의 종교적 가치관'이 융합된 '몸'이었다. 중기에는 남녀의 상징적 표현으로서의 '몸', 그 이후에는 남과 여, 욕망과 절제, 선과 악 등 서로 반대이면서 동시에 서로를 존재하게 만드는 에너지의 이원적 관계에 대한 관심과 고민을 '몸'의 이미지를 통해 표현하게 되었다.

하루가 궁금하다.
모닝커피와 티볼리 라디오-음악으로 시작, 식전 담배를 가끔씩 즐김, 작업 아이디어 메모, 아이디어 스케치, 에스키스, 약간의 산책, 혼자 모니터로 영화 감상.

작업하면서 술을 즐기나? 특별히 즐기는 술이 있다면?
최근 술을 즐기게 되었다. 식초음료를 섞은 소주 칵테일은 샴페인 잔에 마시면 빛깔도, 맛도 괜찮다. 대체로 와인을 즐기고, 드물게 위스키를 마시는 편이다(맥주나 막걸리처럼 도수가 낮고 배부른 술보다 도수가 높고 음미하면서 마실 수 있는 술을 즐긴다).

국내외 작고 작가 중 세월을 거슬러올라가 만나고 싶은 작가는 누구인가?
살바도르 달리와 미켈란젤로. 달리의 풍부한 상상력과 그 제작의 실천력, 그리고 미켈란젤로의 집념과 영성(靈性)이 존경스럽고 놀랍다.

아무것도 그릴 수 없는 날이 있나? 어떤 우울한 감정이 작업에 도움이 되는가?
아무것도 그릴 수 없는 날이 있다. 도가 지나치지 않은 우울감이나 상실감은 생각과 감성을 보다 깊이 있게 만드는 것 같다. 그때 작업의 아이디어를 얻는 때가 종종 있다.

미술대학은 어떤 곳일까? 미술대학은 무엇을 배우는 곳일까?
나만의 것을 찾아가기 위한 방법의 기초를 교육받는 곳. 동시에 동료들로 인해 자극과 변화를 도모할 수 있는 곳.

전

大학원 진학 또는 유학을 고민하는 학생들이 많다. 미술가와 학력은 관계가 있을까?
대학원 또는 해외 유학 경력이 작가 약력의 신뢰감을 높여줘 보다 유리한 입지를 차지하는 경우가 많다. 그런 경력이
작품을 평가받는데 선입견으로 작용하기도 한다. 그러나 학력과 작업의 독창성, 질적인 측면은 아무런 관계가 없다. 물론
본인에게 활력과 자극, 동기 부여를 안겨주는 새로운 교육적 환경에서 학업을 연장한다는 건 분명 좋은 기회다.

경제적 문제, 즉 돈 때문에 고민하는가?
그리고 어떻게 극복하는가?
물론이다. 최근 들어 극복하는 방법을
열심히 고민하고 있다. 프로페셔널이
되려면 작품 판매의 전략이 필요하다.

지금 미술대학생들이 좋은 작가가
되기 위해 가장 염두에 둬야 할 것은
무엇일까?
본인의 취향이나 개성에 너무 치우치지
말고 기초적 수련에 충실할 것, 다양한
체험, 특히 연애를 제대로 해보기.

미술가에게 가장 중요한 것은 무엇일까?
쉽게 타협하지 않는 고집과 근성, 그리고
끈기.

마지막으로 지금 미대생들에게 한마디.
학생의 본분을 지키는 범주 안에서
'제멋대로 할 것'.

수경

서울대학교 동양화과, 동대학원(미술 이론 전공)을 졸업했다. 동대학원 미술학 박사 과정을 수료했다.
〈Body Complex·Carnival〉(금호미술관, 2012), 〈Solitude〉(갤러리 Pierre Michel D, 파리,
2005), 〈Soliloquy〉(학고재, 2005), 〈韓色展-마카오민정총서초대전〉(the Taipa Houses Museum,
마카오, 2003), 〈the 6th day〉(인사아트센터, 2002) 등 10회의 개인전을 가졌다. 〈A Tactual
Map〉(서울대학교미술관, 2011), 〈Text in Bodyscape-신체에 관한 사유〉(서울시립미술관, 2007),
〈월인천강지곡〉(예술의전당 디자인미술관, 2000) 등 다수의 단체전을 가졌다.

Blue Hour, 캔버스에 유채, 130.3x194cm, 2012

Blue Hour, 캔버스에 유채, 130.3x194cm, 2012

Lighting Up, 캔버스에 유채, 72x85.3cm, 2012

Lighting Up, 캔버스에 유채, 53x72.7cm, 2012

Lie one upon another, 캔버스에 유채, 227.3x181.8cm, 2012

Lighting Up, 캔버스에 유채, 162x130.3cm, 2012

Lie one upon another, 캔버스에 유채, 162x227.3cm, 2012

Still Looking, 캔버스에 유채, 116.8x80.3cm, 2012

Still Looking, 캔버스에 유채, 116.8x80.3cm, 2012

지금보다 젊은 날, 그림을 그리면서 살겠다고 결심하게 된 특별한 계기가 있었나?
구체적인 계기보다 막연한 생각으로 진로를 결심했던 것 같다. 삶과 죽음의 문제, 나라는 존재의 문제를 회화를 통해
발전시킬 수 있고 해답을 얻을 수 있을 거라는, 다소 철학적 입장에서 기대감을 갖고 있었다. 작가정신 이전에 '직업정신'이
바탕이 되어야 한다는 생각으로 현실의 어려운 상황이 닥쳐도 매일매일 작업실에서 일정량의 작업을 하는 생활을
지켜왔다. 그러한 답답하고 지루한 생활이 현재 작가로 사는 것에 도움이 되었다고 생각한다.

당시 화가라는 진로를 결정할 때 가장 중요하게 생각했던 가치는 무엇이었나?
구체적인 결정의 순간은 존재하지 않았다. 앞에서도 얘기했듯이 그림을 그리는 생활이 쌓여 작가라는 길이 자연스레
만들어진 듯하다. 어디에도 없지만 언젠가 도달할 수 있으리라는 '걸작'을 향한 신념. 그 믿음으로 작업실에서 하루하루
긴장된 삶을 사는 것이 가장 중요한 가치가 아니었을까.

작가로 살기 잘했다고 생각하는가?
잘했다기보다 후회는 없다고 하는 편이 맞는 것 같다.

지난 10년을 정리한다면?
'작가'를 직업으로 받아들이고, 나만의 작가정신을 구축하기 위해 방황하고
노력했던 시간들.

그사이에 작업의 화두는 어떻게 변했나?
초반에는 화폭과 그림을 그리는 나 자신과의 관계라는, 아주 근본적이지만 소박한
입장에서 '왜' 그리는가를 질문했다. 최근에는 완성된 작품이 어떠한 의미 전달을
할 수 있고, 그 존재 이유는 어디에 있는지 찾고 있다.

하루가 궁금하다.
보통 하루 8시간의 작업량을 채우려 애쓰는 편이다. 그 밖의 시간은 산책이나
운동을 한다.

**작업하면서 술을 즐기나? 특별히 즐기는
술이 있다면?**
작업중 술은 마시지 않지만, 맥주를
좋아한다.

**국내외 작고 작가 중 세월을
거슬러올라가 만나고 싶은 작가는
누구인가?**
17세기 네덜란드 화가들의 작업실을
방문하고 싶다. 안료와 보조제를 어떻게
썼는지, 광원은 어떠한 방식으로
도입하고 표현했는지 등 작업 과정을
지켜보면 재미있을 것 같다.

**아무것도 그릴 수 없는 날이 있나? 어떤
우울한 감정이 작업에 도움이 되는가?**
어떠한 감정의 흐름보다는 체력적으로
힘들 때 그리기가 어렵다. 뭔가 침체될
때는 산책을 한다.

**미술대학은 어떤 곳일까? 미술대학은
무엇을 배우는 곳일까?**
자신의 진로를 구체화하기 위한 기초
소양을 기르고 나아가 전문화하는 곳.

대학원 진학 또는 유학을 고민하는 학생들이 많다. 미술가와 학력은
관계가 있을까?
학력보다 자신의 작업에 대한 신념과 그것에 대한 집중력, 실행력이 중요하다.
하지만 한국 사회는 학력에 대한 선입견과 편견이 학생들에게 무의식적으로
작용하는 듯하다. 미술가라는 직업이 자신에게 집중하는 직업인만큼 이러한
시선은 무시할 수 있어야 한다.

경제적 문제, 즉 돈 때문에 고민하는가?
그리고 그걸 어떻게 극복하는가?
자본주의 사회에서는 무엇을 하든,
경제적 문제에 대한 고민이 뒤따른다.
예전에는 작업과는 별도로 일러스트나
영화 쪽 일을 했었는데, 무엇을 하든
그림에 대한 생각의 끈을 놓지 않으면
기회가 오는 것 같다. 항상 준비하고
있는 자세가 중요하다.

지금 미술대학생들이 좋은 작가가
되기 위해 가장 염두에 둬야 할 것은
무엇일까?
많은 그림들을 보고 느끼는 것은 물론
자신에게 '왜'라는 질문을 던질 수 있어야
한다. 동시대의 문화와 상황들에 대한
문제의식도 가져야 한다.

미술가에게 가장 중요한 것은 무엇일까?
어떤 매체를 써서 어떤 방식으로
작업하든 자신으로부터 출발한, 자신의
고유성을 견지해야 한다.

마지막으로 지금 미대생들에게 한마디.
하루라도 자신의 작업에 대한 생각을
게을리하지 않았으면 한다.

보영

홍익대학교 서양화과와 동대학원을 졸업했다. 「현대회화의 공간 재현과 실재의 부재」라는
제목의 논문으로 동대학교 대학원 미술학과 박사 과정을 졸업했다. 1997년부터
2012년까지 이화익갤러리, 갤러리인, 금호미술관, 스페이스몸미술관 등에서 15회의
개인전과 60여 회의 단체전에 참여했다. 서울시립미술관, 경기도립미술관, 송은문화재단,
스페이스몸미술관, 금호미술관 등에 작품이 소장되어 있다.

정

Organic Garden, 한지에 수묵, 167x260cm, 2007

Organic Garden, 한지에 수묵, 166x260cm, 2007

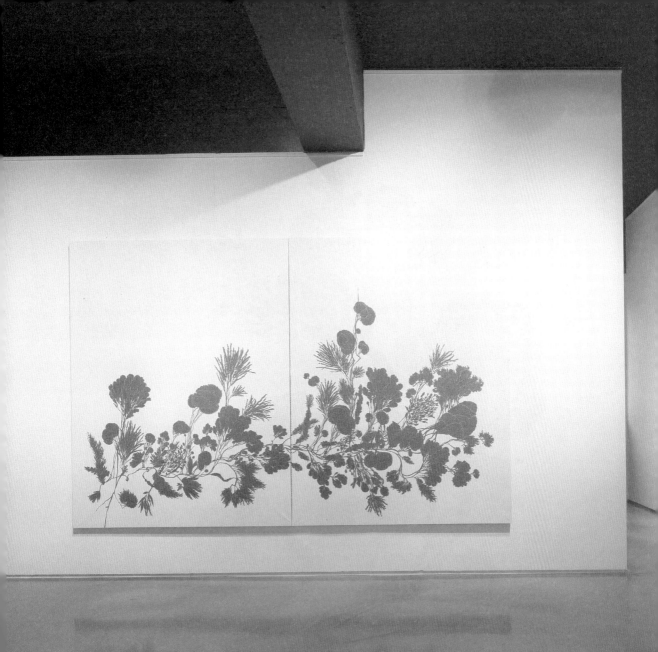

Rootless Tree, 한지에 수묵, 54x45cm, 2008

Rootless Tree, 한지에 수묵, 54x45cm, 2008

Rootless Tree, 한지에 수묵, 167x137cm, 2008

Organic Garden, 한지에 수묵, 166x130cm, 2007

Organic Garden, 한지에 수묵, 166x130cm, 2007

Rootless Tree, 한지에 수묵, 90x90cm, 2008

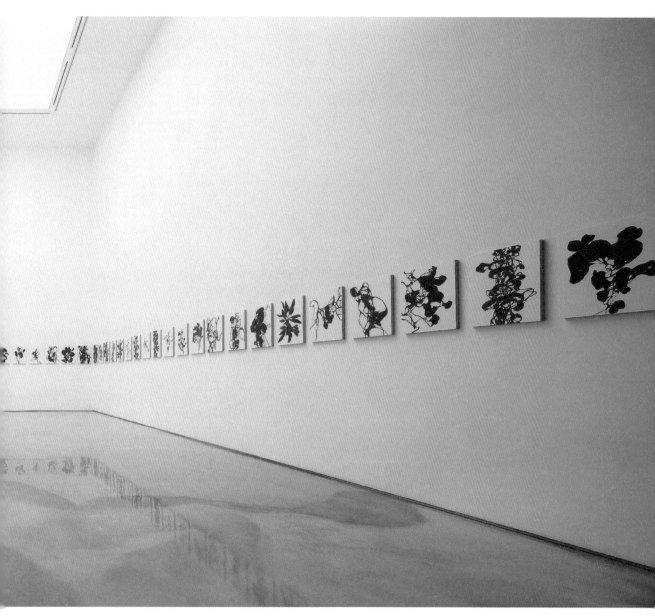

전시 전경

지금보다 젊은 날, 그림을 그리면서 살겠다고 결심하게 된 특별한 계기가 있었나?
특별한 계기나 결심은 없었다. 지금도 마찬가지지만 대단한 결심을 하면서 살아온 인생이 아니어서 기억에 남는 계기는 없다. 어릴 때부터 그림을 좀 그린다는 말을 들었지만 주위에 나보다 그림을 잘 그리는 사람은 늘 있었다. 어릴 때 미술대회에 나가도 입선 정도 했던 것 같다. 좀 우습겠지만 단지 그들이 잘하는 방식이 아닌, 내 방식대로 그 간격을 메우려고 노력했을 뿐인데, 어느 날 문득 내 모습을 보니 이렇게 작가를 업으로 살고 있더라.

당시 화가라는 진로를 결정할 때 가장 중요하게 생각했던 가치는 무엇이었나?
특별한 결심이 없었으니 당연히 특별한 가치에 대한 생각도 기억나지 않는다. 어느 소설에 나오는 말처럼 '당면한 일을 당면할' 뿐이다. 다만 막연히 나는 남들처럼 살진 않겠다고 생각했던 것 같다.

작가로 살기 잘했다고 생각하나?
잘했다거나 만족한다고 말하진 못하겠다. 다만 그동안 살아오면서 인간적으로 어려운 일이 많았지만 작가로 사는 것을 후회하지는 않았다. 대학원을 수료하고 미술관에서 4년 정도 근무한 적이 있었다. 어쨌든 미술계의 일이었고 생활도 어느 정도 안정되었지만, 정신적으로는 그때가 가장 힘들었다. 내 삶이 소모되고 있다는 느낌이었다. 미술관에 근무하면서도 빠듯한 시간을 내어 무리를 해서라도 첫 개인전을 준비했던 것도 그런 상황에서 벗어나려는 시도였다. 내가 작가이기에 아직도 찾아야 할 것이 많고, 해야 할 일, 할 수 있는 일이 많다고 생각한다. 이런 생각을 하면 지금도 가슴이 설레인다.

지난 10년을 정리한다면?
대학과 대학원을 느긋하게 다닌 탓에 뒤늦게 미술계에서 활동하다보니 해마다 늘 새로움의 연속이었다. 누구나 마찬가지겠지만 부침이 많았다. 늘 새로운 도전에 직면했고, 다행히 담담하게 잘 감당해왔던 것 같다. 큰 변화를 정리해보면 2002년부터 서울대박물관에 근무하며 큐레이터로 몇몇 전시를 기획하고, 서울대미술관 건립을 준비했다. 2003년에 정식으로 미술관 조직이 구성되고, 건축도 본격적으로 시작하면서 진행을 맡았다. 그러던 중 2004년에 대학원을 졸업하고 금호미술관에서 첫 개인전을 가졌다. 다음해에 운이 좋게도 송은미술대전에서 미술상을 수상하고, 시스템이 바뀐 중앙미술대전에 첫 선정 작가가 되었다. 2005년 말 미술관을 그만두고 2006년부터 몇몇 대학에 강의를 나가면서 활동하다가, 2007년 국립고양스튜디오에 4기 입주 작가로 들어갔다. 그리고 이듬해 2008년 영남대학교에 전임으로 임용되어 지금까지 학생들을 가르치며 작가로 활동하고 있다. 정리하고 보니 많은 일을 한 것 같지만, 사실 대외적인 변화와 달리 개인적인 내면만 생각해보면 늘 작업에 대한 갈증이 있었고, 그 갈증을 해소하는 것이 최우선의 고민이었다. 2004년에 첫 개인전을 하고 지금까지 7회의 개인전을 했으니까, 두 해를 빼고는 거의 매년 개인전을 해왔다고 볼 수 있다. 하지만 아직도 작가로서 세상에 대한 시선과 태도가 분명한지, 방법론이 정리되었는지를 생각하면 명쾌하지 않고 답답하기만 하다. 어쩌면 이런 모습이 작가로 살아가게 하는지도 모르겠다.

그사이에 작업의 화두는 어떻게 변했나?
작업을 본격적으로 시작하면서 대학에서 동양화를 전공했던 탓에 매체에 대한 고민이 압도적이었다. 전통적인 매체인 수묵이 현재 시점에도 유효한지, 새로운 맥락으로 전개될 가능성이 있는지 등 누구도 상관하지 않는 정체불명의 묘한 전통의식에 빠져 있었다. 지금은 일상이 새로운 감각을 통해 다른 세상을 열어낼 수 있는가, 내 몸이 세상에 부딪힐 때 그 감각의 접변은 어떤가 등이 화두다. 두 발을 땅에 딛고 살면서 현실적으로 내 몸에 부딪히는 것들에 대해, 그러면서 일어나는 몸의 감각에 대해, 감각을 통해 새롭게 열리는 순간에 대해 주목한다.

서울대 동양화과와 동대학원을 졸업했다. 서울대학교미술관에서 큐레이터로 근무하던 2004년 첫 개인전(금호미술관)을 시작으로 지금까지 7회의 개인전과 다수의 단체전에 참가했다. 수묵의 매체적 특성을 통해 풍경의 심리적 지층을 탐색하는 것에 관심을 두고 작업을 하고 있다. 현재 영남대학교 미술학부에 재직하며 창작 활동을 하고 있다.

하루가 궁금하다.
보통 아침 8시 30분경 일어나 게으름을 피우다가 11시쯤 학교에 간다. 학교에 가서 정신없이 학생 상담, 수업, 회의, 기타 등등의 업무(요즘은 기타 등등의 업무가 오히려 다른 모든 일을 압도하는 경우가 많다)를 끝내고 저녁에 특별한 일정이 없으면 학교 근처의 작업실에 가서 새벽 한두 시까지 있다가 집에 들어간다. 물론 저녁에 특별한 일정이 없는 경우는 드물다. 예전에는 대체로 저녁 일정이 술자리가 되다보니 그대로 하루가 끝났지만, 요즘은 저녁에 일정이 있더라도 술을 피하고 자리가 끝나면 작업실에 가려고 한다.

작업하면서 술을 즐기나? 특별히 즐기는 술이 있다면?
술을 즐기는 편이다. 사람들과 함께 마시는 경우도 많지만 보통 작업을 끝내고 집에 가서, 하루를 마무리하며 소주 한잔하고 자는 걸 좋아한다. 최근에는 건강에 이상신호가 와서 소주 대신 막걸리 한잔 정도로 줄였지만 오래된 습관이어서 잘 고쳐지지 않는다. 오히려 하루를 이 순간을 위해서 산다는 생각이 들 때도 가끔 있다. 그날 하루에 대한 일종의 보상 같은 느낌?

국내외 작고 작가 중 세월을 거슬러올라가 만나고 싶은 작가는 누구인가?

동양의 화가로는 명말청초(明末靑初)의 팔대산인(八大山人)과 서양에서는 중세시대 네덜란드의 히에로니무스 보스(Hieronymus Bosch)를 만나고 싶다. 정말 만나서 좀 물어보고 싶다. 그들의 그림은 당시의 시대적 감각으로 도저히 해석할 수 없는 부분이 많은데, 어떤 생각으로 그림을 그렸는지 궁금하다. 술이라도 한잔하면서 이런저런 얘기를 해보고 싶다. 그러다보면 그들의 그림에서 느껴지는 그 쓸쓸함, 혹은 알 수 없는 깊은 고독 같은 것의 연원을 짐작이나마 할 수 있지 않을까. 도무지 깊이를 짐작할 수 없는 심연이 드리워진 그 느낌을 잊을 수 없다.

아무것도 그릴 수 없는 날이 있나? 어떤 우울한 감정이 작업에 도움이 되는가?

아무것도 그릴 수 없는 날이 매우 많다. 작업실에서 뒹굴뒹굴하며 그저 벽에 붙여놓은 흰 종이만 보다가 오는 날이 훨씬 많다. 그림이 잘 될 땐 감정 상태가 건조한 느낌이거나 약간 조증일 때가 많다. 우울한 감정이 들 때에는 오히려 글을 쓰는 걸 좋아한다. 우울할 때 그림을 그리면 감성적인 느낌에 너무 깊이 빠져서 내 작업방식의 특성상 몸의 감각적인 반응이 무뎌져 망치곤 한다. 그래서 술을 마시고 그림 그리는 것도 경계한다.

미술대학은 어떤 곳일까? 미술대학은 무엇을 배우는 곳일까?

대학에 몸담고 있어서 객관적인 대답은 어려울 것 같다. 원래 대학은 학문의 장이면서 교양인으로 자신의 삶을 주체적으로 이끌어나갈 수 있도록 교육하는 곳이다. 그런데 이런 역할에 대해 비판적 논의와 새로운 모델을 모색하는 게 필요한 때라는 생각이 든다. 이 시대 대학을 보면 객관적인 개념조차 무색해지니까. 지금의 대학은 단지 과열된 자본주의 사회를 떠받칠 인력을 배출하는 직업훈련소에 불과하다. 이런 상황 속에서 대학이, 대학 교육이 어떤 역할을 할 수 있을지 의심스럽다. 그런 역할이나마 제대로 하고 있는지 묻는다면 더 할 말이 없다. 어쨌거나 개인적으로는 이 시대 미술대학이 교양을 바탕으로 예술에 대한 전제 없는 실험과 논쟁이 이루어지는 용광로 같은 곳이 되기를 바란다. 하지만 어디서부터 실마리를 풀어야 할 지 잘 모르겠다. 나름대로 미술대학의 새로운 교육 시스템과 편제에 대해 계속 모색하고 있지만 당장 어떤 모델을 합의하기는 어려울 것 같다. 어떻게 보면 전위에 대해 늘 얘기했던 미술계가 오히려 자기의 시스템에 대해서는 가장 보수적인 모습을 보이고 있다. 미술계에 속한 모든 사람들이 같이 고민해야 할 문제다. 나도 학생들에게 지식을 전달하는 역할을 넘어, 그들의 삶에 대한 고민과 작업에 대한 고민을 함께 나눠 온전한 개인으로, 예술가로서의 자존감을 기르도록 도와주고 자극하는 역할에 충실하려고 노력하겠다는 다짐을 해본다. 아직은 스스로의 모습이나 작업에 대해 객관화시켜보는 게 어려운 학생들에게 조력자로서 지근거리에서 그들의 고민을 일깨우고 공감하며 온전한 주체로 스스로를 세워 나가는데 일정한 자극을 안겨주고 싶다.

대학원 진학 또는 유학을 고민하는 학생들이 많다. 미술가와 학력은 관계가 있을까?

정규 교육을 받지 않고도 뛰어난 성과를 이룬 예술가들이 많다는 점에서 예술가와 학력의 관계는 무색하다고 본다. 다만 대학원이나 유학의 과정이 예술가로서 경험의 폭을 넓힐 새로운 전환점이 되거나 자신의 작업에 몰입해서 연구할 수 있는 장으로 생각한다면 충분히 의미 있지 않을까.

경제적 문제, 즉 돈 때문에 고민하는가? 그리고 어떻게 극복하는가?

예전보다 수입이 많이 늘었지만 그만큼 써야할 일도 많이 늘어서 늘 모자라고 아쉽다. 그저 간신히 감당할 뿐이다. 자본주의 사회에서 살아가는, 욕망을 가진 인간이라면 해결할 수 있는 일이 아닌 것 같다. 그래서 고민하지 않기로 했다. 다행스럽게도 공공기금과 후원을 통해 그동안 작업에 필요한 비용은 어떻게든 마련해왔다. 운이 따른 편이다.

지금 미술대학생들이 좋은 작가가 되기 위해 가장 염두에 둬야 할 것은 무엇일까?

당연한 얘기를 당연하게 할 수 밖에 없을 것 같다. 우리는 이미지로 사고하고 이미지로 얘기하는 사람이다. 이미지를 다루는 능력을 기르는 건 미술을 전공하는 사람에게 당연한 일이다. 하지만 동시에 인문학적 소양을 키우기 위해 노력해야 한다. 생각의 원리를 이해하지 못하면서 새로운 생각을 할 순 없다. 창의력은 그저 반짝이는 아이디어만이 전부가 아니다. 사람에 대한, 세상에 대한, 자신의 모습에 대한 깊이 있는 통찰력을 갖출 때만이 창의력이 진정한 의미를 발휘한다.

미술가에게 가장 중요한 것은 무엇일까?

누구의 말인지 정확하게 기억이 나지 않지만 "예술가는 어떤 일이 있을 때 세상에서 가장 먼저 울고, 가장 나중까지 우는 사람이다"라는 말이 있다. 잠언 같은 느낌이 있지만 세상을 가장 예민하게 감각하는 사람, 그 고통을 끝까지 나누려고 하는 사람에게 세상은 자신의 비밀을 보여준다고 생각한다.

마지막으로 지금 미대생들에게 한마디.

어려운 시절이다. 하지만 세상이 예술가에게 어렵지 않은 적이 있었나? 인간으로서의 생존을 위해, 예술가로서의 꿈을 이루기 위해, 일단 스스로를 존중하는 사람이 되는 게 중요하다. 당연히 근거 없는 자신감이나 과도한 열등감에 휩쓸리지 않기 위해 다양한 경험과 공부를 통해 자존감의 기초체력을 길러야 한다. 그런 과정에서 마음의 근력이, 정신의 근력이 길러지며 예술가로서 살아갈 능력과 주체적 의식이 싹튼다. 내게 주어진 열악한 조건이 불만족스럽다면 불평하고, 그 불평의 힘을 밑천으로 새롭게 내 삶의 조건을 만들어가야 한다. 세상에 없는 그 무엇이든 만들어보려는 사람이, 그렇게 사는 것이 재미있는 사람이 예술가이다.

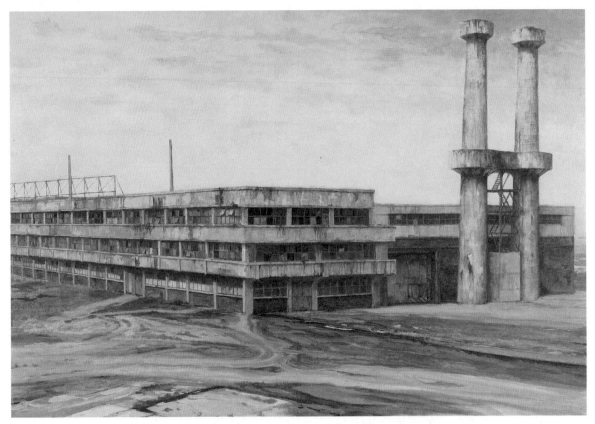

심장 Heart, 한지에 채색, 162x227cm, 2011

무진 Mist, 한지에 아크릴릭, 175x259cm, 2009

원호 Relief, 한지에 아크릴릭, 130x194cm, 2011

프레스 Press, 한지에 아크릴릭, 200x182cm, 2009

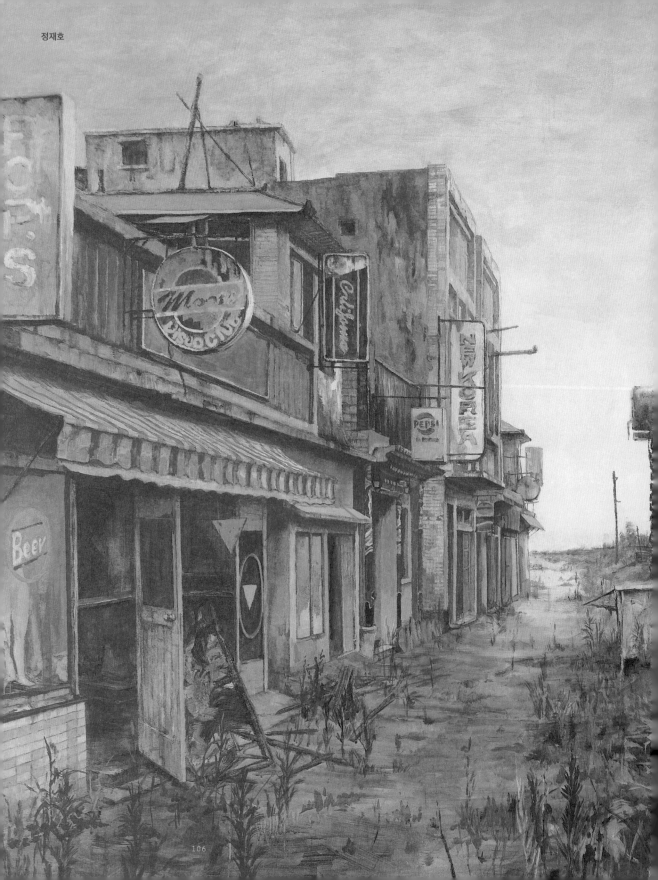

캘리포니아 California, 합자에 아크릴릭, 194x259cm, 2009

4월 April, 한지에 아크릴릭, 182x227cm, 2011

종점 Last Stop, 한지에 아크릴릭, 162x227cm, 2009

콤플렉스 Complex, 한지에 아크릴릭, 175x260cm, 2011

정

지금보다 젊은 날, 그림을 그리면서 살겠다고 결심하게 된 특별한 계기가 있었나?
특별한 계기는 없었다. 그저 그림을 그리고 싶었고 그림으로 이름을 얻고 싶었고
좋은 전시를 나도 하고 싶다는 생각을 했다. 그리고 또 하나, 대학을 다니면서
공부 잘하는 다른 대학생들을 보고 내가 사무실에 앉아 있어서는 잘 살수
없겠구나 하는 생각도 했다. 그래서 일찌감치 딴 생각을 갖지 않게 되었다.

당시 화가라는 진로를 결정할 때 가장 중요하게 생각했던 가치는 무엇이었나?
새로워야 한다는 것, 그리고 사회적인 것. 이 두 가지가 가장 중요했다. 대학에
입학했던 1990년에는 여전히 학생운동이 잦은 때였다. 사회에 대한 고민이 이때
시작됐다. 그런데 최루탄과 함께 '서태지'의 노래도 같이 울려퍼졌다. 노래방에
가면 <광야에서>와 <난 알아요>가 같이 불러지곤 했다. 그러다가 IMF 경제
위기가 터지고 기존의 질서가 막 무너졌다. 미술계도 대안공간이 생기면서
당시에는 불경스럽게 느껴지는 전시가 여기저기서 벌어졌다. 동양화를 전공하는
나로서는 이런 복잡한 현실을 담아낼 수 없다는 점에서 동양화에 대한 많은
회의가 일었다. 결국 동양화를 버리지는 않았지만 다르게 그리기 시작했다.

작가로 살기 잘했다고 생각하는가?
후회한 적은 한 번도 없다. '다른 일을
했으면 큰일날 뻔했구나'라는 생각을
자주 한다.

지난 10년을 정리한다면?
'나도 잘하고 싶다'라는 생각이 늘 있었다. 나를 추동하는 동력은 콤플렉스였다.
그렇게 달려가다보니 기회가 생겼고 전시를 마치고 나서 다음 전시를 위해 또
달렸다. 그러다 보니 작업이란 것에 피로감이 몰려오더라. 요즘은 달리려 해도
앞이 잘 보이지 않아서 그러지 못한다. 지금은 걷더라도 쉬지 않을 수 있는 방법을
고민하고 있다.

그사이에 작업의 화두는 어떻게 변했나?
처음에는 동양화를 어떻게 해야 하는가, 라는 고민을 많이 했다. 그 고민의 결과 '지금-이곳'을 그려야겠다는 생각을 했고, 그것이 '도시'를 그리게 된 계기가
되었다. 도시를 그리면서 점점 사회적 부분과 접점을 찾게 되었고 그것이 구체화된 것이 <아파트> 연작이었다. 그런데 비슷한 대상을 반복적으로 그리다보니
지루해지더라. 그래서 몇 년 전부터 오래된 건물에서 현대사에 관한 기억을 다루는 작업으로 변했는데, 워낙 방대한 부분이라 작업이 전보다 많이 힘들어졌다.
그림이란 것이 내용을 따라가다보면 점점 힘들어지더라. 그래서 요즘에는 그리기와 생각의 결합이 좀 헐겁더라도 긴 호흡으로 지속할 수 있는 그림에 대해
고민하고 있다.

하루가 궁금하다.
가정이 있고 제자들이 있기 때문에 많은 시간을 거기에 써야 한다. 집에서 학교까지 거리도 멀어서 차에서 보내는 시간도
많다. 작업은 저녁이 되어서야 가능한데 작업실에 오면 일단 뻗어서 한숨자고 시작한다. 작업실에서 기르는 개도 챙겨줘야
하는데 몸이 피곤하니 그것도 큰일이다. 이래저래 주변에 피해를 많이 끼친다.

작업하면서 술을 즐기나? 특별히 즐기는 술이 있다면?
술은 누가 주기 전에는 절대로 안 먹는다. 대신 커피를 많이 마신다.

국내외 작고 작가 중 세월을 거슬러올라가 만나고 싶은 작가는 누구인가?
김홍도. 얼마 전 삼성미술관 리움에서 <추성부도>를 보았는데, 김홍도라는 사람의 모든 것이 담겨 있는 것 같았다. 고화를
보면서 그렇게 화가라는 존재를 느껴본 적이 없었던 것 같다. 반대로 말하면 지금까지 본 다른 고화들에서는 화가를 별로
느껴보지 못했던 셈이다.

아무것도 그릴 수 없는 날이 있나? 어떤 우울한 감정이 작업에 도움이 되는가?
거의 모든 날이 아무것도 그릴 수 없는 날이다. '무엇을'과 '어떻게'라는 문제는 그림을 점점 힘들게 만든다. 세상의
우울함이 종종 그림의 동기가 되는데 붓을 들면 이 두 문제가 그림을 못 그리게 만든다. 그래서 우울해진다. 세상의
우울함과 그림의 우울함이라는 두 부분이 충돌하는데 이걸 어쩌다가 해결할 때 작업이 잘 된다고 느낀다.

미술대학은 어떤 곳일까? 미술대학은 무엇을 배우는 곳일까?
모르겠다. 미술대학에 다니면서 중요한 것은 미술대학 바깥에서 더 많이 배웠던 것 같다. 미술대학에서 이루어지는 교육은
가르치고 배우는 것이 아니라 질문하고 답하는 형식이 되어야 하지 않나 생각해본다. 선생이건 학생이건 질문을 던지지
않는다면 그곳은 의미가 없다.

대학원 진학 또는 유학을 고민하는 학생들이 많다. 미술가와 학력은 관계가 있을까?
많은 학생들이 대학원이나 유학을 고민하는 것은 미술가로서의 삶을 지속시키는데 학력이 필요하다는 생각이 들어서일
것이다. 학벌사회의 현실로 보자면 틀린 생각은 아니다. 실제로 좋은 학벌을 갖는다는 것은 양질의 일자리를 얻을
가능성이 많아진다는 걸 의미한다. 그리고 그 양질의 일자리는 작가로서의 삶을 지속시키는데 많은 편의를 제공해준다.
하지만 그뿐이다. 좋은 학력과 좋은 작업을 한다는 것, 작가로서 인정받는다는 것은 아무런 상관관계가 없다. 단지 '좋은
작업'이 있고 그걸 인정해줄 뿐이다. 다만 대학원이나 유학의 결정이 더 좋은 작업을 위한 욕구에서 이루어진다면 그만큼의
효과는 있는 것 같다.

경제적 문제, 즉 돈 때문에 고민하는가? 그리고 어떻게 극복하는가?
지금은 대학에 몸담고 있기 때문에 돈 걱정이 그리 심하진 않다. 그 전엔 참 힘들었다. 집안 형편이 그리 넉넉하지 않았기
때문에 일을 쉴 수가 없었다. 주로 학원 강사로 일했는데 이것도 오래하니까 직업이 되고 월급이 많아지더라. 13년 동안
하던 학원 강사를 그만둬야겠다고 결심할 때 좀 힘들었다. 하지만 대학 강의가 또 생기면서 서서히 다시 회복되더라.
작업과는 별개로 늘 직업을 갖는 게 중요하다.

지금 미술대학생들이 좋은 작가가 되기 위해 가장 염두에 둬야 할 것은 무엇일까?
이십대에는 누구나 많은 고민을 하게 되는 것 같다. 진로, 연애 같은 결정을
잘해야 평생을 잘살 수 있겠다 싶은 고민들…… 물론 이런 고민들은 중요하다.
그런데 이십대는 자기 자신에 대한 고민과 더불어 자신을 둘러싼 세계에 대한
고민을 시작하는 시기이기도 하다. 외부를 바라보고 거기에 의문을 갖고 질문을
던지는 것. 거기에서 무엇인가 자신을 더 넓은 차원으로 이끌어주는 것과 만나게
되는 듯하다. 작업을 하는 이유가 내 바깥에 존재하게끔 하게 하는 것이다.

미술가에게 가장 중요한 것은 무엇일까?
더 좋은 작업을 해야겠다는 생각을
늘 하는 것. 자주 주변을 둘러보는 것.
쉬지 않고 손을 움직이는 것. 그중 가장
중요한 것은 첫번째 것.

서울대학교 동양화과, 동대학원에서 동양화를 전공했다.
〈청운시민아파트〉〈오래된 아파트〉〈황홀의 건축〉 연작을 통해
서울의 오래된 건축물들을 탐험하면서 도시의 시간과 삶을
읽는 작업을 했다. 〈아버지의 날〉〈흑성〉 연작을 통해 현대사의
기억을 길어 올리는 작업을 하고 있다. 회화라는 매체에
대한 애착과 함께 장소와 시간을 탐험하는 작업을 지속하고
있다. 현재 세종대학교 교수로, 대학에서 교편을 잡으며 미술
가르치기에 대한 끊임없는 고민을 헤매고 있다.

마지막으로 지금 미대생들에게 한마디.
미술을 하면서 산다는 건 기존의 질서에 종속되지 않는 삶을 산다는 것을
의미한다. 여기에는 많은 용기가 필요하다. 결심했다면 질서를 의심하고 배반하고
또 허기져야 한다. 스타벅스보다는 자판기를 선호하면서 책과 재료를 사야 한다.
만약 그렇지 않다면 다른 일을 알아보는 게 좋다.

바람의 목소리, 혼합재료, 가변 크기, 2011

검은 눈의 운석, 혼합재료, 가변 크기, 2011

운석 사냥, 캔버스에 유채, 가변 크기, 2012

출력된 장소-토탈미술관 평면도를 접은 종이, 스톤 스프레이, 칠사, 2012

False Step, 캔버스에 유채, 130.3x162cm, 2011

놀이의 끝, 캔버스에 유채 나무, 130.3x162x50cm, 2010

Ordinary Triangle, 캔버스에 유채 밧줄, 162x70cm, 2010

Trans-Scene, 캔버스에 유채 나무 벽돌, 가변크기, 2010

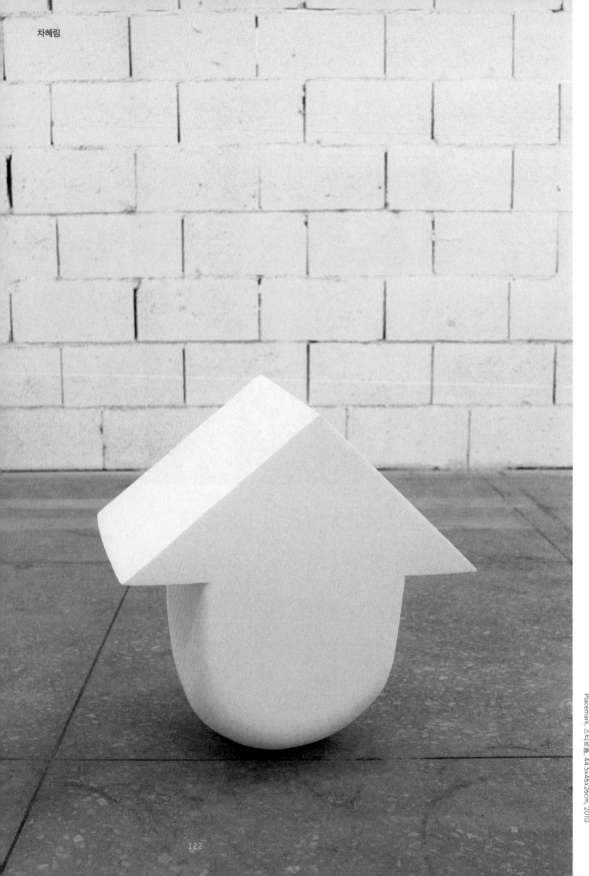

Placemark, 스티로폼, 44.5x46x26cm, 2010

총심한 실패(부분), 나무 그린조각 포엑스 가윤빌름 지우개 박돌 조각, 가변 크기, 2010

지금보다 젊은 날, 그림을 그리면서 살겠다고 결심하게 된 특별한 계기가 있었나?

어린 시절부터 그림 그리는 것과 글 쓰는 것을 좋아했던 나에게 지금의 삶은 당연하다. 어렸을 때부터 지금의 삶을 향해 꾸준히 간 게 아니라, 비교적 늦은 나이에 작업을 시작했지만, 작업을 하지 않았던 그 많은 시간들이 조금씩 비껴가며 목적지를 향해 가고 있었다는 생각이 든다. 애써 방황했던 시기였지만 돌아올 곳이 있는 망설임은 엄연히 차이가 있는 것 같다. 특별한 계기가 될 만한 사건은 없었지만, 하고 있던 모든 것을 멈추고 잠시 돌아봐야 할 시기가 되었을 때…… 그때는 전혀 망설이지 않았다. 지금도 도착지 없는 목적지로 향하고 있지만 단지 비껴가지 않을 뿐이라고 생각한다. 내 인생에서 작업은 항상 그 자리에 꽂혀 있는 책이었다. 다 읽고도 어느 구절만큼은 다시 읽어보리라 다짐하며 이제 다시 펼쳐드는 그런 책.

당시 화가라는 진로를 결정할 때 가장 중요하게 생각했던 가치는 무엇이었나?

잠시 쉬어야 하는 시기가 있었는데, 그때 영화와 책들을 아주 많이 봤다. 너무 많이 봐서 여러 스토리들이 뒤엉켜 기억될 정도였다. 그중 이야기 몇 개가 겹치는 부분들이 있었다. 아주 나약한 개인이(심지어 몸도 가누지 못하고 누워만 있는) 그 내재된 힘만으로 엄청난 능력을 발휘하는 내용이었는데, 수많은 이야기 가운데 유독 그 부분만 기억나는 걸 보면 그 나약한 인간에 굉장히 몰입되었던 것 같다. 그가 혹은 그들이 발휘하는 힘은 예술이 왜 존재해야 하는지, 나는 어느 위치에 서서 그 답을 찾아가는 수행의 과정을 거쳐야 하는지, 희미하지만 가슴속으로 파고드는 무언가를 제시하는 느낌이었다. 그리고 가방을 다시 메게 되었다. 일종의 사명감 같은……. 동시대를 살면서 동시대를 관통하는 무엇 하나는 남겨야 한다는 것, 모든 상황이 종료된 이후 그곳을 유유히 관찰하며 다음을 기약하는 탐험가가 되어야 한다는 것!

작가로 살기 잘했다고 생각하는가?

내가 선택한 것에 대해 절대 후회하지 않는다. 작가의 삶도 내 선택이었기에 당연히 후회할 리 없다. 선택에 따른 제반사항들과 일종의 책임 같은 것들이 때로는 너무 무겁지만, 그것이 나를 침잠시키는 무게가 아니라 양극단을 왕복하기 위한 추의 무게라면 마땅히 받아들여야 할 것이다.

지난 10년을 정리한다면?

작업을 시작한지 아직 10년이 채 되지 않았다. 그 짧다면 짧은 기간 동안 나의 모든 행동과 몸의 근육, 삶의 패턴들이 작업하기에 최적의 상태로 만들어지고 있다는 생각이 든다. 작업을 시작한 초반기에는 남보다 몇 발짝 뒤에서 시작했다는 트라우마 때문인지, 내가 가진 모든 감각들을 다 열어두고 무엇이든 받아들일 준비를 했다. 점점 시간이 지남에 따라 순차적으로 스스로의 체로 걸러내는 작업을 거쳤다. 책을 읽어도 미술이 아닌 분야의 책을 읽는 걸 좋아했고, 영화, 사진, 연극, 음악, 공연 등 다양한 분야를 직간접적으로 접하는 것에 흥미를 느꼈다. 이 모든 것들의 메커니즘들이 누적되어 지금의 작업을 할 수 있는 힘이 된 것 같다. 그림을 거의 독학하다시피 했기에 재료를 다루는 나만의 방식도 많이 습득한 시간이었다. 전시라는 것이 단지 작품을 보여주는 것이 아니라 나 자신을 정비하는 단계라는 것, 잠정적 끝이자 동시에 시작이 된다는 것도 알게 되었다. 내 인생에 있어서 지난 9년은 다시 살아낸다고 해도 그 이상을 할 수 없을 만큼 최선을 다해 살았다. 그 전의 인생은 삶의 다양성을 위해 구조적으로 필요했던 삶이었다고 생각할 만큼 말이다.

그사이에 작업의 화두는 어떻게 변했나?

처음에는 몸에 대한 관심에서 출발해 점차 개인, 사회, 공동체, 우주, 다시 인간의 내면으로 향하는 경로들을 지나쳐가고 있다. 이 경로들은 수평적 확장에 가깝고 다시 처음의 자리로 되돌아오기를 반복하는 경로다. 창발(emergence)로서의 생성에 대한 모색과 작품 속에서 다양한 코드로 암시되어 나타나는 '탈출'이라는 키워드는 변함이 없지만, 동시대성, 회화 안에서의 다층적 장치, 스토리텔링에 대한 고민을 더 확장시키는 단계를 지나치고 있다. 작업 매체에 있어서도 처음에는 페인팅 작업을 주로 했지만 지금은 설치, 영상 책 작업 등 다양한 매체를 활용하여 작품이 설치된 공간에서의 인터페이스를 구성하는 방식을 취하고 있다. 페인팅 안의 공간이 수많은 접힘에 의해 만들어진 세계라면 그 회화의 외부와 설치된 오브제는 펼쳐진 세계에 가깝다고 생각한다. 이 리듬을 조절하는 것이 흥미롭기도 하고, 스스로 상정한 조립자로서의 작가 역할에 충실하다고 생각한다.

하루가 궁금하다.

보통 낮에는 작업이나 이메일, 작업 리서치, 글쓰기 등 컴퓨터 앞에서 해야 하는 일들을 처리하고, 작업은 오후부터 시작해서 새벽 5시까지 한다. 겉으로 보기에는 불규칙한 생활을 하는 듯하지만, 이 불규칙 속에 나만의 수많은 규칙들이 있다. 밤에 주로 작업을 하는데, 밤은 세상과의 사이에 가느다란 경계선이 그려져 있는 것 같다. 그 시간은 오로지 내게만 할애된 시간인 듯해서 집중이 잘 된다. 페인팅의 경우, 하루만 붓을 잡지 않아도 손이 굳는 느낌이 있어서 매일 쉬지 않도록 하고 있다.

작업하면서 술을 즐기나? 특별히 즐기는 술이 있다면?

작업할 때에는 절대 술을 마시지 않는다. 잡다한 생각들이 많이 침범해 들어오기 때문에. 작업을 하는 그 시간만큼은 무언가를 비워놓기 위해 애쓰는 편이다. 평소 지인들과 즐기는 술자리 외에 가끔 혼자 맥주를 마실 때도 있는데, 보통 작업을 다 마친 후 영화를 보면서 즐긴다. 지난여름에는 애플민트를 직접 키워서 가끔 모히토를 만들어 마셨다. 집에서 간단히 만드는 칵테일도 좋아한다.

자

국내외 작고 작가 중 세월을 거슬러올라가 만나고 싶은 작가는 누구인가?

고독과 좌절, 광기로 점철된 삶을 살았던 고흐, 자신의 삶 전부를 예술 속에 투영하고 소진시킨 그의 삶속에서 밤의 가능성을 보았고, 날이 선 번쩍이는 눈빛을 보았고, 결핍으로 채워진 충만함을 보았다. 순간을 그리기에는 너무 짧은 삶을 살았지만 그의 삶은 온전히 그와 그의 작품의 것이었다.

아무것도 그릴 수 없는 날이 있나? 어떤 우울한 감정이 작업에 도움이 되는가?

우울할 감정이 들 때는 글을 쓰곤 한다. 다른 사람과 만나지도 않고 작업실 밖에 나가지도 않으면서 글을 쓴다. 그럴 때는 마음속 아주 깊은 곳에서 나를 대면하는 것 같다. 우울이라는 흔들리는 눈으로 다양한 공간과 시간, 다양한 내 자신을 보게 되는 것이다. 그런 시간들이 꼭 필요하다고 단언할 정도로 익숙해져버렸다. 내 상태나 기분 같은 것은 작업을 못할 정도로 방해를 주지는 않는데, 가끔 캔버스의 하얀 화면을 바라보면 무엇인가 존재하기 이전에 남아 있는 강렬함 때문에 두려움을 느낄 때가 있다. 그러면 그냥 화면을 바라보기만 할 때도 있다. 동반자이면서 정복의 대상일 수도 있는, 참 애매모호한 관계다. 거기에 선 하나 점 하나를 그리는 순간 타협을 시작하는 것이다.

미술대학은 어떤 곳일까? 미술대학은 무엇을 배우는 곳일까?

배움이라는 것은 무엇을 채우는 것일까 혹은 비우는 것일까 생각해보았다. 자신이 원하지 않는 무엇인가를 채우고 있다면 그것을 비워내는 과정 또한 중요하다. 그 위에 무엇을 채워야 하는지 선택하는 과정도 마찬가지다. 이러한 과정을 체득하는 곳이 미술대학이 아닐까 생각해본다. 물론 실상은 그렇지 않은 경우가 많지만, 정리하자면 미술대학이란 작가가 작업을 다루는 방식과 절차를 넘어 그것을 마주하는 '태도'를 배우는 곳이 아닐까 생각한다. 잠재되었다가 발휘되는 힘은 우발적으로 만들어지는 것이 아니기 때문에 학생 스스로 그러한 노력을 게을리하면 안 된다. 그런 준비된 학생들의 가능성을 이끌어주는 선생님의 몫도 중요하다.

대학원 진학 또는 유학을 고민하는 학생들이 많다. 미술가와 학력은 관계가 있을까?

오롯이 나만의 생각이지만 세상의 지식을 많이 배우고 안다는 것이 좋은 작업을 할 수 있다는 것을 담보하지는 않는다고 본다. 오히려 이미 존재하는 수많은 지식을 답습하고 교육을 받을수록 사고의 깊이가 평이해지고 범주화된다는 생각도 든다. 작가는 차가운 머리보다 뜨거운 감성으로 작품을 대해야 하지만, 그런 감성은 교육으로는 얻어지지 않는다. 여행을 간다거나 유학을 간다는 것은 다른 세계의 문화를 수용하고 경험할 수 있는 가능성을 열어두는 것이기에 긍정적으로 보지만, 단지 학위 취득을 위한 유학이나 진학이라면 굳이 해야 할 필요성을 못 느낀다. 현실적으로 고학력의 작가가 그렇지 않은 작가보다 좋은 자리를 선점하는 것은 인정하지만, 그 이후의 작가의 행보를 결정하는 것은 오로지 작업뿐이다.

경제적 문제, 즉 돈 때문에 고민하는가? 그리고 어떻게 극복하는가?

전시할 때 드는 돈은 대부분 예술지원기금을 받거나, 전시할 때 나오는 작품 제작비 등으로 충당한다. 작업 생활 유지를 위해 대학 강의를 나가기도 하고, 그때그때 영상 편집, 교육 프로그램 같은 아르바이트를 한다. 가끔 작품 판매가 이루어지기도 하고…… 경제적 문제는 늘 고민스럽지만, 필요할 때는 꼭 그만큼의 돈이 생겼던 것 같다.

지금 미술대학생들이 좋은 작가가 되기 위해 가장 염두에 둬야 할 것은 무엇일까?

지금 가르치는 학생들에게도 늘 얘기하는 것이지만 내가 처음 작업을 시작할 때처럼 모든 감각을 열어놓고 받아들일 준비가 되어 있어야 한다. 지금 당장 자신을 고정시키거나 확정시키려 하지 말고 액체처럼 부드럽게 흘러가게 내버려두라고 말하고 싶다. 흘러가면서 주변의 많은 것들을 섭렵해야 하고, 눈을 키우기 위해 전시도 많이 봐야 한다. 밤새 진행했던 작업들이 원하지 않는 방향으로 나왔다고 하더라도, 열심히 읽어낸 책이 삶에 어떠한 도움을 주지 않았더라도, 그 시간과 노력은 꼭 다른 방식으로 자신에게 돌아올 거라고 생각하면 좋겠다.

혜림

미술가에게 가장 중요한 것은 무엇일까?

스스로에 대한 진정성. 작업은 거짓말을 하지 않고 작가의 삶도 거짓말을 하지 않아야 된다.

마지막으로 지금 미대생들에게 한마디.

그림을 그릴 때에 캔버스를 바로 앞에 마주한 채 처음부터 끝까지 그리는 것이 아니라, 수시로 일어나서 뒤로 물러서면서 화면 전체를 관찰하게 된다. 뒤로 물러서지만 그 물러선 거리만큼 화면을 컨트롤할 수 있는 시야는 넓어지게 된다. 그리고 어느 순간 캔버스에 다가가 말을 거는 거다. 이 거리를 팽팽하게 유지시키는 것, 다가가 말을 걸기 위해 헛기침하는 시간들은 뒤쳐지거나 헛된 것이 아니라 앞으로 전진하기 위한 도약점이라는 것을 잊지 말기 바란다. 현재의 시간, 현재의 벌어진 간극을 온전히 자신의 것으로 확보하고 스스로 운용하면서 대학생활을 보내길 바란다.

계원조형예술대학을 졸업했다. 대안공간 루프에서 첫 개인전 〈Hyper-Hybridization〉을 시작으로 〈중간 스토리 Paraxis: intermediate story〉(공간 해밀톤, 2010), 〈교환 X로서의 세계〉(잠원동 10-32번지, 2010) 등 5회의 개인전과 〈Up and Comers 신진기예전〉(토탈미술관, 2012), 〈On Manner of Forming〉(자카르타 Edwin's Gallery, 2012) 등 다수의 단체전에 참여했다. 현재 난지미술창작스튜디오 6기 입주 작가로 입주해 작업하고 있다.

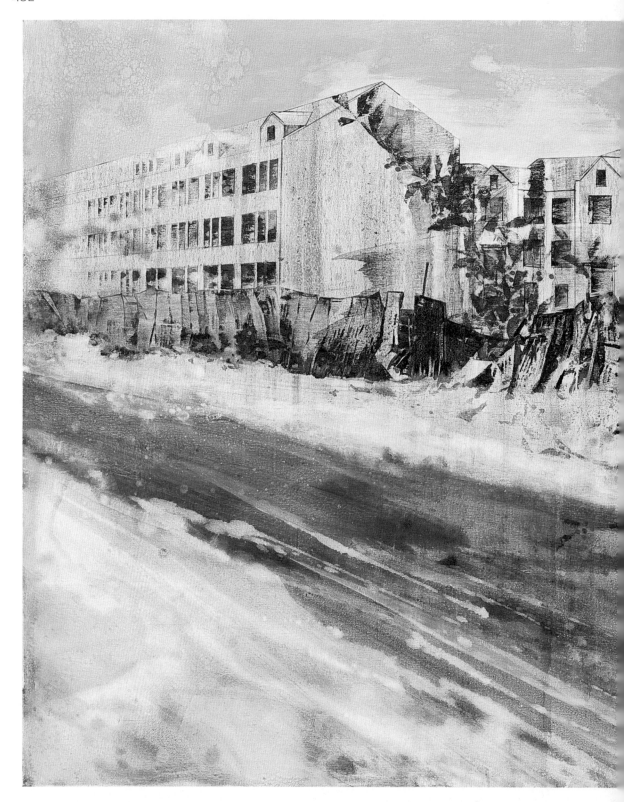

겨울집, 캔버스에 유채, 162.3x112.1cm, 2012

최경선

겨울 물놀이, 캔버스에 유채, 227.3x181.8cm, 2012

128

길이 사라지려고 할 때, 캔버스에 유채, 140x110.3cm, 2011

빈집 앞, 캔버스에 유채, 160x140cm, 2011

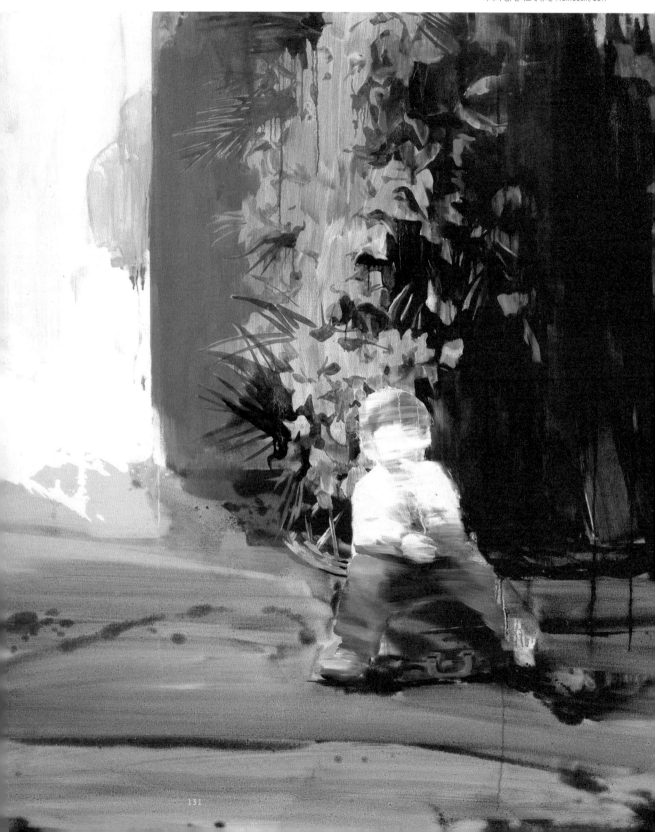

검은 길, 캔버스에 유채, 162.3x112.1cm, 2012

집에 관한 조언, 캔버스에 유채, 193.7x130.3cm, 2012

집으로 가는 길, 캔버스에 유채, 70X90cm, 2011

최

지금보다 젊은 날, 그림을 그리면서 살겠다고 결심하게 된
특별한 계기가 있었나?
젊은 날, 작가로 살겠다는 것은 순수미술 전공자로서 막연한 고집 같은 게
아니었나 싶다. 그러다가 서른 이후 작업을 5년 이상 하지 못하는 상황이
찾아왔다. 길가 담벼락의 페인팅자국만 봐도 울컥거렸다. 그 후 받아들이게
되었다. 나에게 '그리다' 와 '살다'같은 동사라는 것을.

당시 화가라는 진로를 결정할 때 가장 중요하게 생각했던 가치는 무엇이었나?
존재감. 자신이 가장 자신답다고 느껴지는 자유함이 그림에 있었다.

작가로 살기 잘했다고 생각하는가?
예스! 더 나은 재주가 있었다면 모를까.

지난 10년을 정리한다면?
나에게 지난 10년은 의미 있는 시기였다. 우선 10년 전 한국을 떠나 중국에 와서 살게 되었다. 육아와 함께 한동안 쉬었던 작업을 다시 시작했다. 그 과정에서
인생에서 가장 어려운 것이 인내라는 것을 배웠다. 낯선 문화 속에서 소외감을 느끼면서도 화가로서의 내 손이 더디다는 사실에 관대해야 하는 날들이 계속되었다.
분명한 건 그렇게 쌓인 시간들 덕분에 지금 주변에 치우치지 않는 작업의 중심이 형성되었다고 믿는다.

그사이에 작업의 화두는 어떻게 변했나?
과거의 나는 '상실된 관계'로서 스스로의 상처에 집중했었다. 그런데 삶은 날카로운 틀에 가둘 수 있는 게 아니더라. 외국에서 이방인의 심정으로 살면서 삶을 좀 더
총체적으로 바라보게 되었다. 이야기의 중심이 나에게서 '타인'으로 옮겨갔다. 내 경험으로 공감할 수 있는 타인, 즉 사회적 무관심을 홀로 감당해야 하는
인간에 닿는 일이었다. 무엇보다 나는 사회적 약자, 어린이에 대해 각별한 애정이 있다. 최근의 화두는 '빈집과 어린이'라는 모티프를 통해 사회 속 가정의 의미와
중요성을 상기하는 것이다. 거대 이념이 무너진 오늘에도 우리는 여전히 물질과 권력, 감각을 거대 이슈화하여 추상적인 다수만을 바라보고 있다. 미술의 힘은
시각적 유희와 사회적 발언의 균형에서 나오는 것이다. '허약한 것의 숭고함'을 작업으로 드러내는 것이 내게 주어진 과제다. 미술이 단순하게 감각의 장이나 사고의
놀이터로만 치우치는 것은 좀 안타깝다.

하루가 궁금하다.
아주 단순하다. 가급적 직장인처럼 작업실에 정확하게 출퇴근하려고 노력한다. 오전 9시에서 오후 6시까지 작업실에 머물며 작업과 독서로 시간을 보낸다. 그래도
작업하는 시간은 늘 부족한 것 같다. 저녁, 집으로 가는 길에서 적잖은 감명을 받곤 한다. 내가 작가에서 아주 신속하게 평범한 엄마로 변신한다는 것이다. 다음 날
8시가 되기 전까지 가족에만 집중한다. 두 캐릭터를 넘나드는 것, 버겁기도 하지만 스릴 있어서 작업에 도움이 된다. 놀라운 일이다.

작업하면서 술을 즐기나? 특별히 즐기는 술이 있다면?
술을 잘하지 못해 즐기지 않는다. 젊은 날에도 술보다는 사람이 좋아 술자리를
끝까지 지키는 스타일이었다. 아주 특별한 날 좋은 지인들과 중국 백주를 마신다.
나에겐 최고 술이고 파티다.

국내외 작고 작가 중 세월을 거슬러올라가 만나고 싶은 작가는 누구인가?
한 작가의 작품을 좋아하고 인생이 궁금해져도 만나고 싶은 마음은 잘 들지
않는다. 아, 한때 정말로 만나고 싶었던 예술가가 있었다. 아주 오래전 사람으로
미켈란젤로였다. 대학원 시절, 미켈란젤로의 예술과 인생을 연구하면서 깊이
매료되었다. 천재라는 그가 고된 작업량을 소화하면서도 가난한 삶 가운데
있었다는 것이 놀랍고 흥미로웠다. 미켈란젤로는 예술에 대한 투철한 사명감만큼
철저한 작업 관리를 했던 예술가이다. 명성 이면의 진짜 삶이 무척이나
인간적이면서도 숭고하게 느껴졌다. 좀 우습지만 이후 나에겐 소원이 생겼다.
천국에서 그의 조수로 일하고 싶다는 바람.

아무것도 그릴 수 없는 날이 있나? 어떤 우울한 감정이 작업에 도움이 되는가?
종종 있다. 현실적 문제 앞에서 예술의 역할에 대해 회의적일 때, 자신의 작업이 만족스럽지 않을 때이다. 이런 감정이
지나치면 그림이 나오지 않는다. 도리어 스스로 진정 연약하다는 것과 고독하다는 것을 받아들이고 실컷 울기라도 하면
신기하게도 다시 붓을 들 수 있는 힘이 생긴다. 이것이 반복적으로 일어나는 것 같다.

경선

홍익대학교 회화과, 동대학원을 졸업했다. 〈실존의 포에지〉(관훈갤러리, 2012), 〈유년의
잔치〉(갤러리아트사이드, 베이징, 2012), 〈허욕의 잔치〉(T Art Center, 베이징, 2009),
〈Return〉(덕원갤러리, 2001) 등의 개인전과 〈한국형상회화〉(관훈갤러리, 2011), 〈Now
Asian Artist〉(부산비엔날레 특별전, 2010), 〈798국술비엔날레〉(아트사이드, 베이징,
2009), 〈99tent99dreams〉(좌우예술구, 베이징, 2008), 〈예술교류展〉(환티에 예술성,
베이징, 2007) 등 다수의 단체전을 가졌다.

미술대학은 어떤 곳일까? 미술대학은 무엇을 배우는 곳일까?

미술은 시각으로 소통하는 예술이다. 미술대학은 미술을 학문적, 방법적으로
접근하여 시대와 소통하는 법을 배우는 곳이다. 단순히 작가를 양성하는 곳이
아니라 학생이 삶에 창의적 유연성을 스스로 지닐 수 있도록 도와줘야 한다.
궁극적으로는 일상에서도 예술적 유익과 유머를 발휘할 수 있는 자를 배출해야
한다. 미술대학은 학생 각자가 예술적 장점을 발견할 수 있도록 교수님과
선배들과의 좀 더 긴밀한 소통의 구조를 만들어야 한다.

대학원 진학 또는 유학을 고민하는 학생들이 많다.
미술가와 학력은 관계가 있을까?

없다고 생각하지만, 개인적 경험으로는 대학원에서 예술의 진정성과 독서하는
법을 알게 되었다. 학생 스스로 학문적, 경험적 갈증이 해결되지 않았다면 유학을
가는 것도 좋다. 그러나 그 갈증이 단순히 외국 학력을 우대하는 사회적 강요와
미술가의 사회적 위치에 대한 불안과 혼동해서는 안 된다. 작가라는 존재는 그가
어디에 있든지 절실함에서 작업이 나오는 것이다. 작업은 진부한 일상조차 스스로
감당하려는 몸과 부대낄 때 나온다. 유학도 공부 자체보다 낯선 문화에서 자극을
받는 것이 더 크지 않을까? 본인에게 경비와 시간 부담이 클 때는 유학보다
외국 여행이나 체류를 해보는 것도 대안이겠다. 결국 대학원과 유학은 개인적
선택이라는 결론이 나온다. 어찌 됐든 작품이 한 작가를 보여주는 전부라는
사실은 어떤 것으로도 대체되지 않을 것이다.

경제적 문제, 즉 돈 때문에 고민하는가? 그리고 그걸 어떻게 극복하는가?

사실 여유롭지 못한 경제적 상황은 작가에게 항상 긴장감을 주는 것 같다. 이 정도 수준으로 말할 수 있는 것은 오랫동안
가족의 지원을 받았기 때문인지도 모른다. 작가는 돈 문제에 중립적일 수밖에 없다. 치우치면 작업이 안 되기 때문이다.
이따금 생각한다. 그 많은 작가들이 살아 있다는 이 경이를! 감사한 일이다.

지금 미술대학생들이 좋은 작가가 되기 위해 가장 염두에 둬야 할 것은 무엇일까?

항상 질문을 지니고 있어야 한다. 내 언어로 드러내지 않고는 못 배기는지, 현실이 종종 심하게 불편한가를 보아야 한다.
"왜?"라는 질문을 수시로 해야 한다. 그래야 답을 찾을 수 있다. 작업은 혼자 가는 아주 먼 여행과 같다. 최고(the Best)의
길이란 없다. 자신만(the Only)의 길이다. 개개의 작가마다 인생 스케줄이 있으니 조급해서는 안 된다. 어떤 속도로 가든
우리의 목표는 길 자체에 있다. 빨리 도착할 수 있는 방법이나 목적지가 있다는 것은 어쩌면 예술에는 어울리지 않는
일종의 환상이라고 본다.

미술가에게 가장 중요한 것은 무엇일까?

절실함. 난 작가로서 항상 '경계에 선 자'라고 생각한다. 미술가는 현실과 너머(스스로의 추구하는 세상)를 넘나들 수
있어야 하는데 문제는 이것이 쉽지가 않다는 것이다. 작가는 그 경계에서 집요하게 간격의 모순을 질문하고 답을 찾아
발언하고자 하는 절실함 속에 살아야 한다. 작가가 그 경계의 위태로움과 갈등, 고독을 충분히 즐길 줄 알 때 작품이 스스로
말하게 된다고 믿는다. 절실함이 인생을 즐길 줄 모른다는 것을 뜻하진 않는다. 좀 진지할 뿐!

마지막으로 지금 미대생들에게 한마디.

작업을 하면서 매번 느끼는 것은 언제나 본질적인 것이 중요하다는 것이다.
이를테면 작업 동기, 노동량, 공부(독서), 심지어 건강 같은 것 말이다(아, 이런
조언은 얼마나 진부한가. 그러나 얼마나 중요한가!). 이런 본질적인 것에 우선
집중하길 바란다. 좋은 작가는 이 본질적인 것을 습관화시킨 사람들이다. 단순히
감각적인 테크닉이나 시각장치를 서둘러 자신의 미술언어로 삼지 않았으면
좋겠다. 보이는 것보다 보이지 않는 것에 더 민감해지길 바란다. 실패와 방황
속에서도 질문을 놓지 않기를 바란다. 앞에서도 말했듯이 작업은 긴 여정인
동시에 흥미로운 길이니까. 그러니 일상의 진부함도 스스로의 부족도 정면으로
감당하길 바란다.

대중성과
공공성이라는
양 날개

이선영
미술평론가

1994년 《조선일보》 신춘문예로 등단했다.
《미술평단》 편집장(2003~2005), 《미술과
담론》 편집위원(1996~2006), '아트 인 시티'
공공미술 추진위원회 위원(2006~2007)
등으로 활동했다. 2005년 제1회 정관
김복진 미술 이론상, 2009년 제1회
한국미술평론가협회상(이론 부문)을 수상했다.

현대미술의
고립

좋은 의미로든 아니든 공동체 - 그것이 불확실한 것으로 다가오면
사회라고 하자 - 와의 유대가 단절된 현대미술은 근본적인 결핍을
안고 있다. 자율성의 확보라는 역사상에 빛나는 예술의 수확에도
불구하고, 아니 오히려 그것 때문에 예술은 신화나 종교의 시대만큼의
자체 위상을 확보하지 못했다. 사회적 고립으로 인해 달성되었을지
모를 예술의 순도나 강렬함은 단지 그 자체만을 위해 서 있을
뿐이다. 네트워크 지상주의 시대에도 불구하고, 이러한 홀로 서
있음이라는 실존적 조건은 개체들이 이 세상이란 곳에 태어나
생존하는 문제만큼이나 묵직함을, 그리고 경이로움을 느끼게 한다.
사회로부터의 고립은 예술을 너무나 무겁게 했거나 신비롭게
했다. 아래로의 하강과 위로의 상승 어딘가에서 붕 떠 있는 것이
현재 예술이 처해 있는 상황이다. 예술은 애매하게 붕 떠 있기보다
적극적으로 날기 위하여, 대중성과 공공성이라는 양 날개가 필요하다.
이러한 전망 속에서 현실 그 자체나 초현실 그 자체로 환원되어버린
것들은 무의미하다.

현실로의 함몰에는 여러 부류가 있다. 너무나 쉽게 '일상은
예술이다'를 외치며 현실의 진부함을 단지 반복하는 부류, 현실을
관념화하며 도식을 재생산하는 부류, 아니면 돈을 유일한 현실로
간주하고 예술을 직장 문제로만 생각하는 부류가 그것이다. 그것들이
일상의 예술, 리얼리즘, 현실주의 등으로 불린다고 해서 현실성이
확보되는 것은 아니다. 초현실로의 함몰 또한 구체적이고 실제적인
현실과 더이상 상호작용하지 않는 무익한 관념성에서 발견된다.
여기에서 예술은 효과적인 방법론을 갖추지 못한 진리 탐구, 또는
기성의 종교나 사이비 신비주의와 크게 구별되지 않는다. 너무
무겁지도 않고 초월적이지도 않은, 삶과 평행선상에서 긴밀하게
상호작용할 수 있는 예술 또는 예술적 삶이 요구된다. 이러한 이상을
위해서는 예술 내적인 문제 뿐 아니라 그 안팎의 문제를 생각해야
한다. 인간에게 예술적 현실을 포함한 모든 현실은 그냥 현실이
아니라, 사회적 현실로 다가오기 때문이다. 심지어는 자연마저도
그러하다. 인류학자 크리스 젠크스(Chris Jenks)에 의하면 인간은
더이상 직접적으로 자연적인 것을 대면하지 않는다. 인간은 자연을
경험하더라도 근본적으로 언어적인, 그리고 차츰 인습, 관습,
습관이라는 상징적인 어휘를 통해서 경험한다.

그러나 인간과 세계를 매개하며, 인간에 앞서 존재하는
상징적 우주는 한계로도 가능성으로도 다가온다. 현대미술의 사회적
고립은, 대중성과 공공성의 문제를 더이상 예술 외적인 문제로
다가오지 않게 한다. 예술성은 예술계를, 대중성은 시장을, 공공성은

공공영역을 자신의 장(場)으로 삼는다. 시장이 지배하는 자본주의 사회에서 현실은 일차적으로 대중성으로 다가온다. 대중이란 민족이나 민중, 시민, 요즘 부상하고 있는 다중과도 다르게 대량생산과 소비시대와 더불어 태어난 집단이다. 예술이 단지 내부자들끼리의 소통을 넘어서 유통, 즉 생산과 소비의 회로에 편입될 수 있으려면 대중성을 고려해야 한다. 필요는 물론, 단순한 필요를 넘어서는 다양한 상품들이 진열된 시장은 풍요와 활기가 넘친다. 그러나 시장은 독점으로 기울어지기 십상이다. 미술시장 역시, 물신주의의 정점에 선 소수만이 미술계의 건재라는 알리바이를 보장하고 있을 뿐이다. 대중적인 것과 민주적인 것은 반드시 일치되지 않는다. 그래서 필요한 것이 공공성이다. 공공성에 상응하는 주체는 대중이 아니라, 시민이나 다중이다. 신자유주의의 독주는 신자유주의의 열렬한 선전가와 주창자들마저도 그 부작용을 경고하게 만들었다.

편재화된 전자매체를 매개로 소(유)통되는 코드화된 문화가 예시하듯, 표피적인 흥미로움에 호소하는 대중문화는 더 큰 권태로움만을 가져온다. 권태로움은 가혹함의 이면이다. 이전 시대에는 코드화(상품화)할 수 없었던 시공간을 포함하여, 공기처럼 대중을 감싸는 문화를 조금씩 소비하다보면, 삶은 더 소소하고 사적인 것으로 변해 있음을 발견하게 된다. 단말기에 복속된 우리의 삶을 생각해보면 될 것이다. 그것은 마약처럼 계속 소비될 것만을, 그리고 자극의 강도를 높일 것을 요구함으로써, 무기력한 소비자 대중을 낳는다. 의미보다는 재미를 추구하는 대중에게는 자신과 사회의 근본적인 모순을 회피시켜줄 수 있는, 요컨대 소비를 계속 가능하게 해줄 돈만이 유일한 현실이 된다. 노동과 여가의 단절로 인해 노동은 더 지루하고 여가는 더욱 자극적인 것으로 변했다. 노동은 시스템화를 통해 비(非)숙련화되었으며, 모순의 시스템은 과도한 경쟁으로 유지된다. 공공성은 의식하고 실천하지 않으면 질곡에 빠질 수 있는 대중적 삶에 대한 각성을 요구한다. 공공성은 대중성처럼 집단적 현상이지만, 그 실현방식은 보다 정치적이다. 공공성은 개인의 삶이 아니라, 다수의 삶을 생각하는 것이기 때문이다.

충만하면서도 빈곤한 예술성

경제적인 의미에서 대중성과 정치적인 의미에서의 공공성은 예술이 더 화려해야 하거나 더 큰 명분을 갖춰야 하기 때문이 아니라 예술을 보다 지속가능한 것으로 만들기 위해서이다. 현재 예술의 지속가능성은 삶에 미치는 실질적인 영향력이 아닌 제도를 통해 연명되고 있다. 크고 작은 흥밋거리로 가득한 스펙터클 사회에서 미술은 소수의 문화가 되어버렸다. 소수의 예술에서 성취되곤 하는 충만함과 강렬성은 예술이 단지 잉여나 장식이 아니라, 삶의 질을 향상시키는데 필수적인 것이라는 점을 알려준다. 그러나 발터 벤야민이 말했듯이, 유일한 시공간의 짜임이 만들어내는 독특한 분위기(아우라)를 가지는 예술작품의 힘은 기계복제 시대에 와해될 위험에 놓여 있다. 그러나 유한한 삶을 살아갈 수밖에 없는 인간에게 신비는 여전히 필요하다. 그것은 핍박한 물질적 현실과 인간 사이에서 완충작용을 하기 때문이다. 그래서 예술의 충만함과 강렬성이 대중의 물질적인 만족이나 공공적 정의의 구현만큼이나 인간에게 필수적인 근본 가치임이 공인되어야 한다.

또한 현대예술에 결핍된 대중성과 공공성을 내장하기 위해 예술 자체도 변화해야 한다. 훈련과 재능의 복합체로 만들어지는 예술작품은 단순히 공통적인 것에 호소하는 것이 아니라 차이를 추구하며, 예술에서의 차이는 분화를 거듭해온 현대적 생산방식에 역행함으로서 이루어진다. 예술은 철학이나 정치경제학의 총체성의 이상과도 다르게, 골이 깊어진 각 분야 생산방식의 간극을 잇는 상상력을 통해 차이를 만들어낸다. 그런데 현대예술의 고립은 분화에 안주하고 그것을 벗어나지 못함으로 인해, 이해가능한 차이가 아니라 완전한 차이로 고립되어버렸다. 낭만주의나 상징주의에서 발견되듯이 예술신학으로 고양된 근대미술은 흡사 종교와도 같이 절대적 타자에 호소할 지경이 된 것이다. 그린버그의 정교한 비평논리로 완결된 지고한 회화의 평면성은 종교의 분위기를 떨쳐내려 한 모더니즘과 형식주의의 막다른 골목이었다. 전문화된 과학이 과학을 넘어서 현대적 삶 전반에 영향을 주는 것과 달리, 전문화된 예술은 단지 '예술계'(단토)의 인정을 통해서 존재한다.

개념미술은 예술계의 승인만 얻는다면, 단순한 사물이나 어떤 개념, 태도 역시 예술 작품으로 인정될 수 있음을 보여준다. 뒤샹이 제시한 '레디메이드'는 예술이 더이상 본질이 아니라 절차, 즉 배치나 맥락, 의미 부여의 문제임을 알린 최초의 작품으로, 현대미술 소개서에서 빠지지 않는 작품이다. 개념화는 미술의 확장 가능성을 내재하고 있었지만, 오히려 대중과 공공으로부터 멀어진 예술계의 인증만을 요구할 뿐이었다. 예술의 개념화는 예술을 예술계로

환원시켰다는 점에서 긍정적이지 못했다. 오히려 그것은 예술계의
인정을 받는 예술가 개인이라는 신화와 조응했다. 그러나 근대적
주체라는 개념에 기반을 둔 개인, 그리고 그 개인의 산물로서의
작품이라는 생각은 오늘날 도전받고 있다. 개인의 자유로운
의지가 관철될 수 있는 자율성이란 여전히 실현되지 못한 근대의
이상일 뿐이기 때문이다. 돈 슬레이터(Don Slater)는 『소비문화와
현대성』에서, 데카르트의 코기토, 즉 '나는 생각한다. 고로 존재한다'는
개인주의, 이성, 자유 등의 가장 영향력 있는 서구적 진술이라고
평가한다. 이러한 진술에 의하면 개인은 이성에 의해 정의되는 한
자유롭고 자율적이다.

　　　　이성은 근대적 개인이 전통사회의 비합리성으로부터
자신을 자유롭게 하는 내적 자원이다. 계몽주의는 개인을 세계철학의
중심으로 만들었으며, 자유주의는 개인을 규범과 정치의 중심으로
만들었다. 자유주의의 내용은 개인이 자기이해를 규정하고 추구할
수 있는 기본적인 사회 조건을 확보하는 것이다. 개인의 자기이해
추구는 스미스의 '시장의 보이지 않는 손'처럼 사회가 질서정연하고
발전할 수 있는 충분조건이며, 자유주의의 핵심은 개인의 합리적
경제행위와 시장이다. 장기간 동안 이성, 자유, 사회 발전이라는 신성
삼위일체는 경제적 인간의 경제적 자기이해의 추구로 명백해지는
것처럼 보였다. 그러나 자유주의는 지배의 한 전략임이 드러나고
있다. 지그문트 바우만(Zygmunt Bauman)도 『액체 근대』에서 법률상
개인의 숙명과 실제상 개인의 운명 사이에 드리워진 메울 수 없는
깊은 골을 강조한다. 법률상의 개인의 여건과 실제 개인이 될 수 있는
기회, 즉 자신의 운명에 대한 통제권을 쥐고 진정 바라는 선택을 할 수
있는 기회 사이에는 엄청나게 넓은 간극이 있다는 것이다. 해방이라
함은 단지 법적일 뿐인 개인의 자율성을 실제적인 자율성으로 바꾸는
과업이다.

　　　　현대 인문학에서 주도적인 역할을 담당해온 언어학은
개인 이전에 존재하며 개인을 구성하는 상징적인 형태로서 언어를
강조한다. 선재하는 이 거대한 상징적 공간을 통해 무의식과 주체가
구성된다. 라캉이 지적하듯 인간이 상징적인 것을 구성하는 것이
아니라, 상징적인 것이 인간을 구성하는 것이다. 현대언어학이나
정신분석학의 가설은 창조적 개인으로서의 예술가나 예술작품이라는
기성의 관념을 변화시킨다. 작품이 아닌 텍스트를 강조하는 롤랑
바르트는 현대의 작가가 작품에 선행해서 존재하는 것이 아니라,
텍스트와 동시에 탄생하는 것이라고 말한다. 작가는 지고한
창조자라기보다는 단지 변화시키는 기술과 결합의 기술만을 가질

박종호, 그리기, 캔버스에 유채, 반사 시트지, 66.3x100cm, 2010

박종호, 그리기, 캔버스에 유채, 181.8x227.3cm, 2011

이승현, Masterpiece Virus 009, 장지에 먹, 2010

뿐이며, 작가가 텍스트의 주도권을 가지는 것도 아니다. 고전적인 텍스트는 독자에게 수동적인 수용을 강요하지만, 새로운 텍스트의 척도는 종결된 생산물이 아니라, 독자를 이끄는 생산 작업에 있다. 좋은 작품은 쉽게 읽히거나 보여지기보다는 새로운 생산을 가능하도록 한다. 공동의 생산 과정 속에 놓인 열린 예술작품은 창조적인 개인과 수동적인 소비자로서의 관객이라는 이분법을 해체함으로서, 더 많은 소통과 더 풍요로운 예술언어를 일굴 수 있다.

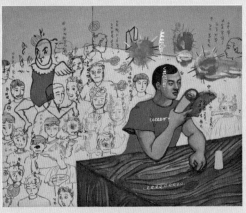

정수진, 100 Seconds, 캔버스에 유채, 2011

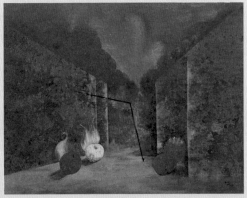

염성순, 하얀사과파란사과하얀불꽃, 116.7x91cm, 2010

유일화된 시장,
소비자로서의 대중

현대예술의 고립은 인간의 지각방식이 변화한 것에서도 찾을 수 있다. 특히 사진을 필두로 한 기술적 발명품의 영향이 크다. 그것은 보다 근본적인 변화, 즉 생산에서 소비로 방점이 옮겨간 탈근대와 더불어 도래했다. 소비와 예술이 만나는 지점에 대중문화가 있다. 문화는 예술보다 폭이 넓은 개념이다. 한편 문화를 예술로만 보는 관점도 있다. 크리스 젠크스는 『문화란 무엇인가』에서 문화를 인간 성취의 정수를 지칭하는 것은 엘리트적인 시각이라고 본다. 이런 의미의 문화는 인간이 창조한 성취 중에서 주목할만한 것을 말한다. 그것은 인간의 모든 상징적인 재현을 요약한다기보다 회화, 문학, 음악, 개인의 인격 완성 등에서 우수한 것만을 지칭한다. 이러한 관점은 특히 표준화와 대량생산에 기반을 둔 산업화된 문화, 즉 문화산업을 매우 부정적으로 본다. 그러나 이미 도래한 현실에 대해 비관적인 관점으로 부정만 하는 것은 도움이 되지 않는다. 문화는 시대정신처럼 '의미 있는 경험을 제공하는 틀'(헤겔)로 간주된다. 문화는 개인에게 사고방식과 행동규범을 제시하고 이를 합리화한다. 그래서 문화는 '사회질서를 정당화시키는 데 봉사하는 이데올로기들, 이해관계, 공유하는 믿음체계 등을 함의'(젠크스)한다.

물론 문화는 현실의 질곡으로부터 창조적으로 탈주하는 방법도 제시한다. 전반적인 삶의 양식이라 할 만한 문화 속에 예술이 포함되어 있다. 레이먼드 윌리엄스(Raymond Williams)에 의하면 근대 이전에 문화라는 말은 본디 '자연스런 성장의 육성'을 의미했으며, 다음에는 '비유적으로 인간을 배양하는 과정'을 의미했다고 말한다. 보통 무엇을 육성하다는 뜻에서 온 후자의 용법은 18세기와 19세기 초에 독자적인 의미를 가진 문화로 바뀌었다. 그것은 첫째로 인간 완성이란 개념과 밀접히 관련된 '정신의 보편적인 상태 내지는 습성'을 의미하게 되었고, 둘째로 '사회 전체에 있어서의 지성의 발전 상태'를, 셋째로 예술의 총체를, 넷째로 19세기 후반에 와서는 '물질, 지성, 정신에 걸친 전반적 생활방식'을 의미하기에 이르렀다. 레이먼드 윌리엄스의 문화의 개념은 발흥하는 산업과 민주주의에 대응한 반응이라는 점이 강조되지만, 문화 역시 산업과 민주주의로 해소되는데, 그것이 바로 대중문화이다. 소비사회 속에서 대중문화는 문화의 우세종으로 자리 잡았고, 상대적으로 소수자의 문화인 예술과 차이를 갖게 되었다.

다수의 대중에 기반을 둔 대중문화는 최대 다수의 최대 행복이라는 공리주의적 이상을 추구하는 듯하다. 현대에 예술가라는 직업을 가진 이들 역시 역사상 어느 때보다도 많다. 게다가 개념미술을 통해 누구나 예술가가 될 수 있는 가능성도 열리지 않았는가. 이전

시대에 예술가가 보편적 지식인이나 전문가였던 것만큼이나, 이제
예술가도 대중인 것이다. 현대의 노동방식에 내재한 단조로움과
가혹한 경쟁의 논리는 부담 없는 재미와 위로를 문화로부터 요구하게
된다. 대중문화는 '달콤하고 가벼운 것에 대한 열망과 이것들이
우세하도록 만들려는 열망'(매슈 아널드)에 사로잡혀 있다. 소외된
노동이 소외된 여가를 낳는 것이다. 그래서 이전 시대의 좌파
지식인들은 노동에서 소외되지 않는 해방된 세상이 오면 예술은
필요가 없을 것이라고도 장담하기도 했다. 가령 문화산업으로
대표되는 대중문화의 적대자로 고급예술을 옹호했던 신좌파 지식인
아도르노는 노동자가 쇤베르크의 음악을 즐기는 어떤 이상적 단계를
꿈꾸었는데, 역사상 진보적 계급이 진보적 예술을 즐겨했던 예는 거의
없다. 수동적 소비자의 문화에서 노동자나 지식인, 예술가도 자유로울
수 없다. 예술이 소외된 대중에게 재미와 위로를 주기는 힘들다.

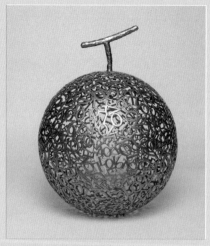

김병진, Melon-LOVE, steel, 30x30x40cm, 2011

　　　　무엇보다 예술은 예술가 자신을 사회로부터 소외시킨다.
예술가는 자신을 소외시키는 사회에 대항하여 자기만의 성을 쌓을
수 있을 만한 여력이 없다. 소비사회는 시장을 열어놓았다. 시장을
악마로 여길 필요는 없다. 고가의 상품으로서의 예술작품을 고수하지
않는다면, 차별성을 추구하고 관심을 끄는 것에 주목하는 대중에게
특이함을 판매할 수 있을 것이다. 독점이 문제이지, 시장은 다원주의와
민주주의의 가능성이기도 하다. 돈 슬레이터는 『소비문화와
현대성』에서 대량생산과 소비에의 대량 참여는 상품 세계의 확장을
가져왔고, 화폐화된 모든 형태의 부를 통해 특권에 기반을 둔
전통사회를 무너지게 했다고 말한다. 사적인 상업적 부가 자의적
권위에의 저항수단을 제공하기 때문에 상업은 시민성과 관계된다.
상업은 사회적인 것에 대한 새로운 은유로 다가왔고, 화폐경제 내에서
상품과 서비스뿐만 아니라, 공공영역 내에서의 관념, 대화, 견해
등의 자유교환을 야기했다. 그랜트 매크래켄(Grant McCracken)에
의하면 19세기에는 소비혁명이 하나의 영구적인 사회적 사실로서
자리잡았다. 소비혁명은 산업혁명에 의해 초래된 사회 혼란과 싸우는
데 필요한 문화자원의 일부를 제공했으며, 이는 지금도 사실이다.
모순은 좀 더 조밀하게 계층화된 시스템을 통하여 아래로 전가되고,
전가될 수 있는 한 소비는 생산관계의 모순을 지탱시켜준다.

장양희, faces, 각 45x45x6.5cm, 아크릴판에 레이저, 2012

탈근대시대 예술의
필요조건으로서의 공공성

소수자의 문화로서의 예술, 대중적인 문화 외에 공공성이 더
필요한 이유는 사회가 점점 더 시스템화 되어가고 있고, 자연은
물론 몸과 무의식의 차원까지 구조화될 수 있는 가능성이 열리게
되면서부터다. 구조화란 중성적인 것이 아니라, 인간의 이해관계에
따라 만들어지고 변형된다. 그러나 구조와 인간의 관계는 원활치 않다.
현대 관료제에서 볼 수 있듯이 구조는 인간을 위한 것이기보다 구조
자체를 확대 재생산하는 경향이 있기 때문이다. 위에서부터 내려와
일괄적으로 적용되는 것이 아닌, 함께 결정해야 할 일이 있는 곳
어디에서나 공공성이 요구된다. 공공성은 공동체를 호출한다. 그러나
현대사회에서 공동체는 개인이나 대중보다도 더 불확실한 존재다.
이전 시대에는 민족이나 민중 같은 유기체적 사회에 뿌리를 둔 집단적
주체들이 가정되기도 하였지만, 이미 현대사회는 유기체적인 비유를
넘어서 확장되고 있다.

성서공단(예술감독 이명훈), 아트 인 시티

전체와 부분간의 관계를 명료하게 파악할 수 있는 총체성이
다수의 표면들로 해체된 것이다. 거대한 표면으로 변해버린 세계에서
표류가 아닌 항해를 하기 위해서는 공공성이라는 좌표가 필요하다.
지그문트 바우만의 『액체 근대』에 의하면, 공동체의 한 유형으로서의
민족성은 '역사를 자연화'하고, 문화를 '자연적 사실'로 간주한다.
식민지 경쟁이 극심했던 근대에는 국가가 주도하고 감독하는 문화
투쟁, 즉 '자연적 공동체'를 만들려는 국가적 노력이 있어 왔다.
그러나 이후 자본주의가 전개되면서 다국적 기업들이 지배하게 된
시장은 근대 민족국가를 소멸시켜갔다. 기업들, 즉 지역적 이해와
제휴관계가 이리저리 분산되고 변화하는 전지구적 기업들에게 이상적
세상이란 '국가가 아예 없거나 최소한 덩치가 좀 작아진 국가들만
있는 세상'(홉스봄)이었기 때문이다. 경제의 지구화는 민족 공동체를
사라지게 한다. 그리고 그것은 공동체 간 평화로운 공존이 아닌,
적대감과 투쟁을 악화시킨다.

이원정, 용산 지역에서의 퍼포먼스, 2009

예술성이 예술계를, 대중성이 시장을 전제한다면 공공성은
공공영역을 요구하는데, 역사적으로 공공영역이란 19세기에 상승하는
중산계층에 의해 잠시 형성되었다가, 곧 시장에 의해 잠식되어버린
이상적인 개념으로 평가된다. 공공성은 예술성이나 대중성과 달리,
좀더 목적의식적으로 만들어내야 한다는 점에서 정치적이다.
예술성의 내밀함과 강렬함, 대중성의 재미와 기분전환에 더하여,
공공성이 만들어내야 할 것은 의미와 목적이다. 시민이 주체가 된
공공영역이 시장에 의해 잠식되고 있으므로, 새로운 공공성의 주체가
요구되는데 그것은 집단이면서도 개인인 다중(multitude)이다.

혜자, Arcade, 캔버스에 유채, 227x181cm, 2010

다중은 민족국가의 경계가 전지구적 차원으로 해체되는 탈근대적
단계에 상응한다. 중심과 주변, 안과 밖을 명확히 구별할 수 없는
제국의 네트워크는 전지구적 지배 장치가 되었다. 안토니오
네그리(Antonio Negri)의 『혁명의 시간』에 의하면 자율적인 개체의
민주적 연대인 다중은 새로운 지배에 대항하는 대안의 주체이다.

김병권, Persistence of Memory, 캔버스에 유채, 162.2x260.6cm, 2012

　　　주권이 전지구적으로 조직된 맥락에서는 제국과 다중이 직접
맞선다. 탈근대에서 반란의 탁월한 형태는 복종으로부터의 탈출, 즉
척도로부터의 탈출이며, 그리하여 측정불가능한 것에 자기를 여는
것이다. 탈근대의 다중은 특이성들의 집합이다. 가장 특이한 것은
가장 공통적인 것이기도 하다. 단수이며 다수인 탈근대의 다중은 죽은
노동이 아닌 산 노동을 지향한다. 다중의 정의에 내포된 개념들은
대중에 비해, 예술적인 것들이 많이 포함되어 있다. 그것은 다중
자체가 재현이 아닌 생성되는 존재이기 때문이다. 새로운 공공성의
주체인 다중에게는 척도의 시간 대신에 불확정적인 시간이, 초월적
명령을 행하는 중앙집권화 대신에 지역적이고 직접적인 활동이
중요하다. 다중에 의해 쟁취되는 공공성은 자본과 권력의 지배로부터
자유의 새로운 공간을 활짝 열어젖히는 것을 의미한다. 이러한
움직임에서 예술은 이전 시대의 아방가르드와도 다르게, 다시금
주도적인 역할을 할 수 있을 것이다.

김지은, 어떤 망루, 혼합재료

더불어 우울을 추가할 수가 있을 것이다. 문제는 어떻게 우울한 기질을
전복적인 실천논리로 바꿔놓느냐는 것이 될 터이다. 다시, 스스로를
궁지로 내몰아라. 그러면 내면이 열릴 것이고, 다른 세계가 열릴
것이고, 세계를 수선할 수 있는 비전이며 방법이 보일 것이라는 니체의
주문을 되새길 일이다.

파리채와 끈끈이, 살충제와 세척제, 총명탕, 그리고 똥바가지를
바친다. 오마주치고는 좀 그런 오마주다. 이렇게 뒤틀린 오마주는
김수영과 신채호를 끌어들이면서 바로잡힌다. 당신이 내 얼굴에 침을
뱉기 전에 당신의 얼굴에 침을 뱉는다는 김수영의 시를 끌어들여
정치적 현실에 침을 뱉고, 신채호를 끌어들여 천고, 곧 하늘의
북소리에 하루 벌어 하루 먹고사는 보통사람들의 각박한 살림살이를
대비시킨다. 신채호는 민중을 하늘로 봤고, 따라서 하늘의 북소리란
민중의 소리를 의미한다.

　　　언어는 사회를 반영한다. 언어 자체는 가치중립적이지만,
언어가 사용되는 용법을 통해 그 사회를 들여다볼 수 있다. 언어는
부지불식간에 사회의 속내를 드러내는 무의식과도 같다. 이처럼
무의식적으로 사회의 속내를 반영하고 드러내는 널리 회자되는 말
중에 '멘붕'이라는 말이 있다. '멘탈 붕괴'의 줄임말이며 조어다. 그
모어에 해당하는 말이 '아노미'다. 멘탈 붕괴, 즉 정신적인 공황 상태
내지 패닉 상태를 의미하는 아노미는 『자살론』으로 유명한 프랑스의
사회학자 에밀 뒤르켐에게서 유래한 말이다. 뒤르켐은 일종의 자살의
유형학을 시도하면서 아노미형 자살이라는 새로운 자살 유형을
제안한다. 외관상 현대인의 삶의 질이 풍요로워지면서 그 관성의
초점이 물질문명에 맞춰지게 되고 따라서 정신문명과의 거리가
생기고 갭이 생긴다. 그리고 그렇게 벌어진 거리며 갭 사이로 공허가
파고든다. 물질문명과 정신문명, 현실과 이상간의 균형이 깨지면서
어떤 사람(예컨대 생산의 변방으로 밀려난 사람)에게는 공허를
불러오고 정신적인 공황을 불러오고 종래에는 자살을 불러들이는 것.
이렇듯 자살마저 초래한 것을 보면 물질적인 풍요가 반드시 삶의 질을
풍요롭게 해주는 것 같지는 않다. 아마도 뒤르켐 역시 그 불일치에
주목했을 것이다.

　　　조르주 바타이유 역시 자본주의가 생산성 제일원칙과 효율성
극대화에 그 초점을 맞추면서 필연적으로 '잉여'를 생산한다고 본다.
뒤르켐의 공허에 해당하는 잉여는 그러나 바타이유에게서 적극적인
의미를 부여받는다. 잉여가 생산성과 효율성에 복무되지 않을 뿐
아니라, 보다 적극적으론 생산성과 효율성에 반하는 것이란 점에서
오히려 자본주의 관성을 타파하고 고쳐잡을 수 있는 가능성을
본 것이다. 그리고 그 가능성 가운데 핵심적인 것이 예술이다. 마치
질 들뢰즈가 자본주의 기획을 수정하기 위해 욕망을 사용하는
방법을 제안했듯, 바타이유 역시 잉여를 사용하는 방법을 제안하고
있는 것이며, 그 양쪽 경우에 똑같이 매개 역할을 하는 것이 예술의
실천논리다. 그리고 그 실천논리의 계기며 항목에 욕망과 잉여와

이유는 알 수도 없고 알 필요도 없고 중요하지도 않다. 어차피 나에게
일어난 일도 아니고, 대개는 나와 무관한 익명적인 이미지들이 아닌가.
이보람은 인터넷으로부터 이런 희생양 이미지들을 취해 그림으로
옮겨그린다. 그 과정에서 희생양 이미지 본래의 적나라한 폭력의
흔적이 깨끗이 지워진다. 깨끗하게 표백되고 소독된 이미지가 혹
동참을 요구해오거나 연대책임을 물어올지도 모를 가능성으로부터
자유롭게 해주고 현실을 한갓 이미지로서 즐길 수 있게 해준다. 실재를
실제로 경험하는 것과 이미지를 통해 한 차례 걸러 경험하는 것은
차원이 다르다. 실제로 일어난 일에 대해 무감하고 무책임하게 만든다.
일종의 면죄부를 발부해준다고나 할까. 작가는 이처럼 현실을 한갓
이미지로서 소비하는 현대인의 속 편한 현실인식을 건드린다. 혹
그 속 편한 현실인식이 때론 이기주의일지도 모르고, 그 자체가 또
다른 희생양을 생산하는 암묵적이고 잠재적이고 실질적인 계기며
구실이 될지도 모른다.

이완, 삶은 그저 따라 울려퍼지는 핏빛물결, 전시 전경, 2009

　　그저 흔한 축구공이며 야구공인줄로만 알았는데, 알고 보니
고양이 사체를 갈아 만든 축구공이며 생닭을 갈아 만든 야구공이라고
한다. 죽음(혹은 주검)이 매개가 돼 극적 반전을 이끌어내고 있는 이
공들은 푼돈을 받고 하루 종일 가죽공을 꿰매는 일에 동원된 아프리카
어린아이들을 떠올리게 한다. 낭만적이고 감성적인 풍경의 설원
또한 케이크로 만들어진 것이며, 풍경이 케이크와 함께 썩어가고
있다. 썩음과 부패가 불러일으키는 죽음에의 환기가 낭만적인 풍경과
충돌하면서 아이러니를 자아낸다. 낭만적인 풍경이 아름다운 것은
그 속에 썩음과 부패를 내장하고 있고, 죽음과 파멸을 예고하기
때문이다. 죽음과 아름다움을 결합시킨 것은 낭만주의의 위대한
유산이다. 선한 것이 아름다운 것(선미합일사상)이 아니라, 모든
존재의 죽음의 순간이 아름답다. 숭고의 미학에 의해 지지되고 있는
이 감정은 극적이고 장엄하다. 그런데 여기에 자본주의의 욕망이
덧붙여진다면? 감미로운 선율과 함께 각종 명품 브랜드가 디스플레이
된다. 그리고 그 사이로 부패한 죽은 참새 한 마리가 눈에 들어온다.
명품은 죽음마저도 넘어선다는 뜻일까. 불현듯 감미로운 선율이
자본주의의 욕망에 바쳐진 죽음의 서곡이며 레퀴엠처럼 들린다.

　　윤동천은 정치적 현실을 똥물이고 똥판으로 진단한다.
정치가들은 지키지도 못할 약속을 남발하고(공약), 밥 먹듯이
거짓말을 해대고(자라는 코), 그러다가 궁지에 몰리면 오리발을
내민다(내밀다). 철새처럼 이해관계에 따라 당적을 옮겨 다니고(특질),
겉과 속이 다르고(속), 정작 들어야 할 소리에는 귀를 틀어막고
있다(경청). 작가는 이런 정치가들에게 몽둥이와 밥주걱, 쥐덫,

윤현선, Memento Bridge, 디지털 C-프린트, 78x165cm, 2008

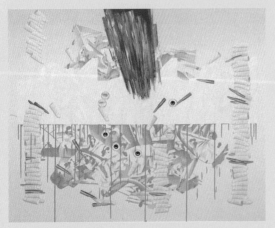

이보람, Victim-Lamentation 3, 캔버스에 유채 아크릴릭, 130x163cm, 2012

것이나 진배없는 산 사람들을 떠나보낸다. 다만 천형을 온몸으로 증명해보일 뿐인 문화생산자들을 떠나보내고, 경제주의의 변방으로 내몰린 잉여인간들을 떠나보낸다. 그리고 작가는 그 주검들을 위해 운다. 그 주검들을 위해 만장을 들고 애도의 행렬을 뒤따른다. 만장에는 주검들을 애도하는 산 사람들의 기원과 주술이 글귀로 적혀 있기 마련이다. 그런데 그 글귀가 조금 이상하다. 글귀이되 읽을 수가 없다. 그 의미를 알 수 없는 비정형의 얼룩들이 하고 싶은 말들, 했어야 했던 말들, 하지 못한 말들, 그래서 미처 실체를 얻지 못한 말들을 상징한다. 산 사람들의 몫으로 남겨진, 실체를 얻지 못한 그 헛말들이 안쓰럽고 눈물겹다.

한기창의 작업은 트라우마가 작업으로 승화된 사례를 보여준다. 생사를 넘나드는 교통사고와 이에 따른 치명적인 외상이 삶과 죽음의 문제를 자연스런 사실로서 받아들이게 했고, 작업 역시 그 연장선에서 풀어내게 했다. 자신의 외상과 직면함으로써 외상을 치유하고 극복해가는 과정이라고나 할까. 자신의 삶에서 실제로 일어난 일과 작업이 서로 별개의 영역과 범주로 구분되지 않는다는 점에서 구체성과 현실성과 설득력을 얻는 존재론적 작업의 전형적인 사례에 해당한다는 생각이다. 이처럼 자신의 외상을 반성하고 반추하는 과정에서 유래한 작업이 뢴트겐 정원이며 스테이플 산수화다. 대개는 흑백 모노톤의 엑스레이 필름을 이용해 꽃밭이며 정원으로 재구성한 작업이며, 캔버스 천 대신 압박붕대 표면에 스테이플로 고정시켜 산수화로 재구성해낸 작업이다. 의학과 죽음과 치유의 기호를 삶의 기호로 탈바꿈시킨 역설적인 작업의 경우로 볼 수 있겠다. 근작에선 그 주제의식을 아모레파티, 곧 운명애로까지 확장 심화시킨다. 니체에게서 차용해온 이 말은 운명에 대한 전혀 다른 태도를 예시해준다. 흔히 운명은 수동적인 개념으로 받아들여진다. 그런데 니체는 운명을 적극적으로 끌어안고 자기를 갱신하는 구실이며 계기로 사용한다는 점에서, 능동태로서의 의미를 부여하고 있는 점에서 차별된다. 그리고 주문을 걸어온다. 마치 궁지에 몰린 쥐처럼 자기를 궁지로 내몰아라, 그러면 내면이 열릴 것이다, 라고.

유토피아는 없다. 모든 건전한 제도는 희생양 위에 축성된 것이다. 사람들은 폭력을 폭발하고 싶고 폭력을 보고 싶어 한다. 그 폭력 욕망에 내어줄 희생양을 적시적소에 제공하지 못하면 제도의 존재 자체가 위험해진다. 그렇게 제도는 희생양을 내어주고 폭력 욕망을 잠재울 수 있게 된다. 누군가가 희생양으로 지목되어야 하지만, 적어도 나만은 피해가기를 바랄 뿐이다. 인터넷에는 이런 희생양 이미지로 넘쳐난다. 그들이 왜 죽어야 하는지, 왜 죽어 마땅한지 그

소환되는 서사가 분열된 자기를 극화한 1인극을 보는 것 같고, 존재론적인 상처의식을 극화한 상황극을 보는 것 같고, 침묵을 통해서 말을 하는 무언극을 보는 것 같다. 인생은 한 편의 연극(혹은 영화)과 같다고 했다. 그 연극 무대 위에 천성명은 자기살해극(그 자체가 정화의식과 통과의례와 관련이 깊은)을 올려놓는다. 아마도 그 연극은 앞으로도 결코 끝나지 않을 것이며, 아예 끝이 없을 것이다. 정체성은 자기부정을 요구하고, 자기갱신을 요청하며, 따라서 진정한 자기는 끝내 붙잡을 수가 없을 것이기 때문이다. 상처투성이의 작가의 조각은 이렇듯 존재에 대한 부정과 갱신, 결여와 결핍의식을 껴안게 만든다.

이재헌은 <달 위의 남자> 시리즈에서 아버지의 개인사를 다룬다. 전두엽 손상으로 기능이 훼손된 아버지는 이따금씩 폭력적으로 변한다. 그리고 자기만의 생각 속에 빠져 있다. 그리고 그렇게 자기만의 생각 속에 빠져 있는 아버지는 무슨 낯선 사람 같다. 그 낯선 사람은 어쩌면 자기만의 생각 속에 빠져 자기만의 세계를 짓고 있는지도 모를 일이다. 작가는 그렇게 자기만의 생각 속에, 자기만의 세계 속에 빠져 있는 아버지를 달을 여행하는 남자 혹은 달 위의 남자로 은유한다. 그리고 그 은유로부터 인간 일반의 보편적인 본성을 캐낸다. 인간은 어쩌면 고통일지도 모른다. 그가 현실 원칙에 부닥칠 때 고통으로 폭력적이게 되고, 다만 달을 여행할 때 곧 현실원칙으로부터 이탈할 때 곧 자기만의 생각과 세계 속에 빠져 있을 때만이 평화로울 수 있다. 작가는 고통을 연구한다. 고통을 직시하고 그린다. 그리고 그렇게 그린 고통을 지운다. 그러면 고통이 지워진 자리에 고통의 흔적이 형상으로 남는다. 그 형상은 고통을 닮았는가. 그 형상은 고통을 증언해줄 수가 있는가. 그 형상은 고통과 상관이 있는가. 지우는 과정을 통해서 비로소 생성되는 형상이란 무슨 의미인가. 작가의 그림 그리기는 이런 실존적이고 존재론적인 물음들을 파생시킨다.

사회로부터 추방된 사람들이 다른 사람들의 눈을 피해 그들만의 장소로 모여든다. 바로 육체와 영혼이 거래되는 장소다. 도심에 둥지를 튼, 도심 속 변방인 그곳은 버려진 곳, 폐허가 된 곳이며, 도심의 쇠락을 침묵으로써 증언해주는 곳이다. 이를테면 재개발 건축 현장의 빈방이나, 버려진 공장지대, 교각 밑 어스름한 곳과, 수변시설물 같은. 사람들은 그곳에 모여 저마다의 발가벗은 몸을 전시한다. 그 이유는 자신의 영혼과 대면하기 위한 것이며, 자신의 동족을 확인하기 위한 것이며(자신과 마찬가지로 쓸쓸하고 피폐해진 영혼을 냄새 맡는 커밍아웃 행위), 그리고 무엇보다도 불현듯 그곳에 들이닥칠지도 모를 물신을 위해 아직 남아 있는 자신의 몸이 갖는 상품적 가치를 확인하고 전시하기 위한 것이다. 그곳은 장소도 의심스럽고, 그곳에서 일어나는 일도 의심스럽다. 그곳도, 그 일도 친근하면서 낯선데 알만한 장소 탓에 친근하고, 비정상적인 상황 탓에 낯설다. 여기서 작가는 일종의 낯설게 하기를 시도한다. 누가 그들을 지목하고, 그들에게 비정상성의 낙인을 찍고, 그들을 타자로써 추방하는가? 작가는 자본주의 물신이 팽배해진 시대에, 천민자본주의의 속물근성이 노골적인 시대에 일어날 법한 사회적 현상들, 은밀하면서도 공공연하게 행해지고 있는 소외의 계기들을 추슬러 한 편의 드라마로 재구성해 보여준다. 그 드라마의 색조가 암울하고 비극적이고 비장하고 장엄하다. 이로써 마침내 노예는 자기정체성을 쟁취하고, 헤테로피아는 유토피아의 허위를 넘어설 수가 있을까? 작가의 작업은 이런 암울한 물음 앞에 서게 만든다.

사람들이 뛰어내린다. 빌딩 위에서 뛰어내리고, 아파트 위에서 뛰어내리고, 한강다리 위에서 뛰어내리고, 청계천변 위로 뛰어내린다. 학생이 뛰어내리고, 주부가 뛰어내리고, 연예인이 뛰어내리고, 공무원이 뛰어내리고, 사장이 뛰어내리고, 실업자가 뛰어내리고, 신용불량자가 뛰어내린다. 삶의 변방으로 내몰린 사람들이 뛰어내리고, 잉여인간을 선고받은 사람들이 뛰어내리고, 멀쩡한 사람들이 뛰어내리고, 아주 이따금씩은 삶이 공허한 사람들이 뛰어내린다. 높은 곳에서 뛰어내리는 사람들은 자살하는 사람들이다. 윤현선의 사진은 이처럼 자살하는 사람들을 보여준다. 세기말적인 풍경이고, 묵시록적인 풍경이고, 자본주의가 그려낸 풍경이다. 추락하는 것은 날개가 있다. 그런데 그 날개가 꺾였을 때 사람들은 자살을 한다. 하늘을 날고 싶은 욕망이 좌절되었을 때 이카루스에게 남겨진 것은 추락이었고 죽음이었다. 작가는 묻는다. 누가 이카루스들의 날개를 꺾었느냐고. 사람들은 저마다 이상을 갖고 있다. 그 이상이 삶을 살게 한다. 그 소박한 이상이 좌절되었을 때 사람들은 자살을 한다. 지금 여기는 혹 자살을 권하는 사회는 아닌지, 작가는 반문한다.

너를 떠나보낸다. 그런데 그냥 떠나보내는 것이 아니라 훨훨 떠나보낸다. 세속에도 이별은 있다. 그러나 보통 그냥 떠나보낸다고만 하지 훨훨 떠나보낸다고 하지는 않는다. 그러므로 훨훨 떠나보낸다는 것은 세속에서의 이별은 아니다. 이승을 하직하고 저승으로 떠나보낼 때 훨훨 떠나보낸다고 한다. 훨훨은 하늘로 떠나보내는 모양새를 닮았다. 새의 날갯짓을 닮았다. 저승에 가면 부디 매인 데 없이 가고 싶은 데 마음껏 날아다니라는 염원을 닮았다. 그렇게 작가는 주검들을 하늘로 훨훨 떠나보낸다. 억울하게 죽은 사람들을 떠나보내고, 죽은

김도희, 신치로이드 60, 종이, 150x210cm, 2003

천성명, 그림자를 삼키다, FRP 아크릴릭, 가변 설치, 2007

고통의 흔적으로 읽지도 못한다. 작가의 이 작업은 '보이는 것과 보이지 않는 것 사이에 가로놓여 있는 그 무엇을 말해주고 있다. 다시 말해 우리가 볼 수 있는 것(구겨진 종이)에 비해, 볼 수 없는 것(구겨진 종이에 담겨진, 작가의 극심했던 고통의 실체와 흔적)은 다만 시각의 한계에 지나지 않으며, 이로써 작가는 (대개는 이처럼 그 자체 불완전한 시각정보에 의존하기 마련인) 판단의 오류를 자각시키고 있는 것이다'(오상길).

임수진은 심리장애를 자폐인형으로 풀어낸다. 누군가가 툭하고 건드리면 공처럼 안쪽으로 동그랗게 몸을 마는 <소파 인간> 혹은 <자폐 소파>, 누가 부르면 마치 계란 속 노른자처럼 하얀 이불 속에 폭 파묻혀 숨는 <노른자 인간>, 자신이 내뱉은 말을 주절주절 곱씹다가 마침내는 그 말들과 생각들에 온통 얽히고설키고 만 <털실 인간> 등등. 그는 사람들이 자신의 몸을 깔고 앉는다고 생각하고(깔개 인간), 자신의 몸 위로 밟고 지나간다고 생각한다(껌 인간 혹은 껌딱지 인간). 그는 자기 외부로부터의 시선을 외면하기 위해 머리를 땅속에 파묻은 채 물구나무를 서고(타조 인간), 마침내는 자신이 마치 비누처럼 닳아 없어졌으면 좋겠다고 생각한다(비누 인간). 그리고 그는 몸통으로부터 목을 길게 빼 올린 채 자신에게 이미 일어났거나 일어날 수도 있는 이 모든 일들을 골똘히 생각한다(반성하는 인간). 공감이 가면서도 엉뚱하기도 한 이 모든 주체들은 임수진의 자폐에 대한 인식으로부터, 자기반성적인 자의식으로부터 태어난 자화상들이다. 결코 유쾌할 수만은 없는 이러한 자폐에의 인식을 그러나 작가는 진지하면서도 유쾌하게 풀어낸다. 자신의 심리적 자아를 마치 사물처럼 대상화하는가 하면, 자기반성적인 과정을 한갓 인형놀이로 전이시킨다. 그리고 그 인형은 자폐에 대한 작가의 자의식이 전개되는 양상에 따라 자유자재로 변형되고, 변질되고, 변태된다.

천성명의 조각은 자기가 자기를 찾아가는 여정이다. 그 여로에서 작가는 자기가 분열되는 것을 본다. 그리고 그렇게 분열된 자기를 찾아 헤맨다. 그리고 종래에는 그렇게 분열된 자기를 찾아내서 죽인다. 그렇게 살아 있는 자기가 죽어 있는 자기를 본다. 문턱이고 관문이며 통과의례다. 작가의 작업에는 그 과정이 상징적이면서도 일관되게 그려지고 있다. 이렇듯 자기 자신을 소재로 한 천성명의 조각은 두려움과 공포, 불안과 욕망, 결여와 분열 같은 존재론적인 상처를 자신의 내면으로부터 길어올려 보여준다. 그 상처는 동시에 우리 모두의 상처라는 점에서 보편성을 얻고 공감을 얻는다. 끊임없이 자기 자신에게로 되돌려지는 서사, 자기 자신의 타자(성)에게로

우울한 박테리아,
우울한 병리학

고충환
미술평론가

1961년 부산에서 태어났다.
영남대학교 회화과, 홍익대학교 대학원 미학과를 졸업했다.
1996년 《조선일보》 신춘문예 미술평론 「키치의 현상학 이후,
신세대미술의 키치 읽기로 등단했다.
'성곡미술대상'(2001), '월간미술대상 학술 부문 장려상'(2006)을
수상했다. 〈재현의 재현전〉(성곡미술관), 〈비평의 쟁점전〉(포스코미술관),
〈조각의 허물 혹은 껍질전〉(모란미술관), 〈드로잉 조각,
공중누각전〉(소마미술관) 등을 기획했다.
저서로 『무서운 깊이와 아름다운 표면』(2006),
『비평으로 본 한국미술』(공저, 2001)이 있다.
현재 한국미술평론가협회와 국제미술평론가협회 회원이다.

우울한 행성이 다가오고 있다. 지구와의 거리를 좁히면서 그 행성은 지구에 우울한 박테리아를 퍼트릴 것이다. 그랑 블루는 막막한 대양을 의미하지만, 동시에 그 깊이를 헤아릴 수 없는 깊고 지극한 우울을 의미하기도 한다. 이미 낭만주의에서 블루는 죽음을 상징하는 색이었다. 그리고 일찍이 알브레히트 뒤러(Albrecht-Düre, 1471~1528)는 오리무중의 생각에 잠긴 예술가를 그려놓고 '멜랑콜리아'라고 이름을 붙였다. 예술가가 우울한 것은 세계에 대해서, 존재의 근원에 대해서 사색하느라 우울한 것이다. 어쩌면 생각한다는 것 자체가 이미 그 본성이며 속성으로서 일정한 우울을 요구하고 있는지도 모를 일이다. 그렇게 보면 우울은 생산적인 것이다. 그럼에도 불구하고 여하튼 우울은 우울일 수밖에 없다. 그렇다면 문제는 이처럼 비생산적인 계기를 어떻게 생산적인 계기로 바꿔놓을 것인가. 우울은 동력이며 능동적인 실천논리가 될 수가 있는가에 있다.

한국은 OECD 국가 중 자살률이 1위이며, 삶의 질에 대한 체감온도라고 할 수 있는 행복지수는 꼴찌에 해당한다. 이 수치가 말해주듯 급조된 근대화가 물질적인 풍요는 가져다주었을지 몰라도 삶의 질을 풍요롭게 해준 것 같지는 않다. 그리고 마찬가지로 자본주의가 생산성과 효율성은 극대화했을지 몰라도 그 과정에서 축적된 부의 분배에 관한 한 실패를 인정할 수밖에 없는 것이 현실인 것 같다. 어쨌든 우울한 것에는 원인이 있기 마련이고, 특히나 예술가들은 의식적인 그리고 때론 무의식적 수준의 그 원인에 민감하게 반응하는 동물적 감각을 타고 났다. 그렇게 예술가들은 사회의 병리학을 반영하고, 때론 그 병리학을 생산적인 동력이며 실천논리로 바꿔놓는다. 어쩌면 사회 병리며 때론 존재 병리에 반응하고 반영하는 것 자체가 이미 비생산적 계기를 생산적 계기로 바꿔놓는 실천논리를 실현하고 있는 것인지도 모른다. 여기에 우울한 병리학에 민감하게 반응하는 감각 촉수들이 있고, 이를 통해서 그 실천논리를 가늠해볼 수 있는 지점들이 예시된다.

신치로이드 60은 갑상선 호르몬 분비 이상에 기인한 무기력, 우울, 저체온, 저혈압, 극도로 예민해진 신경, 그리고 언어장애 등등의 증상으로 고통받는 사람들에게 처방되는 약물이며, 작가는 현재에 이르기까지 근 10년 넘게 매일같이 이 약물을 복용해오고 있다. 자신의 증상을 소재로 한 작업에서 작가에게 주어진 소품은 달랑 구겨지고 낡은 장지 한 장이 전부다. 한 달간 약물을 끊고 신체적 고통에 맞서 싸우면서, 이 장지를 깔거나 덮고 생활하며 그 흔적을 고스란히 담아낸 것이다. 그러나 정작 관객이 볼 수 있는 것은 장지 한 장일뿐, 정작 장지에 내재된 고통은 보이지도 않거니와, 장지의 흔적을

그러니 눈물 없이는 이 모든 것과 헤어질 수 없으리라.

- 페르난두 페소아, **불안의 책**

누군가와 함께 생의 높고 낮은 고비를 함께 넘어설
결심이 서게 되면, 그 결심으로 얻게 될 아픔이나 눈물을
기꺼이 받아들일 준비가 되었다고 느껴지면, 철이 드는 거란다.
진심으로 모든 것들을 이해하게 되는 거란다.

- 장연정, **눈물 대신, 여행**

수정

존재하지만 명확한 언어로 표현할 수 없는 욕망의 몸통을 이룬다. 얼굴 없는 몸통은 익명성을 상징한다. 작품에서 이야기를 이끌어가는 소녀 캐릭터는 보통의 소녀를 상징한다. 어머니나 할머니의 소녀시절 같은 보편적인 여성의 생애 주기와 마음의 상태를 그리고 싶었다. 비어 있는 소녀의 얼굴, 그 단순화된 형태를 채우는 것은 색면이다. 형태를 채운 색면에 점점이 찍힌 점들은 자연적 명암법과는 거리가 있는데, 이 점들은 소녀의 주위에서 파동을 이루는 선과 대조되어 인물의 물리적 상태를 은유한다. 나는 감성을 자극하는 몽환적인 분위기를 좋아하고 그것을 추구한다. 스쳐지나는 순간, 가슴에 쾅하고 내려앉는, 마치 첫사랑을 만났을 때 같은 그런 사소한 로망이나 꿈을 관객들이 간직하고 살았으면 좋겠다.

'제2의 사춘기'라는 테마와 어울리는 작품 중 가장 애착이 가는 작품이 있다면?
<혼자 놀기 시리즈 G>. 블루, 그린, 레드, 퍼플 계열의 같은 크기로 그려진 작품 <혼자 놀기 시리즈> 가운데 하나인 이 작품은 숲 한가운데 나 있는 길 위에 서서 사색하고 있는 소녀의 모습을 담았다. 땅속 깊숙이 박힌 소녀의 발, 소녀를 숲과 연결시켜주는 선의 흐름은 소녀의 감정상태를 보여준다. 숲은 모성적 공간으로, 보호이자 유폐의 상징인데, 풀이나 나무처럼 숲속에 뿌리박힌 발은 소녀가 그곳에서 벗어나기 힘들 것 같다는 생각을 들게 한다.

개인적으로 애착이 가는 책이나 영화가 있다면?
영화 <판타스틱 플래닛>, 그리고 홍상수 감독의 영화. 책은 『상실의 시대』, 『깊이에의 강요』, 『사랑의 단상』

요즘의 관심사는 무엇인가? 사회적인 이슈나 트렌드를 습득하고 공유하고 기록하는 자신만의 방법이 따로 있는가.
눈으로 직접 보거나 인터넷 공간에서 만나게 되는 좋은 작품, 사람들이 주목하는 이슈, 여행, 책, 자연과 함께 건강해지기. 좋은 작품에는 항상 관심이 있다. 그리고 이것들을 SNS, 블로그 등에 담아둔다.

홍익대학교 대학원을 졸업하고, 동대학원 박사 과정에 재학중이다. <백지소녀>(문신미술관 무지개갤러리, 2011), <유통기한 연장의 꿈>(갤러리골목, 2011) 등의 개인전을 가졌다. <속아도 꿈결>(유중아트센터 2012), <예술로 꿈꾸고, 예술로 꿈꾸다>(센터원 빌딩, 2011), <언어의 한계 극복-멈추지 않는 선>(샘표스페이스, 2010) 등의 단체전에 참여했다.

개인적으로 추구하는 감성적 코드(code)는?
자연과 함께하는 감성과 그 안에서 느끼는 감동. 멜랑콜리한 느낌, 소녀적인 감성 코드. 음악, 카페인, 향초 등이 내게 윤활유 같다. 작업하기 전 마음이 말랑해지도록 도와준다.

지금 자신에게 가장 소중한 것은? 앞으로의 계획도 궁금하다.
가족, 나를 비롯한 주변의 것들, 그리고 한 걸음씩 나아갈 내 작품들. 비 오는 날, 작업실에서 나 홀로 향초를 피우고 빗소리를 들으며 음악에 몸을 맡긴 채 '이건 나를 위한 시간이야'라고 외치며 작업할 때가 너무 좋다. 어떤 작업을 하든지, 열정과 의지를 갖고 진정성 있는 작품을 만드는 아티스트가 되고 싶다.

홍

자기 소개를 부탁한다.
꿈꾸기를 좋아했고, 꿈을 그리고 있으며, 꿈을 그려나갈 홍수정.

살면서 가장 기억에 남는 경험 혹은 사건은?
홀로 떠난 3개월의 유럽 여행. 정말 많은 것을 경험할 수 있었다. 몸도 마음도 힘든 상태에서 꿈에 대해 생각하고 지금의 작업을 할 수 있게 해준 소중한 시간이다.

콤플렉스가 있는가?
착한 사람 콤플렉스. 모두에게 좋은 사람으로 보이고 싶은 병 같은 게 있다. 소심하고 내성적인 면을 더 부각시키는 듯해서 가끔 혼자 걱정하곤 한다. 내세울 게 별로 없다보니 갖게 된 것 같다. 이런 모습을 버리고 좀 더 당당하게 살고 싶다.

작가에게 (제2의) 사춘기란 어떤 걸까?
작업하며 나날이 다른 하루하루를 겪는다. 이에 적응하기 위해 하루에도 몇 번씩 달라지고 변화해야 하는 나를 다독이는 과정이 제2의 사춘기가 아닐까. 새로운 작업을 시작할 때마다 설레고 즐겁다. 작업을 진행하면서 의도한 대로 잘 되어 가는지, 스스로 감탄하고 감동하는지 등을 수시로 확인한다. 그림을 그리는 내가 먼저 감동받아야 관객도 감동받을 수 있다고 생각한다. 그러다보면 긴장과 불안의 감정을 동시에 가지며 작업에 임하는 나를 보게 된다. 이때 느끼는 감정의 꼬인 실타래를 잘 풀어서 좋은 작품을 이끌어내는 과정이 작가에게 제2의 사춘기가 아닐까 싶다.

제1의 사춘기 때와 지금과는 어떤 차이가 있는가?
제1의 사춘기가 진정한 성인이 되어가기 위한 신체적 변화, 인성, 주변과의 관계에 초점이 맞춰졌다면, 제2의 사춘기는 나로부터 확장된 사회적 관계로 초점이 이동했다. 내 작품을 예로 들자면, 사람들 마음에는 모두 소녀가 있다. 어머니, 할머니는 물론 아버지 역시 소녀의 감성을 갖고 있다고 생각한다. 나는 사회에서 만나게 되는 '마음 속 소녀들'을 그림으로 표현한다. 버스나 지하철에서 만나는 아주머니, 할머니한테서 발견되는 소녀의 모습. 사람이라면 누구나 늙고 싶지 않아 한다. 마음은 늘 소녀라는 얘기지. 제1의 사춘기 때는 부정적이고, 감정적이고, 투정도 부리고, 비뚤어지고 싶은 마음이 컸다. 작가로 활동하면서 그런 것들이 정신건강에 나쁘다는 걸 알게 되고, 긍정적으로 승화시키는 기술을 익히게 되었다. 마음을 기분 좋게 조절해 작업하는 데 좋은 환경을 만들고, 비뚤어지고 싶은 마음은 더욱 더 멜랑콜리하고 감성적인 느낌으로 치환시켜 작품에 담는다. 어린 소녀에게서 벗어나 상황에 맞게 감정 조절을 하고, 이러한 감정을 좋은 작품으로 녹여낼 수 있는 '어른 소녀'가 되어가고 있다. 이런 과정이 제2의 사춘기가 아닐까 한다. 작업에 등장하는 소녀가 현실에서도 같은 과정을 겪고 있기 때문에 내 작업의 과정 자체가 또 하나의 나라고 할 수 있다.

그림을 그린다는 건 어떤 의미인가? 깊은 세계를 추구하기 위해 자신만의 특별한 노력이 있다면?
그림을 그리는 행위는 나의 열정, 꿈, 욕망의 분출과 같다. 타인과 내가 소통하는 과정이기도 하다. 많은 사람들을 만나기 위해 여행을 다니고, 만날 수 없는 사람들은 책을 통해 만나려고 노력한다. 스스로 감정을 정화하고, 신선한 생각을 위해 자연 속에 몸을 내던지기도 한다. 자연과 함께 하다보면 왠지 모를 힘이 솟아오른다. 다이어리를 쓰며 자신과 주위 사람을 둘러보고, 아이디어가 떠오를 때마다 드로잉을 한다.

자신의 트라우마 혹은 감정을 나타내는 작업 속 메타포는 무엇인가?
파스텔 계열의 색. 포근하면서도 기분 좋은 엄마의 품속 같은 느낌이 안정감을 가져다준다. 그리고 소녀 이미지. 마음만은 언제나 소녀이고 싶다. 내 작업에서 나타나는 두건과 망토, 헐렁한 옷차림은 소녀라기보다 '중성적'인 느낌을 주는 장치다. 예측할 수 없는 방향으로 증식하는 꽃잎은 현실과 진실 속에 분명히

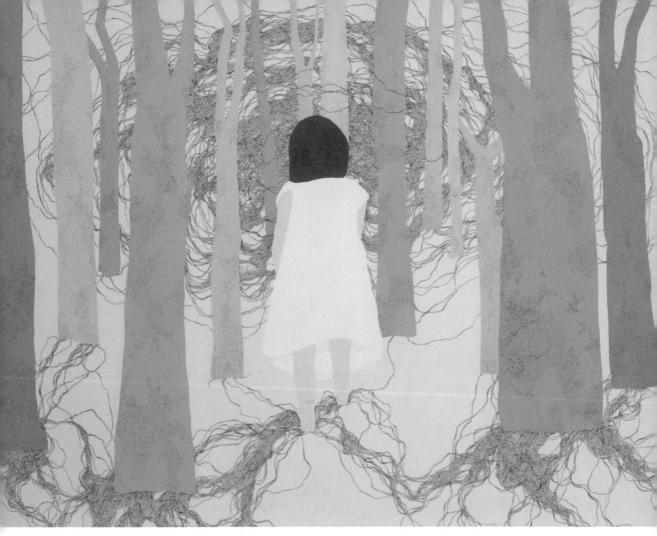

혼자 놀기 시리즈 R, 캔버스에 아크릴릭, 97x130.3cm, 2011

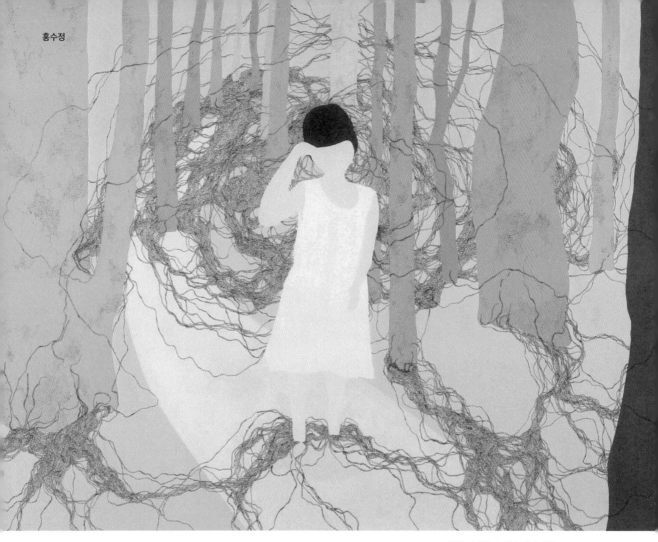

혼자 놀기 시리즈 G, 캔버스에 아크릴릭, 97x130.3cm, 2011

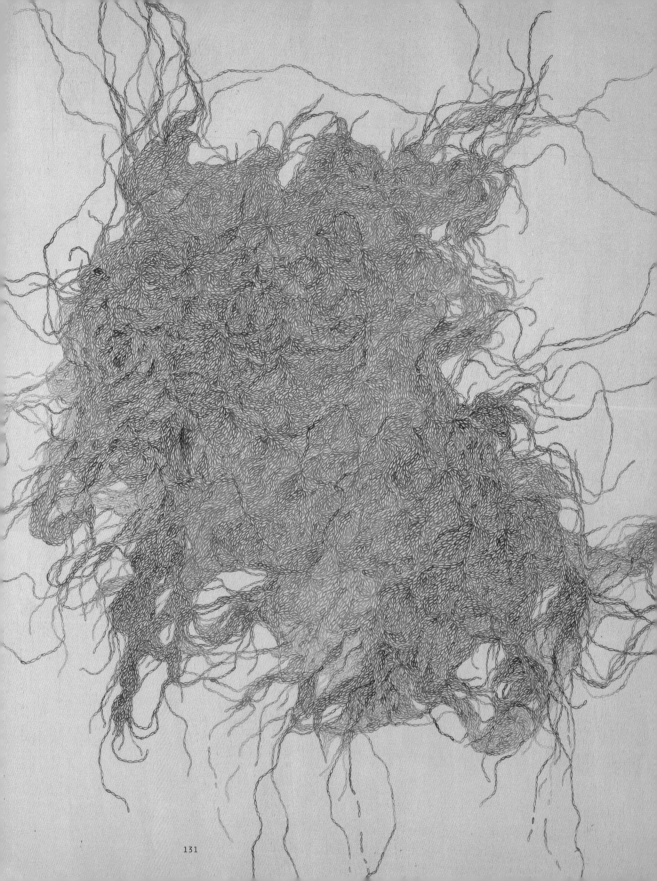

131

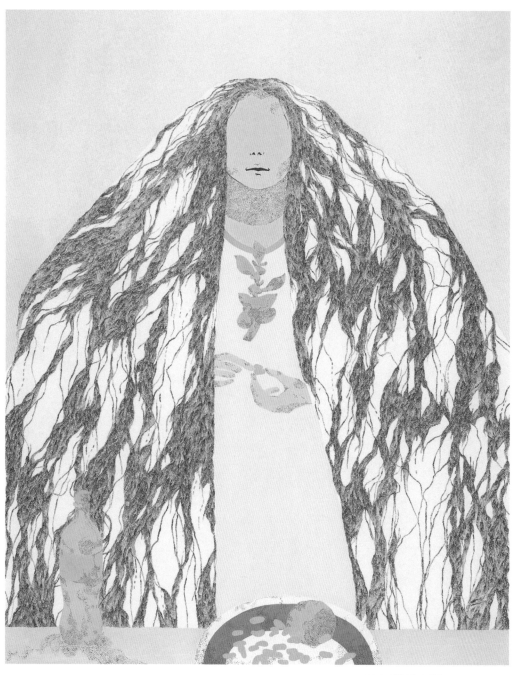

상징어 피아나리, 나무판에 아크릴릭, 72.5x60.5cm, 2010

Ophelia, 캔버스에 아크릴릭, 162.2x130.3cm, 2009

상징어 피아나리, 나무판에 아크릴릭, 72.5x60.5cm, 2010

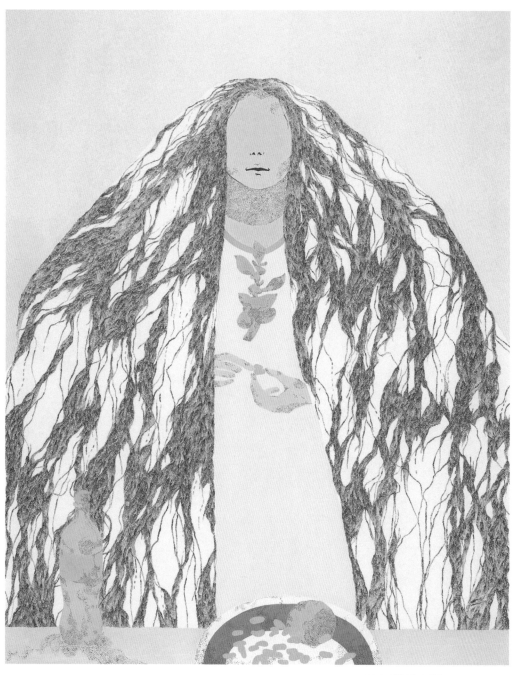

Ophelia, 캔버스에 아크릴릭, 162.2x130.3cm, 2009

여기보다 어딘가에, 캔버스에 아크릴릭, 72.7x90.9cm, 2011

너를 보는 방법 three, 캔버스에 아크릴릭, 90x90cm, 2011

너를 보는 방법 two, 캔버스에 아크릴릭, 90x90cm, 2011

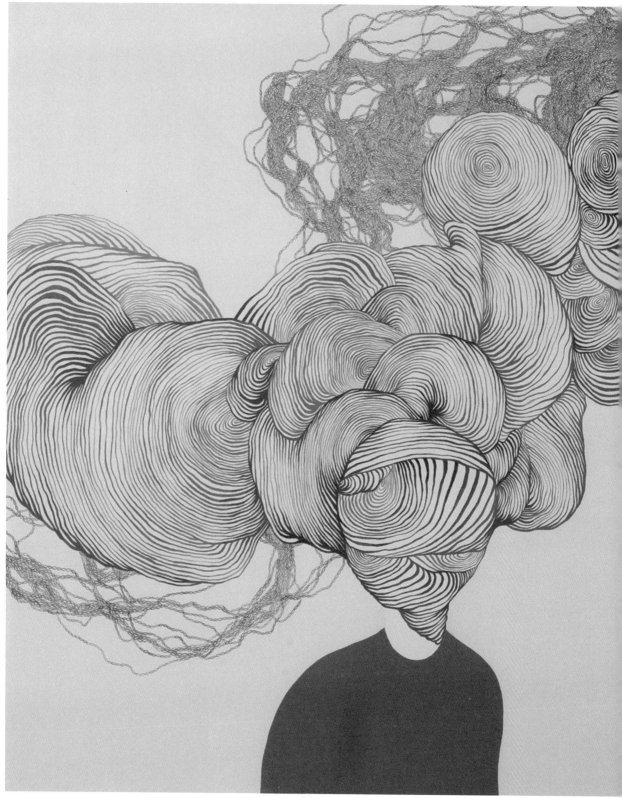

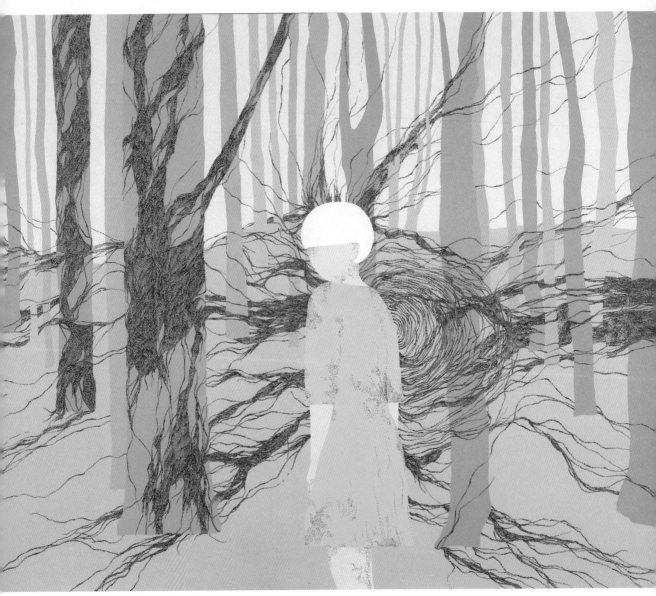

I'm not lonely, 캔버스에 아크릴릭, 130.3x162.2cm, 2009

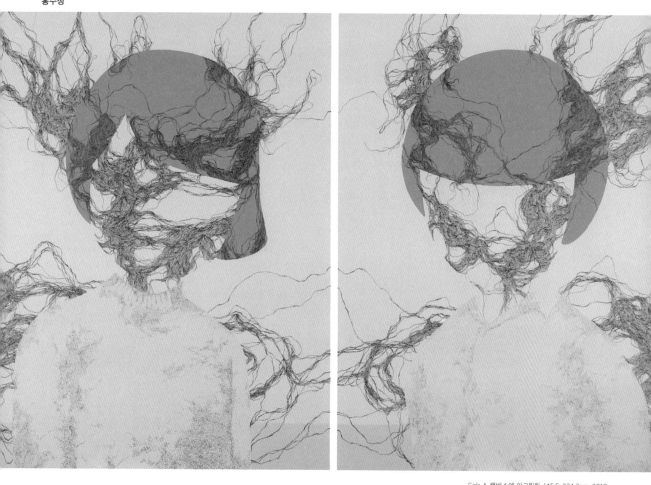

Girls 4, 캔버스에 아크릴릭, 145.5x224.2cm, 2010

용성

이해한다'는 말처럼, 기성세대와 아랫세대 간에 끼어 있는 우리 세대가 떠올랐다. 그 순간, 좌절감과 패배주의에 젖어 있는 내가 속한 '세대' 이야기를 해보자고 결심했다.

세종대학교 회화과와 동대학원 회화과(한국화 전공)를 졸업했다. <Marmotte>(아트스페이스H, 2011)에서 개인전을 가졌다. <2012 공장미술제>(장항, 2012), <Tipping point 2012>(관훈갤러리, 2012), <씨 날-우리가 만드는 공정사회>(세종아트갤러리, 2011), <후소회 청년작가展>(세종문화회관, 2009) 등의 단체전에 참여했다.

개인적으로 애착이 가는 책이나 영화가 있다면?
『눈먼 자들의 도시』와 영화 <엑스페리먼트>, 그리고 <히틀러: 악의 탄생> 중 "선의 방관은 악의 승리를 꽃 피운다"라는 에드먼드 버크의 명언.

요즘의 관심사는 무엇인가? 사회적인 이슈나 트렌드를 습득하고 공유하고 기록하는 자신만의 방법이 따로 있는가.
특별한 관심사는 없다. 무언가를 만들거나 살림하는 게 재미있다. 대부분 생각 없이 텔레비전을 틀어놓거나 음악을 듣는다. 그리고 자극이 될 만한 이미지를 찾아 나선다. 인터넷 검색하고 이미지를 채집하는 걸 좋아한다. 이렇게 찾은 이미지들이 현실과 소통하며 그것을 바라보는 눈이 된다.

개인적으로 추구하는 감성적 코드(code)는?
탈색된 신체와 무표정, 듣지도 말하지도 않으려는 극도의 침묵.

지금 자신에게 가장 소중한 것은? 앞으로의 계획도 궁금하다.
지금 내게 주어진 모든 것. 그것이 고통이든 행복이든 겸허히 받아들이려 한다. 그것이 인생 아닐까? 그래서 이름이 허용성(Admissibility)인가보다.

허

자기 소개를 부탁한다.
1982년 충남 서산 외딴 시골마을에서
태어났다. 어렸을 적의 막연한 동경으로
그림을 그리게 된 청년작가 허용성이다.

**살면서 가장 기억에 남는 경험 혹은
사건은?**
유치원 시절, 두 살 많은 형의 화첩에서
사람 옆모습을 그린 그림을 보았던
일. 지금 생각해보면 굉장히 놀라운
일이었다. '그림으로 정말 다양한 모습을
표현할 수 있구나'라고 생각했었다.
그때부터 눈앞에 보이는 것들을
관찰하기 시작했고 그림을 그리게
되었다.

콤플렉스가 있는가?
사실 콤플렉스가 없는 편이었다.
그러다 이 질문 때문에 엄청나게 많은
콤플렉스가 생겼다. 그러니 책임져라!

작가에게 (제2의) 사춘기란 어떤 걸까?
외로움, 좌절, 상실을 노래할 때. 작업에
원동력이 되지만, 매번 다가올 때마다
고통스럽다.

제1의 사춘기 때와 지금과는 어떤 차이가 있는가?
첫번째 개인전을 마칠 무렵, 열심히 준비했지만 아무런 기대도 가질 수 없다는 좌절감에 힘들었다. 그 안에서의 필사의
몸부림…… 작년 겨울은 정말 춥고 배고팠다.

그림을 그린다는 건 어떤 의미인가? 깊은 세계를 추구하기 위해 자신만의 특별한 노력이 있다면?
한국화가 갖는 고유의 물성과 기법으로 인해 화가의 심리, 감정, 각각의 표현들과 전달되는 메시지 등이 달라질 수 있다는
점에 주목하고, 이를 인물화로 표현하고 있다. 유교적 세계관에서 비롯된 영정초상의 의미는 이 시대에 적용되기 어려운
게 사실이다. 내가 그린 이미지는 영정초상의 전통적 기법과 앵글을 유지한 가운데 신세대가 갖고 있는 우울한 이미지를
섞은 것이다. 내가 볼 때 지금 청춘의 우울증은 상당 부분 기성세대가 부양하고 조작한 것이다. 우리는 어쩌면 그들의
'실험물(Marmotte)'이 아닐까 라는 생각과 알레고리를 작품에 반영하고 있다.

**자신의 트라우마 혹은 감정을 나타내는
작업 속 메타포는 무엇인가?**
불완전성.

**'제2의 사춘기'라는 테마와 어울리는
작품 중 가장 애착이 가는 작품이
있다면?**
'실험체(Marmott)'라는 주제로 시작했던
작업들. 술과 이야기로 시간을 보내며
랜덤 재생으로 노래를 듣고 있었던
때였다. 김광석의 <서른 즈음에>가
흐르다가 뜬금없이 '소녀시대'의
<Oh!>가 나왔다. 아이러니했지만,
그렇다고 낯설지는 않았다. '우리는
서태지 음악을 듣고 자랐지만 김광석을

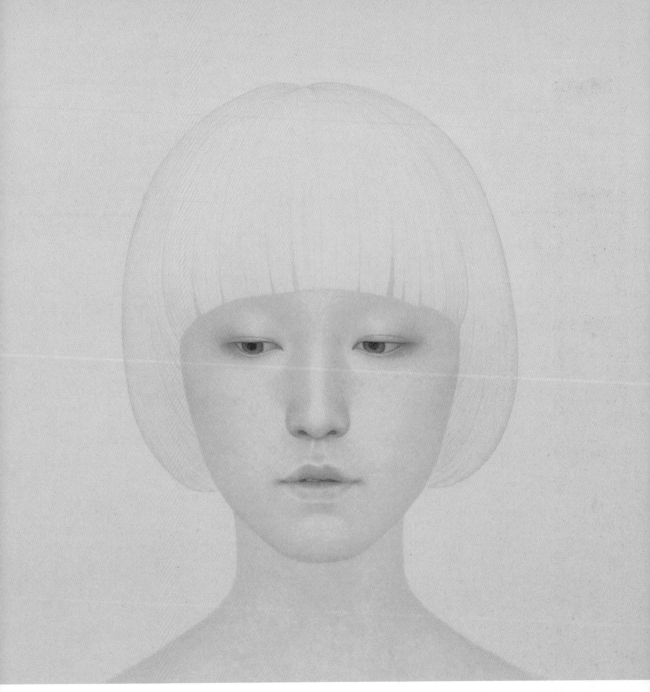

White Woman(2), 한지에 채색, 90×90cm, 2011

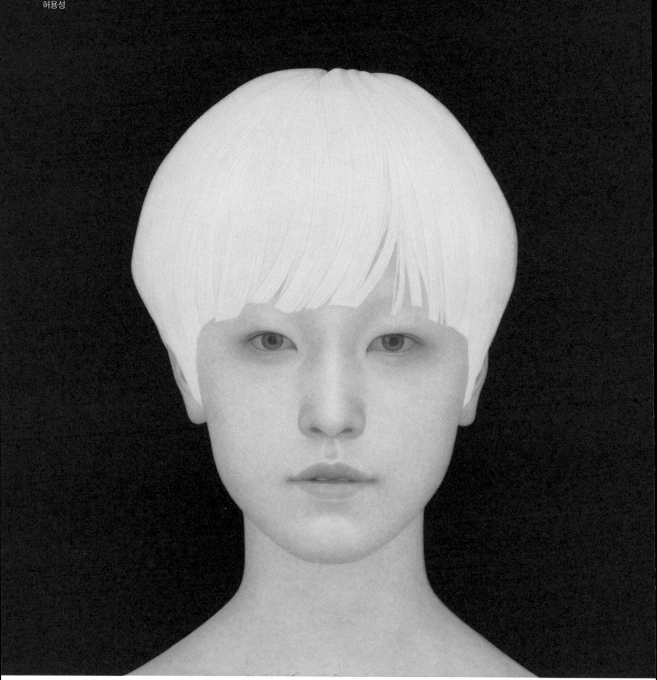

White Woman, 한지에 채색, 90×90cm, 2011

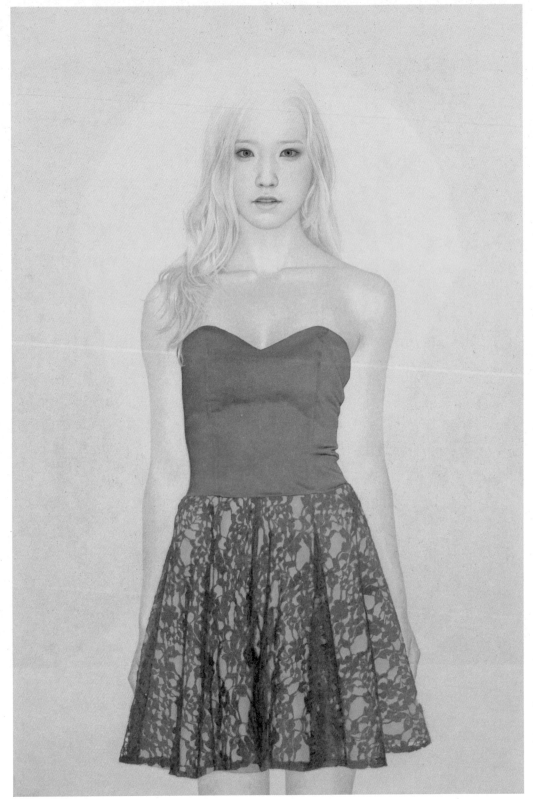

White Woman, 한지에 채색, 136×91cm, 2011

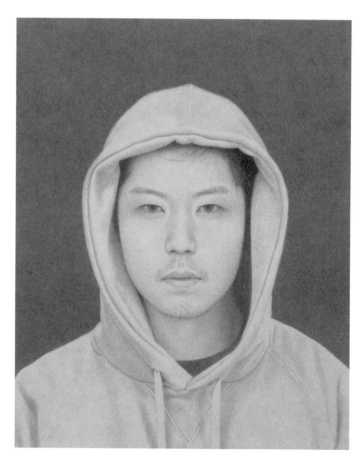

Red Eyes(2), 한지에 채색, 100×80.5cm, 2011

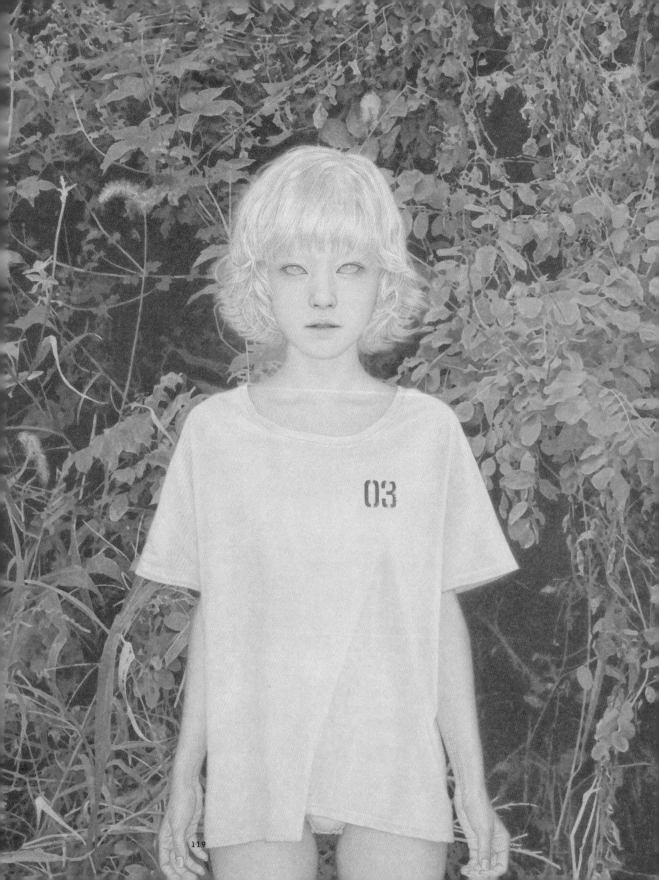

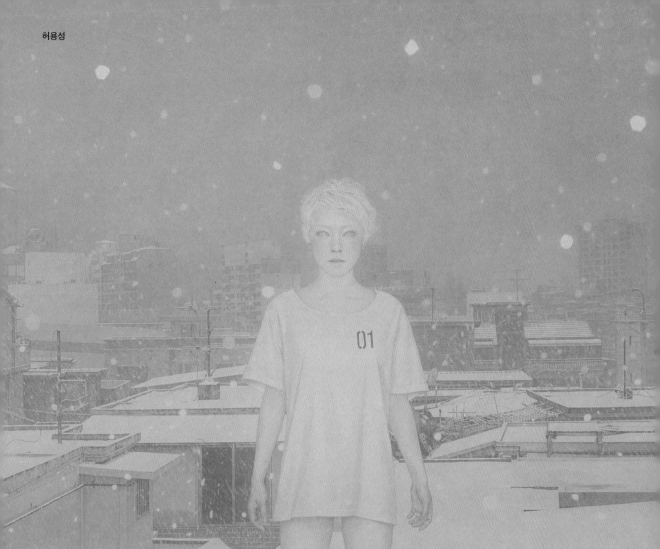

Marmotte No.1, 한지에 채색, 130×163cm, 2012

Marmotte No.3, 한지에 채색, 117×91cm, 2011

허용성

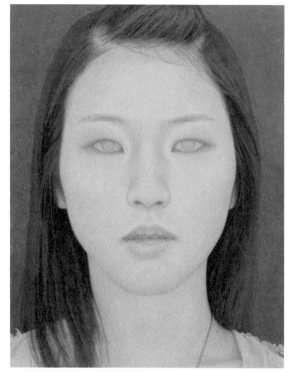

Blind Person(3), 한지에 채색, 117×91cm, 2011

Blind Person(2), 한지에 채색, 117×91cm, 2011

Blind Person, 한지에 채색, 117×91cm, 2011

116

더 많이 사랑하는 사람은 상대방에게 지는 것이 아니라
자기 자신에게 진다. 나는 계속 질 것이다.

- 신형철, **느낌의 공동체**

나랑 함께 없어져볼래?
음악처럼.

- 김행숙, **미완성 교향악**

개인적으로 애착이 가는 책이나 영화가 있다면?
피천득의 『인연』. 피천득 선생의 맑은 심성을 마주하노라면 나도 함께 맑아지는 느낌이다. 특히 '아빠 피천득'이 딸 서영에게 쓴 편지를 좋아해서 힘들 때마다 들춰보곤 한다. 영화는 봉준호 감독의 <괴물>이 좋다. 허술한 사회의 무관심과 배척 속에서 믿고 의지할 건 어수룩한 가족뿐이라는 상황이 너무 와 닿았다. 설정도 의미 있고, 가족을 위한 처절한 몸부림 속에서 흘러나오는 서커스 음악 같은 OST까지. 내가 100퍼센트 흡수한 영화였다.

요즘의 관심사는 무엇인가? 사회적인 이슈나 트렌드를 습득하고 공유하고 기록하는 자신만의 방법이 따로 있는가.
EBS의 <달라졌어요>라는 프로그램을 즐겨본다. 가족 간의 갈등을 해결해주는 솔루션 프로그램이다. 얼굴이 노출되는 것을 감수하더라도 방송에 도움을 요청한 가족의 절박함, 방송에 적나라하게 드러나는 갈등 구조가 낯설지 않더라. 갈등의 원인이 어린 시절의 상처가 채 아물지 않았기 때문에 생겨난다는 사실도 흥미로웠다. 유년 시절의 상처가 지금의 가족을 할퀴고 아이들에게 대물림되는 걸 보면서, 트라우마가 하나의 인격체가 형성하는 데 어떤 영향을 가져다주는지, 부모의 올바르지 못한 보호가 아이에게 어떤 악영향을 끼치는지 생각할 수 있다. 내 작업도 주로 실제 사건을 다룬 방송이나 영화에서 캡처한 이미지를 소재로 삼다보니 시사 교양 프로그램들을 즐겨보게 된다. 책이나 신문에서 인상 깊은 이미지들을 모으고, 사실에 관한 정보를 습득하기보다 이미지를 접했을 때 마음 속에서 일어나는 감정을 이미지로 기록한다.

개인적으로 추구하는 감성적 코드(code)는?
다소 어두운 주제와 상반된 맑고 담담한 분위기. 결핍과 상처 같은 감성을 어둡고 무겁게 풀기보다 여린 감수성으로 표현하려 한다. 크게 소리 내어 억지로 소통하기보다 저절로 귀를 기울이게 되는 잔잔한 음악처럼 말이다. 아프지만 아프지 않은 감성으로 소통하고 싶다.

지금 자신에게 가장 소중한 것은? 앞으로의 계획도 궁금하다.
가족, 사랑하는 사람들. 가장 가까우면서 상처를 주고받기 쉬운 관계다보니 두 가지 감정이 교차한다. 그래도 힘들 때 믿고 의지할 수 있는 곳이 아닌가. 계획은 계속 작업하는 것.

이화여자대학교 한국화과와 동대학원을 졸업했다. <Give a hug>(갤러리현,
2012), <유년기 Childhood>(가나아트스페이스, 2009) 등의 개인전을 가졌다.
<안견 회화정신>(세종문화회관, 2011), <지금, 바로, 여기>(갤러리그림손, 2011),
<깊은 표면>(갤러리조선, 2009), <2009 한국화의 현대적 변용>(예술의전당
한가람미술관, 2009), <WAVE EXHIBITION>(이화아트센터, 2007) 등의
단체전에 참여했다.

자기 소개를 부탁한다.
한국화가 정세원이다.
정서적·신체적으로 아픔을 가진
아이들을 소재로 한 <유년기> 시리즈를
먹으로 표현하고 있다.

살면서 가장 기억에 남는 경험 혹은 사건은?
치유에 관한 경험. 몸과 마음이 지칠 대로 지쳐 아무것도 손에 잡히지 않았을 때
모든 걸 내려놓고 무작정 떠났다. 한 달 동안 지도를 펴놓고 행선지를 고민하다
진주 진양호에 가게 됐다. 5~6월 즈음이라 날씨는 화창했고, 평일 낮이라 인적도
뜸했다. 벽에 기대앉아 볕을 쬐며 탁 트인 호수를 바라보았다. 망망한 호수
위로 반짝이는 햇빛에 눈이 시릴 정도였다. 가만히 눈을 감으니 바람이 머리를
매만져주는 느낌이 들더라. '그동안 힘들었지? 수고했어'라고, 어떤 존재가
어루만져주는 기분이었다. 나를 쓰다듬는 바람을 느끼며 한참을 그렇게 눈을 감고
있었다.

콤플렉스가 있는가?
여성과 아이의 아픔에 대해 깊게 공감한다. 특히 아이들에게 상처를 주는,
불감증에 빠진 듯한 어른들의 잘못을 보면 감정이 북받쳐서 울컥한다.

작가에게 (제2의) 사춘기란 어떤 걸까?
소속된 곳을 벗어나 오롯이 세상과 맞서는 과정. 마치 보이지 않는 유리벽이 막고
있는 것처럼 작업을 통해 학교 밖에서 인정받는 게 쉽지 않았다. 서른을 갓 넘긴,
사회에 막 나온 여자가 자립하겠다는 꿈도 이루어지지 않았다. 여전히 보호가
필요하다는 사람들의 시선, 나에게서 무언가를 빼앗으려는 손길과 무심함이 매번
무섭게 나를 할퀴고 지나간다. 그 사이, 나는 나를 감싸줄 손길을 찾아 울고 있는
아이로 퇴행하는 듯했다. 지금도 그렇게, 내 제2의 사춘기는 여전히 끝나지 않고
있다.

제1의 사춘기 때와 지금과는 어떤 차이가 있는가?
이해와 포용이 생긴 것 같다. 예전에는 만성적인 사춘기였다. 항상 상처받고
누군가를 원망하는, 다람쥐 쳇바퀴 도는 것 같은 상태에서 헤어나지 못했다.
지금도 상황이 달라지진 않았다. 하지만 그 상황에 대처하는 태도가 달라졌다.
때론 감싸고 이해할 줄 아는 마음의 여유가 생겼다. 예전엔 바람에 맞서다
부러지는 대나무였다면, 지금은 누울 줄도 알고 감쌀 줄도 아는 풀이 된 것 같다.

그림을 그린다는 건 어떤 의미인가? 깊은 세계를 추구하기 위해 자신만의 특별한 노력이 있다면?
내게 그림은 치유의 수단이다. 그리고자 하는 대상에 감정이입해서 작업하다보면 스스로를 다독여준다는 느낌을 받는다. 표현 대상에 최대한 감정을 집중해 진정성
있는 작업을 하려고 노력한다. 기분에 맞는 음악, 날씨, 시간……. 모든 것이 맞아 떨어질 때 가슴 뭉클한 그림이 나오곤 한다.

자신의 트라우마 혹은 감정을 나타내는 작업 속 메타포는 무엇인가?
한지에 물이 스며들어가는 재료의 특성을 최대한 살린 담백한 표현이다. 은은하고 아련한, 여리고 깨지기 쉬운 유년기, 마음이 아려오는 느낌을 효과적으로
전달하는 표현법이라 여긴다. 흐릿한 얼굴처럼 형상 외의 표현을 과감하게 생략하면서 감정 표현에 집중하고 있다. 명료하지 않을수록 감정이 비집고 들어갈 틈이
많아진다.

'제2의 사춘기'라는 테마와 어울리는 작품 중 가장 애착이 가는 작품이 있다면?
그때그때 기분에 따라 애착이 가는 작품이 달라지곤 한다. 지금은 <안아주세요> 시리즈 가운데 한 작품에 애착이 간다. 질문을 받고 어제까지만 해도 다른 작품이
떠올랐는데, 지금은 이 작품에 마음이 간다. 2011년 겨울, 영화 <도가니>의 한 장면을 보고 그렸다. 눈앞에 벌어지는 만행을 소녀가 보지 못하도록, 여주인공이
소녀를 가슴팍으로 품은 장면이다. 이 작품을 전시했을 때, 한 관객분이 "이 작품이 제일 마음에 와 닿았다"고 했던 기억이 난다. 임팩트 있고 눈에 띄는 작품은
아니지만, 혼자 보면 가슴 한켠이 아려오는 작품이라고 생각한다. 그림 속 소녀가 마치 내 모습 같고……. 뭔가 통한다는 것이 안겨주는 짜릿함과 수더분하고
비어 있는 느낌이 좋은 작품이다. 그러고 보니 정말 나 같기도 하고.

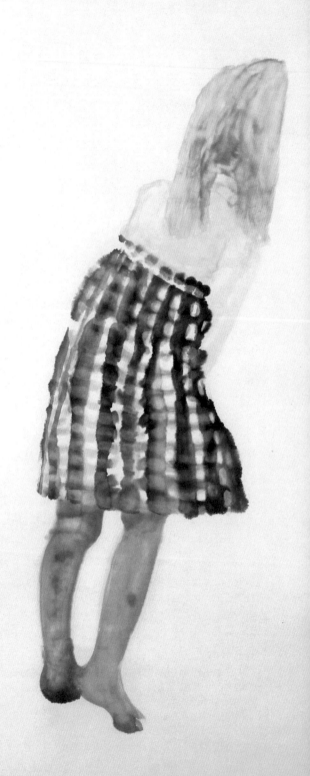

유년기, 한지에 먹 담채, 136x68cm, 2011

정세원

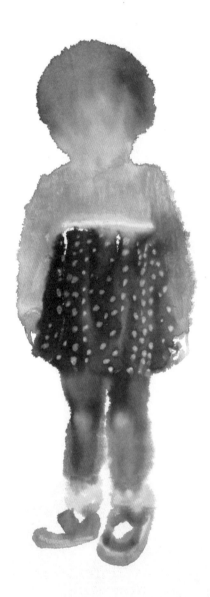

우연기, 장지에 먹 색연필, 68x37.5cm, 2011

110

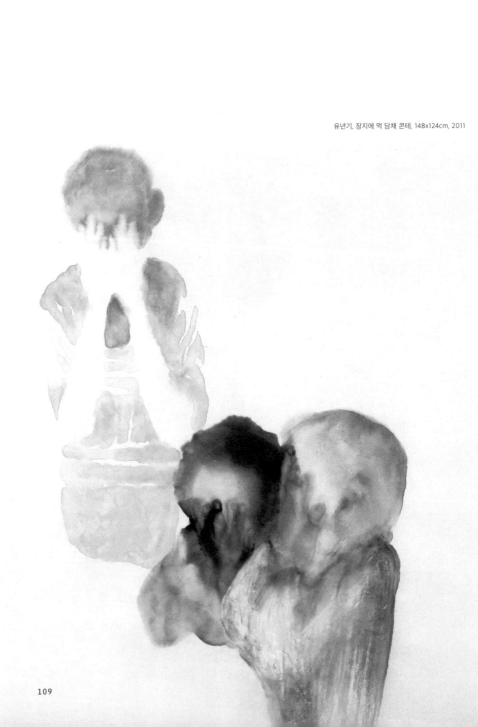

유년기, 장지에 먹 담채 콘테, 148x124cm, 2011

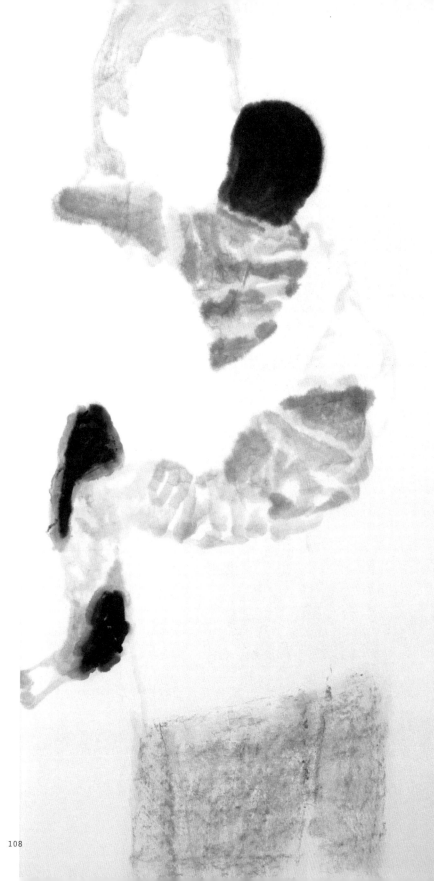

안아주세요, 한지에 먹 콘테, 63x35cm, 2011

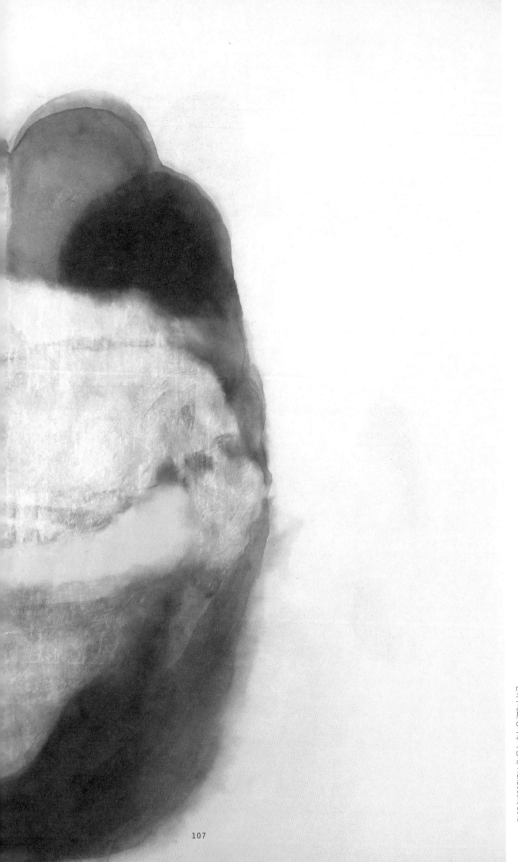

안아주세요, 장지에 먹 담채, 148x206cm, 2012

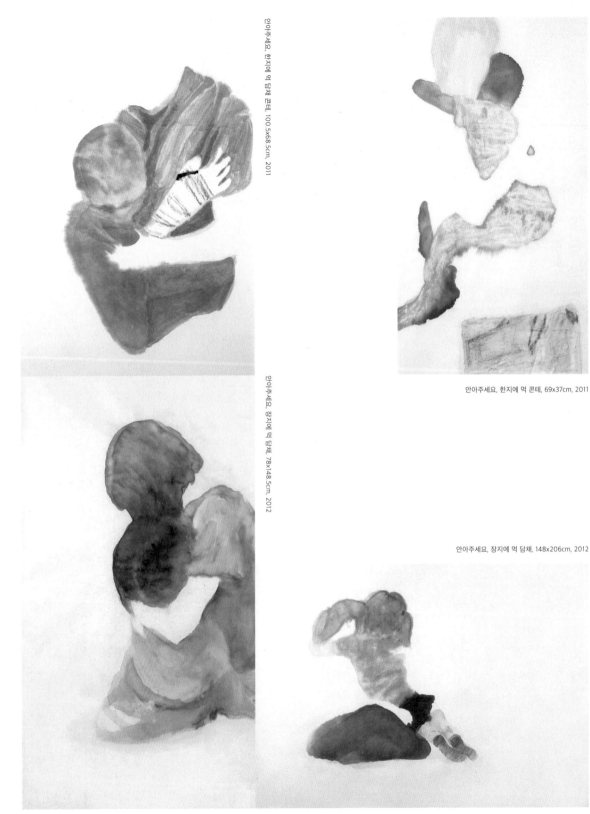

안아주세요, 한지에 먹 담채 콘테, 100.5x68.5cm, 2011

안아주세요, 한지에 먹 콘테, 69x37cm, 2011

안아주세요, 장지에 먹 담채, 78x148.5cm, 2012

안아주세요, 장지에 먹 담채, 148x206cm, 2012

안아주세요, 한지에 먹 담채, 90.5x106cm, 2011

개인적으로 애착이 가는 책이나 영화가 있다면?
타셈 씽 감독의 영화 <더 셀>, 조나단 드미 감독의 <양들의 침묵>. 영화 자체도 좋지만, 영화 속 캐릭터인 칼 스타거와 버팔로 빌을 특히 좋아한다.
연쇄살인범이라는 것만 제외하면, 불완전한 인격을 소유한 두 사람과 내가 어느 정도 닮은 듯하다. 두 사람 모두 자신의 불완전함을 완전함으로 바꾸기 위해
비정상적인 행동을 되풀이하지만, 그럴수록 그들의 불완전함이 더욱 분명하게 드러난다. 그 모습이 특히 나와 닮았다.

요즘의 관심사는 무엇인가? 사회적인 이슈나 트렌드를 습득하고 공유하고 기록하는 자신만의 방법이 따로 있는가.
사회적 이슈나 트렌드에 민감하게 반응하지 않고자 한다. 그래서 따로 기록하거나 타인과 공유하려고 하지 않는다. 굳이
요즘 관심사를 얘기해야 한다면 음악과 언어다. 실험성과 자신만의 색깔을 음악을 통해 보여주는 몇몇 인디밴드들을
관심 있게 듣고 있다. 근래 들어 해외 작가들과 외국인들을 만날 기회가 잦아졌는데, 소통 과정에서 언어 장벽을 절실하게
느꼈다. 영어학원에서 평가를 했더니 'Survival' 등급이 나오더라. 외국 가면 말 못해 죽겠구나 라는 생각이 들었다. 다른
것도 아니고 말을 못해 죽으면 얼마나 억울하겠는가.

개인적으로 추구하는 감성적 코드(code)는?
아날로그. 작업할 때도 아날로그적인 방식으로 제작하려 한다. 물감과 붓을
사용하는 게 너무 좋다. 직접 만지고 느끼는 걸 좋아해서 캔버스 틀도 직접 짜고
있다. 음악도 마찬가지여서 전자음으로 이루어진 음악보다 재즈, 클래식, 올드팝
등을 즐겨듣는다. 이유는 잘 모르겠지만, 아날로그적인 것에서 진실성을 느낀다.

지금 자신에게 가장 소중한 것은?
앞으로의 계획도 궁금하다.
시간이다. 지금에 이르기까지 너무 많은
일을 겪었다. 공대생에서 미대생으로,
남들보다 길었던 군생활, 홍수로 사라진
작업들까지…… 내 작업 세계를 다시
구축하기 위한 '시간'이 절실하게
필요하다. 주변에서 그간의 내 작업들을
보고 다른 사람이 그린 것 같다는 평을
하곤 한다. 아마도 내 자신이 하루에도
수없이 많은 감정 변화를 겪듯이 작품
역시 다양한 색과 모양으로 표현되어야
한다는 내 지론 때문인 듯하다. 이를
하나로 묶어줄 수 있는 건 오직 작품의
양이라고 생각한다. 더욱 많은 나를
보여주기 위해 작품에만 몰두할
계획이다.

장

영원

상명대학교 서양화과와 동대학원 서양화과를 졸업했다. <Sensory Overload>(넥스트도어갤러리,
2012), <Unknown Image>(스페이스 제로, 2010) 등의 개인전을 가졌다. <대안공간/레지던스
페스티발>(지지향, 2012), <드로잉 페스티발>(쿤스트 독, 2011), <웨스턴 아트쇼 2011>(미국
갤러리웨스트, 2011), <모색과 탐색>(우리은행갤러리, 2008) 등의 단체전에 참여했다.

자기 소개를 부탁한다.
장영원이다. 공대를 다니다 자퇴하고 미대에 진학하여 작업을 하게 되었다.
서울 종로와 은평구 등지에서 서식하고 있다.

살면서 가장 기억에 남는 경험 혹은 사건은?
몇 년 전 여름, 장맛비로 작업실이 침수당해 대부분의 작업이 훼손되었다.
컴퓨터에 저장해둔 이미지도 복구할 수 없었다. 집에 따로 보관하고 있던 몇몇
작품을 제외한 모든 작업들을 잃어버려 너무 힘들었다. 몇 년간의 시간이 통째로
사라진 느낌이었다.

콤플렉스가 있는가?
콤플렉스는 없다. 그런데 요즘 머리가
많이 빠지고 있어서 앞으로 생길지도
모르겠다.

작가에게 (제2의) 사춘기란 어떤 걸까?
꿈과 현실의 괴리를 느끼는 순간 사춘기가 시작되는 것 같다. 꿈을 좇기엔 현실적인 것들을 놓칠 수밖에 없으니까. 작가란
'꿈꾸는 자'다. 주변 환경에 섞이다보면 '꿈꾸는 자'들에게 현실이 얼마나 냉혹한 곳인지 알게 된다. 만약 이를 사춘기라
한다면, 작가는 작업을 통해 자신만의 방식으로 현실을 극복하고자 하는 존재가 아닐까 싶다.

제1의 사춘기 때와 지금과는 어떤 차이가 있는가?
제1의 사춘기가 상당히 늦게 찾아왔다. 고등학교 때까지 탈선이나 가출 한 번 제대로 해본 적이 없었으니까. 그 흔한 첫사랑도, 짝사랑의 기억도 없다. 제1의
사춘기는 스무 살 공대에 다니던 무렵에 찾아왔다. 부모님의 기대에 맞춰 공대에 진학했는데, 어느 날 수업 시간에 교수님의 목소리도, 아무 소리도 들리지 않는
것이었다. 지금도 그날을 잊을 수 없다. 바로 그날로 학교에 자퇴서를 내고 돌려받은 등록금으로 부모님 몰래 미술학원을 다녔다. 그게 지금까지 이어졌다.
내 사춘기는 그날 하루다. 내 나름의 첫 반항, 외부로 향하는 반항이 아닌, 내게 향한 반항과 일탈이었다. 미대에 와서 많은 사람을 만나고 많은 걸 보고 경험했다.
그 경험과 관계들이 지금 내 작업에 영향을 끼쳤다. 제2의 사춘기를 보내고 있는 내 작업은 제1의 사춘기 시절 억눌렀던 잠재의식과 현재 사이의 끊임없는 관계
맺기에서 나오는 듯하다.

그림을 그린다는 건 어떤 의미인가? 깊은 세계를 추구하기 위해 자신만의 특별한 노력이 있다면?
'그린다'는 행위는 무언가를 표현하려 한다와 동의어가 아닐까. 표현으로써의 행위는 그 자체만으로도 나와 당신에게
무언의 감동을 준다. 작가란 단지 표현하고 스스로에게 자유와 감동을 주는 그 이상의 의무감으로 그려야 한다. 그리는
행위가 가진 의무감이란, 작가가 선택한 표현이 타인의 공감을 얼마나 이끌어낼 것인가에 대한 끊임없는 질문일 것이다.
나는 '보는 만큼 보인다'라는 말을 자주 쓴다. 내가 보여주고 싶은 것을 완성도 있게 그려내기 위해 나부터 이미지 폭식을
하려 한다. 수천 편의 영화, 소설, 잡지, 신문, 만화, 심지어 아이돌 화보까지 두루두루 최대한 많이 보고 느끼려 노력한다.
내가 보는 만큼 작업을 통해 보여주려는 것을 잘 표현할 수 있을 테니까. 난 활동적인 편이 아니어서 멀리 여행을 떠나거나
몸으로 경험하며 느끼기보다 내면을 관찰함으로써 느끼는 편이다. 인간관계는 물론 작품의 범위도 상당히 좁다. 그래서
범위는 좁지만, 깊이 있는 작품을 하고자 한다.

자신의 트라우마 혹은 감정을 나타내는 작업 속 메타포는 무엇인가?
연극과 영화 신에 가깝게 작업하려 한다. 특정한 기억이나 경험의 한 장면처럼
보이게 하기 위한 장치이기도 하다. 내 기억이나 표현하려는 세계의 단면을
드러내는 데 유용하다고 여기고 있다. 과거부터 현재까지 나를 거친 작품을 보면
주체 혹은 다른 곳에 단색의 비조형적 표식이 있다. 이 표식은 주체를 감춰주고,
동시에 다양한 해석을 가능케 하는 통로의 역할을 한다.

'제2의 사춘기'라는 테마와 어울리는 작품 중 가장 애착이 가는 작품이 있다면?
<그 남자는 거기 없었다>(2009)이다. 조엘 코엔 감독의 영화 제목에서 따왔다. 작품 제목의 대부분을 영화나 책 등의
문구에서 가져온다. 특별한 이유가 있다기보다 내게 도움을 주는 자료 중 한 부분이라고 생각한다. <그 남자는 거기
없었다>는 어릴 적 내가 느꼈던 아버지에 대한 기억의 한 단면을 표현했다. 평상시 아버지는 유머러스하시고, 다정하셨다.
하지만 화가 나시면 주위는 아랑곳 않고 얼굴이 붉어질 때까지 분노를 표출하셨다. 아버지가 언제 화를 내실까
조마조마하던 어릴 적 기억이 지금도 생생하다. 감정 조절이 안 될 정도로 화를 내실 때의 아버지는 평소 내가 아는
아버지가 아니었다. 그저 끊임없이 감정을 내뿜는 한 남자였다.

그 남자는 거기 없었다, 린넨에 유채, 116x278cm, 2009

장영원

Relaxender, 캔바스에 유채, 112.1x145.5cm, 2008

Relaxender, 캔바스에 유채, 112.1x145.5cm, 2008

Memorial Scene #1, 천에 유채 혼합재료, 69x113cm, 2012

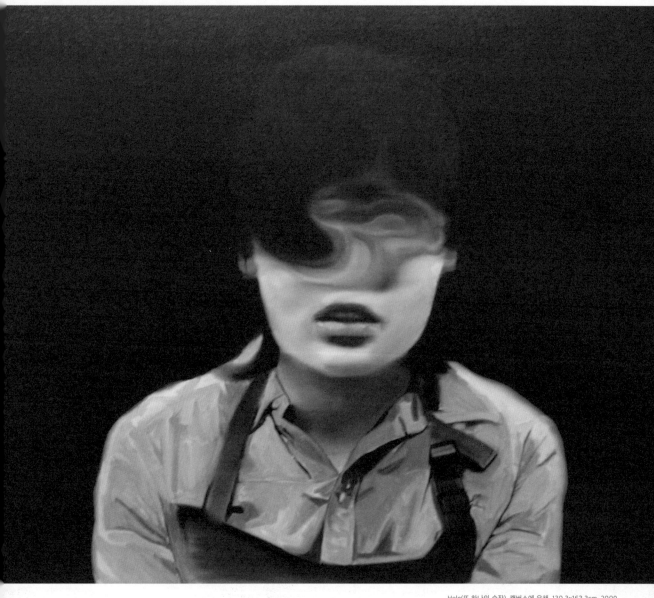

Hole(또 하나의 습작), 캔버스에 유채, 130.3x163.3cm, 2009

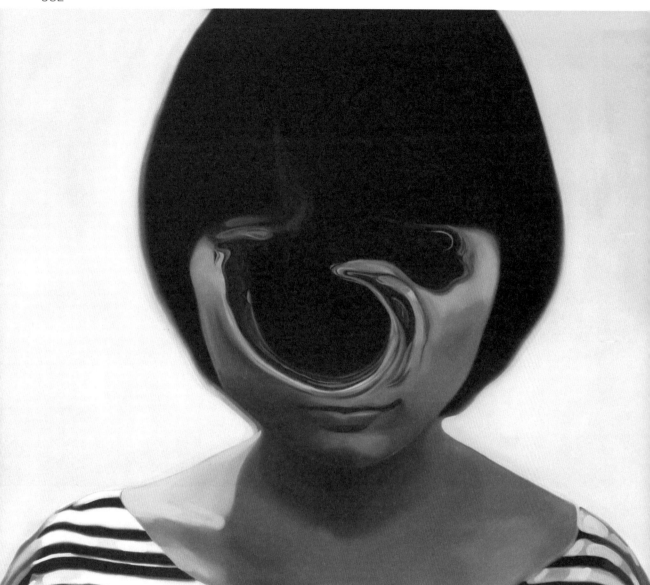

Hole(또 하나의 습작), 캔버스에 유채, 130.3x163.3cm, 2009

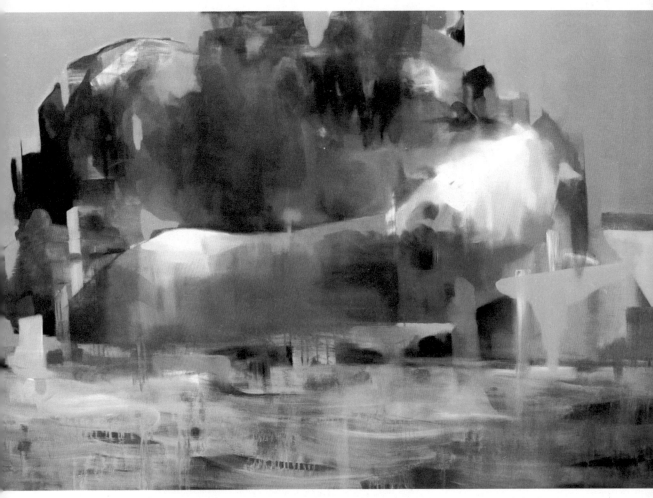

첫사랑은 죽었다, 린넨에 유채, 130.3x193.9cm, 2012

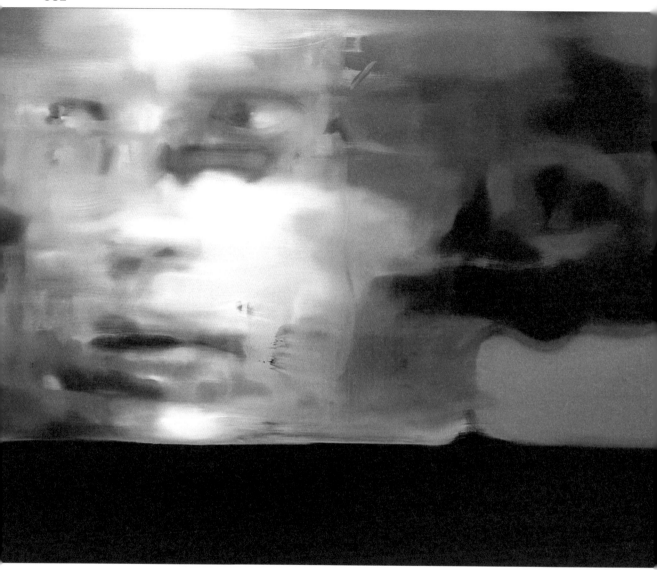

37.2℃ Blue, 린넨에 유채, 91x116.8cm, 2011

누군가 나에게 물었다.
"영화에 관한 글을 쓸 때 어떤 감정을 느낍니까?"
내 대답.
"불안과 행복."

- 정성일, **언젠가 세상은 영화가 될 것이다**

그 후로도 오랫동안 나는 여전히 태어나지 않았다.
비가 내리자 나는 단순하게 잠깐 울다가 전진하였다.

- 이장욱, **좀비 산책**

개인적으로 애착이 가는 책이나 영화가 있다면?
어린 시절에는 큰아버지댁 서재에 꽂혀 있는 책들이 좋다고 생각했다. 큰댁에 갈 때마다 서재에서 제목을 보고 서점에 가서 사보곤 했다. 그때는 그 책들이 어떤 책인지 몰랐다. 지금 생각해보니 『황야의 이리』 『독일인의 사랑』 『생의 한가운데』 『파우스트』 같은 독일 문학이 많았다. 대부분 울적하고 슬픈 내용의 그 책들이 위안이 되었다. 지금도 좋은 책이라고 생각한다. 마음이 울적할 때는 수전 손택의 『우울한 열정』을 들춰본다. 그중 발터 벤야민의 우울한 기질과 글쓰기 작업의 관계를 분석한 글을 좋아한다. 세상을 바라보는 자신의 관점을 설득력 있게 전달하는 글을 보면 현실에 참여하고 변화시키고 싶은 생각이 드는데 손택의 『타인의 고통』, 슬라보예 지젝의 『폭력이란 무엇인가』 같은 책들이 그랬다. 세상을 바라보는 새로운 눈을 얻은 것 같은 기분을 주는 책을 좋아한다.

요즘의 관심사는 무엇인가? 사회적인 이슈나 트렌드를 습득하고 공유하고 기록하는 자신만의 방법이 따로 있는가.
소설가 김영하씨가 진행하는 팟캐스트에서 소개해주는 책을 읽고 있다. 팟캐스트를 듣거나 블로그를 돌아다니는데, 가끔 가보는 온라인 서점 알라딘 블로그 '로쟈의 저공비행'에는 이슈로 떠오르거나 하나의 주제로 엮을 수 있는 책들에 관한 리뷰나 소개가 올라온다. 다른 사람의 사이트는 자주 가보지만 내 생각을 공유하거나 기록하는 일은 별로 없다.

지현

서울대학교 서양화과를 졸업하고 동대학원을 수료했다. 〈당신의 침대 밑에서〉(신한갤러리, 2012), 〈말없는 사람〉(서울대학교 우석홀, 2011) 등의 개인전을 가졌다. 〈다시 추상이다〉(스페이스K, 2012), 〈컴파운딩스〉(서울대학교 우석홀, 2011), 〈판타지 드러나다〉(한전아트센터, 2011), 〈인물과 사건〉(갤러리우덕, 2010), 〈디지로그〉(갤러리그림손, 2009) 등의 단체전에 참여했다.

개인적으로 추구하는 감성적 코드(code)는?
"나는 죽음의 공포에 삶의 욕구로 반응했다. 삶의 욕구는 낱말의 욕구였다. 오직 낱말의 소용돌이만이 내 상태를 표현할 수 있었다. 낱말의 소용돌이는 입으로 말할 수 없는 것을 글로 표현해냈다." -헤르타 뮐러

나는 전후 세대도, 불행한 역사가 있는 개인도 아닌데, 이런 글들에 매력을 느낀다.

지금 자신에게 가장 소중한 것은? 앞으로의 계획도 궁금하다.
지금 나에게 가장 소중한 것은 앞으로의 시간이다. 앞으로 정신적·경제적으로 독립하고 싶은데 시간이 꽤 걸릴 것 같다. 우선은 그림을 많이 그리고 싶다.

자기 소개를 부탁한다.
천호동에 살고, 암사동에서 그림을
그리고 있다.

살면서 가장 기억에 남는 경험
혹은 사건은?
많은 경험과 사건이 떠오르지만 어떤
것을 이야기해야 할지 모르겠다.

콤플렉스가 있는가?
열등감, 마음속에 숨겨진 냉소.

작가에게 (제2의) 사춘기란 어떤 걸까?
사춘기의 감성은 작업의 동기이기도
하지만 극복하고 싶은 것.

제1의 사춘기 때와 지금과는 어떤 차이가 있는가?
어른이 되기 위해 필요한 타협인지 자신에게 소홀해지는 건지 의문이 들기도
한다. 이전까지는 감정을 우선시하고 자기중심적인 태도로 작업을 했다면, 지금은
내 자신과 거리를 두고 나를 보려고 한다. 감정이 왜, 어디에서 일어나는가를
생각하는 것도 중요하기 때문이다. 생각을 하다보면 감정에 충실하지 못할 때가
있다. 점점 자기에 대한 고민의 시간이 줄어드는 기분을 느낄 때가 많은데 어른이
되기 위해 필요한 타협인지, 자신에게 소홀해지는 것인지 의문이 든다.

그림을 그린다는 건 어떤 의미인가?
깊은 세계를 추구하기 위해 자신만의 특별한 노력이 있다면?
굳이 작업이 아니더라도 에너지를 쏟고 애정을 줄 대상이 필요하다. 나는 그것이
그림이면 좋겠다. 그림을 그리며 내가 무엇을 위해 살고, 무엇을 가치 있게
여기는지, 어떤 것에 의미와 만족을 느끼는지 알게 된다. 착각일수도 있겠지만,
그림을 그리면서 내가 성장하고 있다는 생각이 들 때, 만족과 행복을 느낀다. 물론
작업하는 동안 이런 기분을 느낄 때는 극히 드물다. 매일 돌봐주고, 애정을 가지고
보살펴줘야 작업을 통해 잠깐이나마 반응을 얻을 수 있다. 실행하지 못했지만
매일매일 작업을 하고 싶다. 그래야지만 추구하고 싶은 것들이 무엇인지 알 수
있을 것 같다.

자신의 트라우마 혹은 감정을 나타내는 작업 속 메타포는 무엇인가
붉은 계열의 색을 자주 사용한다. 주로 작업의 동기가 되는 감정들이 화가 나거나
극도로 혼란스럽고 흥분해 있을 때다보니 강렬한 색을 사용하게 된다.

'제2의 사춘기'라는 테마와 어울리는 작품 중 가장 애착이 가는 작품이 있다면?
<바람결에 없어질 일>은 동네의 미친 여자를 보고 나서 그린 그림이다. 여자로서 내 모습과 그 여자의 모습이 자꾸
겹쳐지더라. 내가 왜 그녀를 그렸을까 생각했는데, 그녀에게서 내가 가진 열등감을 보았다. 타인에게서 내 모습을
발견한다는 것이 두렵기도 하고, 연민이 느껴지기도 했다. 이 작품을 그리면서 '미친 것이 무엇인지' 생각하고 있을 때, 미셸
푸코의 『광기의 역사』를 추천받았다. 그 책을 읽으며 작업을 하기 전에 내가 말하려는 것이 무엇인지 깊이 있게 공부하는
과정이 필요하다고 느꼈다. 물론 지금도 여전히 몸이 먼저 움직이지만……

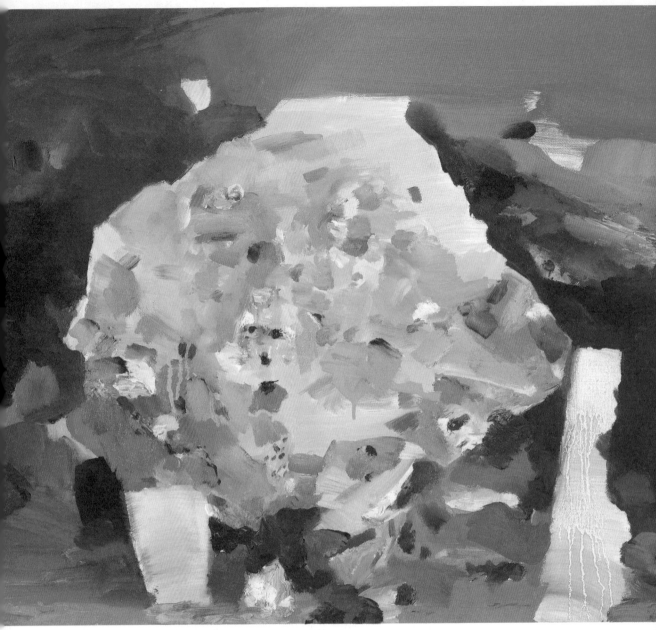

범벅이 되어버린 사람, 캔버스에 유채, 46x53cm, 2012

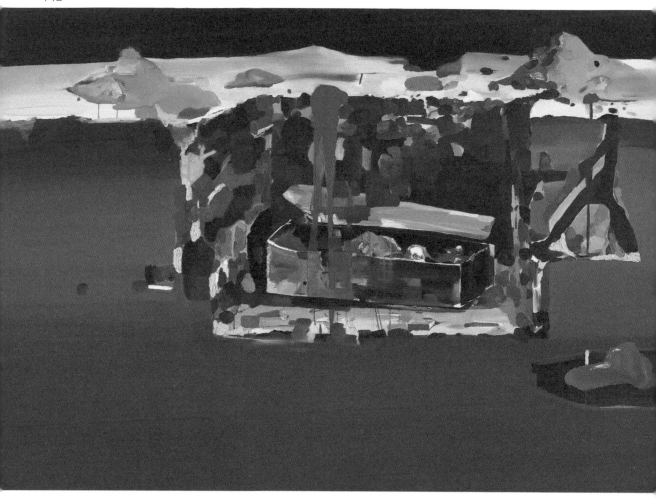

언덕 아래, 캔버스에 유채, 130x194cm, 2012

매일의 삶, 캔버스에 유채, 각 25x25m, 2011

이지현

당신의 침대 밑, 캔버스에 유채, 46x53cm, 2011

나의 집, 캔버스에 유채, 130x194cm, 2012

주먹질, 캔버스에 유채, 130.3x193.9cm, 2011

턱나간 여자, 캔버스에 유채, 46x54cm, 2010

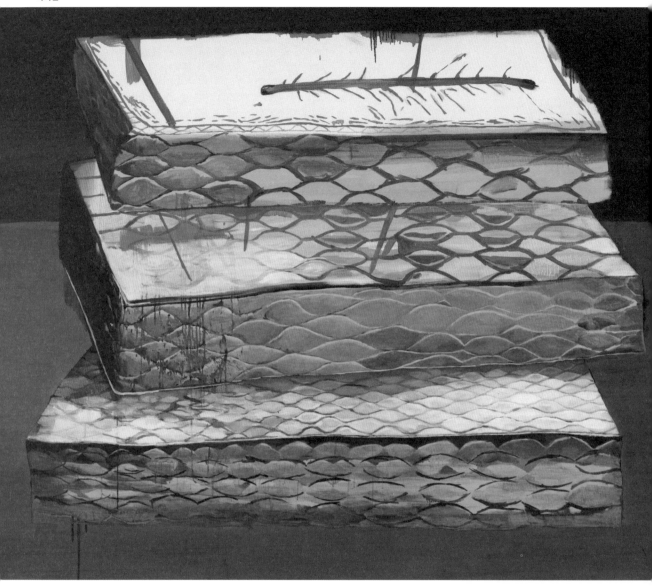

침대, 캔버스에 유채, 130x162cm, 2011

유진

자신의 트라우마 혹은 감정을 나타내는 작업 속 메타포는 무엇인가?
눈동자 속에 채워진 다양한 겹꽃 문양이다. 얼핏 톱니바퀴처럼 보이기도 한다.
대학에서 불교미술을 전공하면서 철학적 의미로 불교를 접하게 되었고, 알게
모르게 영향을 받았다. 수행을 통해 내면을 바라보고, 우주의 원리를 이해한다는
말이 마음에 와 닿았다. 이 바탕 위에 만다라나 톱니바퀴 같은 문양을 표현하고,
때론 시선의 교차로 무의식을 표현하곤 한다. 그것을 통해 불안정한 심리와 내
자신과 세계를 이해하는 것에 대한 기대감을 표현한다. 대칭구도가 주는 시각적인
안정감을 선호하는 편이라 이 문양에 집착하곤 한다.

'제2의 사춘기'라는 테마와 어울리는 작품 중 가장 애착이 가는 작품이 있다면?
<My Room>. 천장은 사라지고 일그러진 바닥에는 구멍이 나 있다. 바닥은 마치 찢어진 종잇장처럼 약해보인다.
한쪽에는 올라가는 계단이, 다른 한쪽에는 아래로 내려가는 계단이 보인다. 커튼을 통해 짐작하겠지만, 가상의 공간을
표현하고자 했다. 바닥에는 오랫동안 혼자 지내온 인형친구가 널브러진 채 뾰로통한 표정으로 밖으로 나가는 통로를
바라본다. '이 익숙한 공간을 벗어날 수 있을까?'라는 고민을 하면서. 이전의 작업은 인물을 중심에 두고, 눈이나 관절을
통해 대상의 심리를 표현했었다. 그러다가 <My Room>부터는 공간을 통해 심리를 묘사하기 시작했다. 거친 광목에
콘테 가루가 내려앉은 느낌이 생성한 작업을 통해 콘테라는 재료의 가능성을 발견하게 되었다. 나에게 창작의 전환점을
가져다준 작업이라 유난히 애착이 간다.

개인적으로 애착이 가는 책이나 영화가 있다면?
영화 <카모메 식당>. 따뜻함 속에 웃음을 머금게 하고, 영화 속과 같은 삶을 살고 싶다고 느끼게 해주는 사랑스러운
영화다. 사람을 만나며 서로 영향을 주고받는 곳에서 느껴지는 행복감. 내가 원하는 삶의 모습이다.

요즘의 관심사는 무엇인가? 사회적인 이슈나 트렌드를 습득하고 공유하고 기록하는 자신만의 방법이 따로 있는가.
최근 들어 대선과 공기업의 민영화 문제에 관심을 갖기 시작했다. 팟캐스트나 라디오 시사 프로그램을 될 수 있는 한 매일
들으려 하고, 한 달에 두세 번씩 시사 주간지를 보면서 사회적 이슈와 트렌드를 습득하고 있다. 공유나 기록은 따로 하지는
않고, 생각날 때마다 일기장에 끼적거리는 정도다.

개인적으로 추구하는 감성적 코드(code)는?
우울함? 나에게 우울함이란 어둠이 짙게 깔린 내면의 동굴 속에서 자신을 구속하는 것이다. 동굴에서 밖으로 나왔을 때의 빛의 충만감과 기쁨은 그곳을 겪어보지
못한 사람들은 알 수 없는 것이다. 물론 그 기쁨을 느끼려면 좀 더 많은 시간이 필요할 것 같다. 언젠가 나에게서, 작업에서 그 감성이 나타나리라 기대한다.

지금 자신에게 가장 소중한 것은? 앞으로의 계획도 궁금하다.
가족 같은 고양이, 나와 관계를 맺고 있는 사람들. 나이를 잊고 사는 편이지만, 먼 훗날 고양이들과 마음 맞는 사람들과 함께 세월을 보낼 수 있다면 그게 행복이
아닐까 생각한다. 그렇기에 지금 이 순간 그들의 존재가 더욱 소중하게 느껴진다. 앞으로는 회화는 물론 다양한 매체로 작업을 시도할 것이다. 가령 인형 작업을
확장해서 공간 속에 인형과 구조물을 배치하거나, 사진과 영상작업도 하고 싶다. 오랜 시간 작업하려면 작업의 중압감에서 벗어나야 하는데, 다양한 방식을
시도함으로써 작업간의 시너지 효과를 꾀하고자 한다.

동국대학교 불교미술학과를 졸업했다. <성유진>(아리랑갤러리 2011),
<성유진 개인전>(갤러리스케이프, 2010), <불안 바이러스>(대안공간
반디, 2007), <불안한 외출>(소울아트스페이스 2006) 등의 개인전을
가졌다. <가족>(양평미술관, 2011), <2011 대구 아트스퀘어 청년
미술프로젝트>(EXCO, 2011), <SEMA 2010 이미지의 틈>(서울시립미술관,
2010) 등의 단체전에 참여했다.

성

자기 소개를 부탁한다.
콘테라는 재료로 '고양이 인간'을 그린다. 작업을 통해 불안을 나의 이야기로, 또는 타인의 이야기로 그려내기를 시작하며
조금씩 밖으로 한발짝씩 다가가고 있다. 삶에 대한 즐거움을 담은 그림을 그리고, 무엇인가 꼼지락거리고 만들며, 고양이
두 녀석과 함께 살아가고 있다.

살면서 가장 기억에 남는 경험 혹은 사건은?
정신적으로 지치고 무엇 하나 의지할 것이 없을 때 조용히 혼자 지낼 만한 곳을 찾았다. 때마침 시골 친척집이 비어
있어 잠시 지낼 수 있었다. 겨울이었고 버스도 거의 오지 않는 곳이라 사람과 마주칠 일이 거의 없는 독립된 공간이었다.
누구보다 추위를 많이 타는 편이라 아궁이에 장작을 자주 넣어야만 했다. 매캐한 연기 때문인지 그때마다 수없이 눈물을
흘렸다. 아마도 피하려 했던 것들과 아프지 않다고 애써 꾹꾹 누른 감정이 몇 주 동안 전부 터져버렸던 것 같다.
2개월쯤 지났을까. 항상 산책을 다니던 길이 너무나 새로워보였다. 바람소리, 물소리, 새소리도 세밀하게 들렸다. 마치 새로운
세상에 발을 들여놓은 듯했다. 마음속에 사랑과 행복이 채워지는 느낌이었다. 모든 것을 할 수 있다는 자신감이 생겼다.
봄이 찾아오고, 나는 짐을 꾸려 다시 서울로 돌아왔다. 비록 일상에 쫓기면서 그곳에서의 행복이 조금씩 사라졌지만 결코
잊을 수 없는 시간이었다. 다시 한번 그때의 감각과 행복을 느끼고 싶다.

콤플렉스가 있는가?
인간관계의 어려움, 사회성 부족, 말을 잘하지 못하는 것? 그래서 그림을 선택했는지도……. 그림이란 일종의 원초적인
언어니까. 새로운 사람과 관계를 만들어가는 데 오랜 시간이 걸리거나 관계가 이어지지 않는 편이다. 사람에게 상처를
쉽게 받고, 매사에 너무 긴장하는 편이다. 괜히 어색하고 불편한 자리에서 실수를 하고, 그 일을 가슴에 품고 며칠 동안
끙끙 앓는 사람. 그게 바로 나다.

작가에게 (제2의) 사춘기란 어떤 걸까?
불안을 바라보는 자아가 생기는 시기! 사회를 살아가는 불안한 개인들을 바라보는 시기가 아닐까. 첫 전시를 준비하던 무렵, 숨겨진 내 이야기 가운데 다른
사람들과 나눌 만한 것이 무엇인지를 고민하다가 '경험'이 묻어난 '솔직한' 이야기만이 상대방의 마음을 두드릴 수 있다는 생각이 들었다. 그림으로 가장 잘
표현할 수 있는 부분을 생각하다 결국 내가 갖고 있는 '불안'을 이야기하자고 생각했다. 물론 '불안'은 요사이 자주 등장하는 단어라 식상할 수도 있다. 하지만
여전히 사회적으로, 개인적으로 해결하기 힘든 중요한 문제. 전시를 찾은 사람들이 나의 사적인 이야기 속에서 자신들의 이야기를 찾는 걸 보고 적잖은
위로를 받았다. 그 전시 이후 개인 블로그를 활발하게 운영하면서 많은 사람들과 온라인으로 소통할 수 있었다. 우리는 저마다 자신만의 불안을 갖고 있다.
사람의 수만큼 그 불안의 종류도 다양하다. 사람들은 내 작업을 보고 "당신의 작업은 치유의 과정입니까?"라고 질문하는데, 그때마다 나는 "내 작업은 치유 전의
상태, 즉 '인지'입니다"라고 말한다. 흔히 사춘기는 자아의식이 발달하고 정신이 성숙해지는 시기라고 한다. 그 말이 맞다면, 여전히 성숙하지 않은 나는 아직도
'사춘기~ing'가 아닐까 싶다.

제1의 사춘기 때와 지금과는 어떤 차이가 있는가?
정신적·육체적으로 사춘기 시절을 조금 일찍 겪었다. 딱히 이유를 댈 수 없는 것들로 고민하고, 괴로워하고 자신을 학대했었다. 스스로 잘못했다고 여길 때마다
눈에 보이지 않는 몸 어딘가에 상처를 내곤 했다. 우연히 그 모습을 보신 어머니가 많이 슬퍼하시며 왜 자해를 하는지 물어보셨지만 아무 말도 할 수 없었다. 그때는
나 역시 그 이유를 몰랐으니까. 내게 고통을 주기 위해 가한 행위가 다른 사람에게 상처가 된다는 게 마음 아팠지만, 그때 나는 불안의 바다에 깊이 빠진 상태였고,
벗어날 방법을 몰라 빠져나올 수 없었다. 암튼 제1의 사춘기 시절의 나는 밖에서는 밝은 아이처럼 행동하고, 내 방에 돌아오면 꽁꽁 숨겨놓은 내 어두운 모습을 꺼내
놓는 아이였다. 그 시절, 모든 것에 마음을 닫은 나에게 만화책과 애니메이션은 일종의 도피처이자 극단으로 치우치지 않게 도와준 신경안정제였다. 그때는 내가 왜
불안한 상태에 계속 머무르는지, 내가 왜 불안에 시달리는지 이유를 생각하지 않았다. 하지만 지금은 우울함, 불안, 혹은 이유 없이 찾아온 즐거움의 이유를 찾으며
정리하려 한다. 내 자신에게 시간을 주고, 천천히 천천히…….

**그림을 그린다는 건 어떤 의미인가? 깊은 세계를 추구하기 위해 자신만의
특별한 노력이 있다면?**
그림을 그리는 것은 내면 깊숙한 곳에 숨어 있으려는 나를 밖으로 이끌어주는
작은 빛과 같다. 그림을 그리며 나를 다져가고, 사고를 기록한다. 반복적으로
되풀이되는 같은 장소를 다르게 보려고 연습하고, 자신과의 대화를 많이
나누기 위해 노력한다. 공부나 운동처럼, 두 가지 모두 효과가 바로 나타나지
않는다. 별것 아닌 것처럼 보여도 막상 해보면 생각보다 쉽지 않다. 한번 흐름을
놓치면 다시 그 흐름을 타기 위해 많은 시간을 들여야 한다. 눈에 보이는 것들이
익숙해지면 별 생각 없이 그냥 지나치기 마련이다. 예전에는 새로운 것을 보고
경험하는 것이 좋다는 입장이었는데, 지금은 그것이 단지 다른 사람의 생각을
머릿속에 채우고, 남들이 다니는 공간을 돌아다니는데 머무는 게 아닌가 하는
생각이 든다.

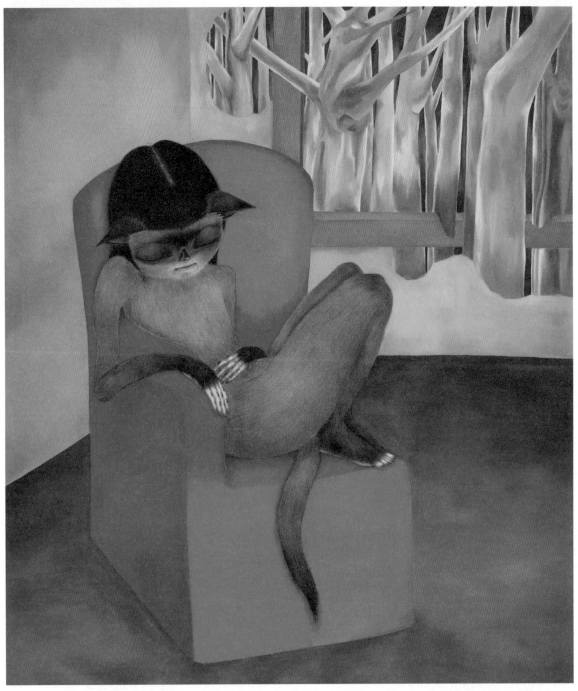

Untitled, 다이마루에 콘테, 150×130cm, 2010

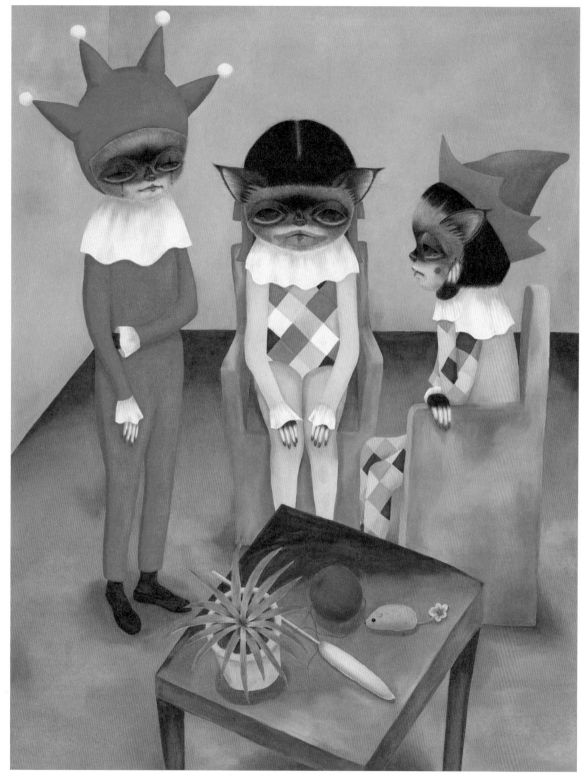

Untitled, 다이마루에 콘테, 145.5×112.1cm, 2010

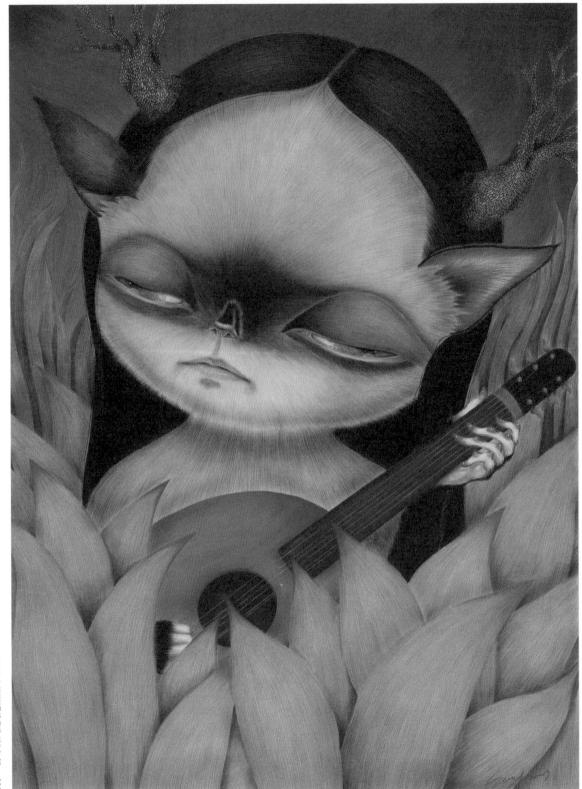

Untitled, 다이마루에 콘테, 130.3×97cm, 2009

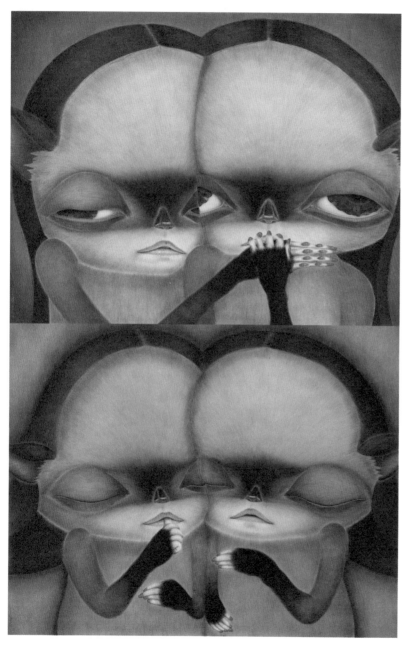

Untitled, 다이마루에 콘테, 91.0×116.8cm, 2009

Untitled, 다이마루에 콘테, 91×116.8cm, 2009

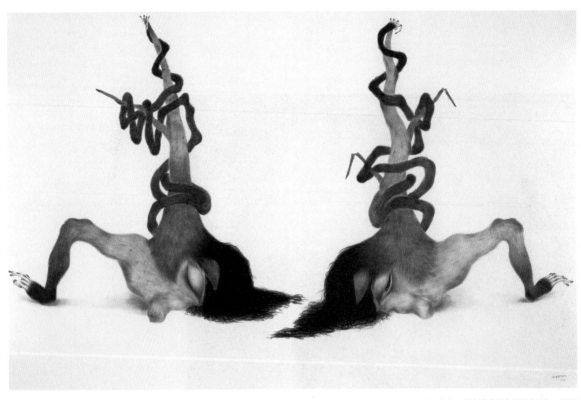

Crippledom, 다이마루에 콘테, 145.5×224.2cm, 2008

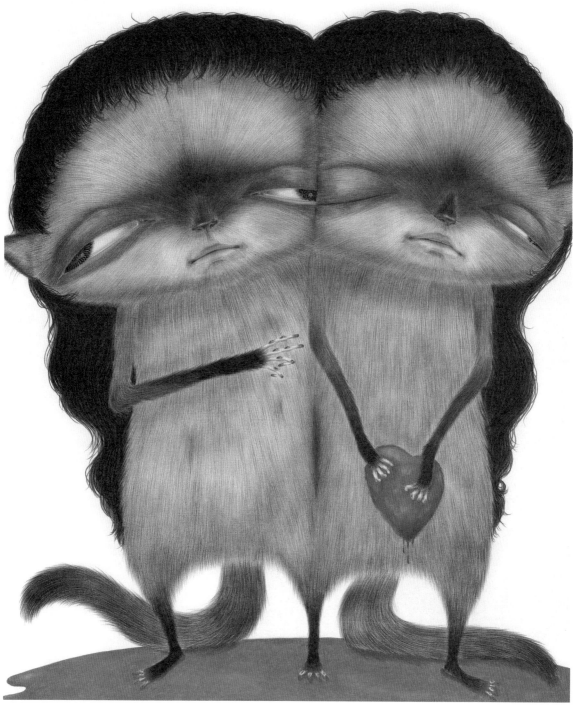

Everything, 다이마루에 콘테, 130.3×97cm, 2008

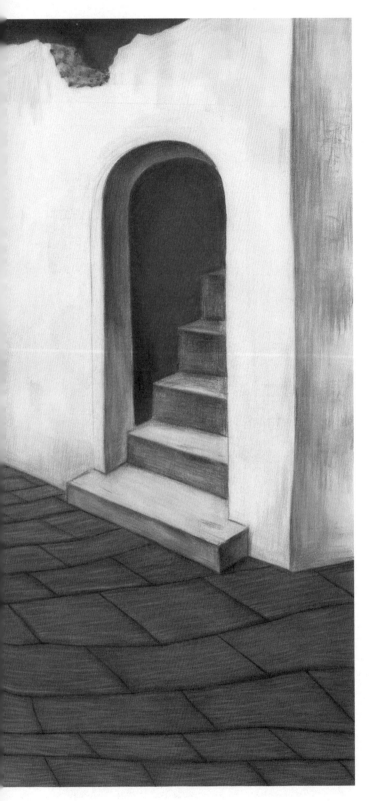

My Room, 천에 콘테, 97×130cm, 2007

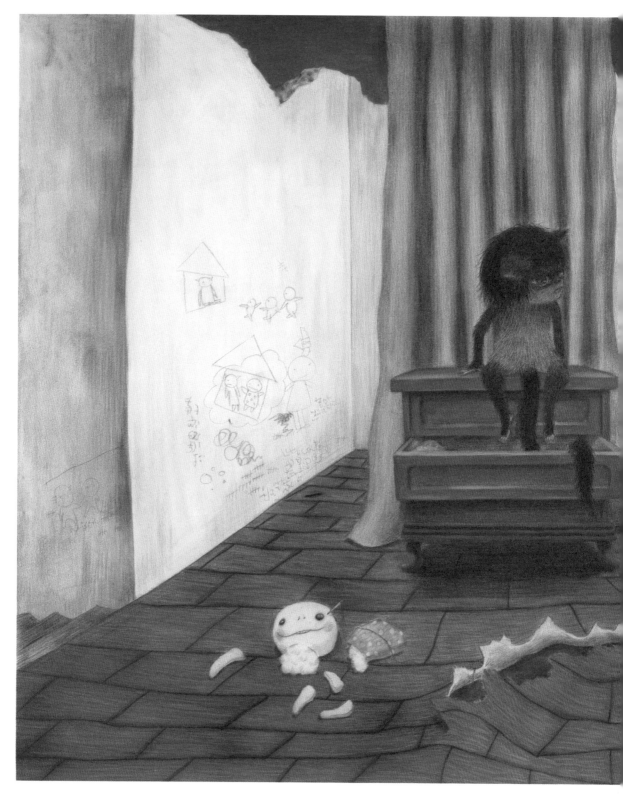

내 몸에서 가장 먼 풍경들을 통하지 않고서는
나는 내 심장 박동을 느낄 수 없다.

\- 강정, **한밤의 모터사이클**

나는 지금 죽어가고 있건만
아직도 하고픈 말이 너무도 많다.

- 로베르토 볼라뇨, **칠레의 밤**

'제2의 사춘기'라는 테마와 어울리는 작품 중 가장 애착이 가는 작품이 있다면?

두번째 개인전에 출품했던 <욕실> 시리즈 중 <Peace Off>에 가장 애착이 간다. 눅눅한 색감의 초록빛깔 욕실에 작은 욕조가 놓여 있고, 커다란 탁구공이 욕조에 들어 있다. 한쪽에는 파란 재킷을 벗어 옷걸이에 걸어두었다. 작업이 완성되기까지 시간이 많이 걸렸던 작품이다. 뒤집어놓고 거들떠보지 않다가 다시 들춰서 그리기를 반복했다. 작업의 주된 공간으로 욕실을 처음으로 삼았다는 점, 탁구공을 크게 넣고 텍스트를 바꾸어넣은 것도 처음이었다. 또 한 가지, 작품이 원래보다 훨씬 컸는데 지하 작업실에 물이 차서 아랫부분이 젖었다. 그래서 버릴까 말까 고민하다가 아래를 많이 잘라내고 지금의 화판을 맞춰 마무리했다. 나도 그랬지만, 작품도 고생을 많이 했다. 당시 나는 첫번째 개인전을 마치고 연작 작업을 하고 있었다. 소통의 가능성을 기대하면서도 어쩔 수 없이 찾아오는 어려움을 주제로 한 작업이었다. 그러다가 갑자기 그런 것들이 소용없게 느껴졌는지 욕실이라는 사적인 골방으로 대상을 밀어넣게 되었다. 입을 꾹 다물고 혼자만의 공간으로 들어가 소통의 가능성이나 기대를 끈 것이다. 그런데 그것이 이후 작업의 시작이 되었다. 물론 쉽지만은 않았다. 왜 하필 욕실인가. 부풀어 커진 탁구공을 놓고도 의심을 멈추지 않았다. 그림에 글씨를 쓴다는 것에 대해서도 의심했다. 그러나 처음에 직관적으로 떠올린 이미지대로 진행하려고 노력했다. 결국 300호 그림이 160호가 되고 구도도 조금 이상하게 되었지만, 작품이 거쳐온 과정과 시간의 흔적 혹은 상처의 흔적이 내 생각을 잘 담아낸 것 같다. 시간이 지난 후 바라보니 굉장히 서글펐다. 그래서 애착이 가는지도 모르지만……

개인적으로 애착이 가는 책이나 영화가 있다면?

코헨 형제가 만든 영화와 팀 버튼의 영화.

요즘의 관심사는 무엇인가? 사회적인 이슈나 트렌드를 습득하고 공유하고 기록하는 자신만의 방법이 따로 있는가.

최근에 사업 같은 걸 시작했다. 사업자등록증도 있는 회사의 대표가 되었다. 개인 작업과 전혀 무관할 수도 있지만, 어떤 점에서는 일맥상통한 지점도 있다. 이 일이 순조롭게 조금씩 발전할 수 있도록 노력하려고 한다. 다만 일에 대한 관심 못지않게 제쳐놓은 작업이 자꾸 마음에 걸린다. 평소 기록을 즐기는 편이다. 관심사, 새롭게 다가오는 것들, 갑자기 좋아지는 것들을 단어나 문장으로, 알아볼 수 없는 낙서나 드로잉으로 남겨둔다. 다행히 기록할 수 있는 장치(스마트폰, 태블릿 컴퓨터 등)가 많아지고 편리해졌다. 혼자 있을 때는 아무런 목적 없이 인터넷 서핑을 한다. 위키피디아나 유튜브, 비메오 같은 사이트를 들락거린다. 그곳에서 얻은 호기심을 다른 검색을 통해 확장하지만, 분명한 목적이 없는 까닭에 대부분 기분전환에 그치는 편이다. 작업실에서 구독하는 신문을 통해 세상 돌아가는 일을 점검하고 있다.

개인적으로 추구하는 감성적 코드(code)는?

다른 질문도 어려웠지만 가장 어려운 질문 같다. 글쎄…… 답답함? 할 말이 많은데 할 수 없는, 해도 안 되는, 그래서 그냥 입을 다무는 그런 감성이라고 해야 할 듯하다. 물론 유머러스와 비애 같은 감성도 중요하게 여긴다.

지금 자신에게 가장 소중한 것은? 앞으로의 계획도 궁금하다.

시간을 잘 쓰고 건강을 지키는 일. 비록 둘 다 잘 안 되지만. 먼 훗날에 대해서는 생각하는 편이 아니다. 길어봤자 1~2년 정도를 계획한다. 지금은 나처럼 경험이 부족하고, 생계와 작업을 동시에 꾸려나가야 하는 젊은 작가들이 모여서 함께 할 수 있는 일을 도모하고 싶다. 지금 하고 있는 작업 외의 일도 그런 쪽이다. 개인적으로는 다시 인체를 통해 말하고 싶은 것이 생겼다. 인체와 이전 작업간의 연계, 혹은 전혀 다른 작업을 고민하고 있다. 고민은 계속되겠지만, 동시에 뭔가를 정해놓지 않고 작업의 결과물을 만들 생각이다. 역시 큰 계획은 아니지만……

고려대학교 미술학부를 졸업했다. <Pingpong-episode vol.2>(리하갤러리, 2011), <PingPong-Episode>(갤러리DOS, 2008) 등의 개인전을 가졌다. <Art Road 77>(아트팩토리, 2010), <Art Road 77>(갤러리한길, 2009), <꽃향기>(갤러리꽃, 2007), <다음세대재단 young creator>(아트선재센터, 2006) 등의 단체전에 참여했다.

자기 소개를 부탁한다.

그림 그리는 걸 좋아한다고 생각한지는 25년이 되었고, 그림을 그리고 싶다고 생각한지는 18년이 되었다. 그림으로 경쟁하려 했던 시간이 제법 길었지만, 몇 년 전 어느 순간부터 그런 생각이 사라졌다. 그렇다고 이 바닥(?)에서 자유로워진 건 아니다. 내 자신은 물론 내가 만드는 모든 것에 막중한 책임감을 갖게 되었다. 나는 매우 서툴고 막연하고 어눌하다. 그래도 진행중이다. 가급적 일관된 방향으로, 그림 그리는 일은 물론 무언가를 만드는 일을 계속하고 싶다.

살면서 가장 기억에 남는 경험 혹은 사건은?

6살 때 넘어져서 혀가 거의 잘릴 뻔한 일이 있었다. 두 달 동안 방에 누워 말 한마디 못한 채 두유만 먹었다. 그때 가족과 집을 유심히 관찰했었다. 나를 둘러싼 외적인 부분과 관계가 어린 눈과 마음에 들어오기 시작했던 것 같다.

콤플렉스가 있는가?

부끄러움을 많이 탄다. 내가 만든 거의 모든 것에 대해 지나치리만치 수줍어한다. 내가 관계했던 사람들과 일, 지나온 과거에 대해 전반적으로 부끄러워한다. 만든 것을 보여줘야 하는 일을 한다는 건 참 불편하다.

작가에게 (제2의) 사춘기란 어떤 걸까?

고집을 피우는 시기가 아닐까. 자신의 결과물이나 과정에 대해 스스로 부정하고, 그것을 들킬까봐 조마조마해 하고, 누군가 지나가는 말로 던진 평가에 슬퍼하다가 인정하다가, 울다가 웃다가…… 작가에게 사춘기란 과거의 작품을 모조리 'delete' 하고 싶은 시기다.

제1의 사춘기 때와 지금과는 어떤 차이가 있는가?

사춘기라는 단어는 《debut》 인터뷰를 정리하면서 처음 생각해보았다. 항상 불안하고 확신 없는 미술이라는 일에 '사춘기'가 들어오자 나를 둘러싼 상황이 고민되더라. 지금의 작업이 제2의 사춘기의 결과물이라고 가정한다면, 제1의 사춘기를 억지로라도 만들어야 할 것이다. 굳이 만들자면 '내 것이 없는 건 아닐까' 고민했던 시기였던 것 같다. 내 손에서 나오는 모든 것들이 지난 시대에 이미 있었던 것이고, 그것에 비해 별로 새로울 것도 없다는 생각으로 가득했던 때였다. 그럼에도 불구하고 어떻게 하면 그 부스러기라도 잘 버무려 무언가를 만들 수 있을까 고민했던 시기였다. 그때와 다른 게 있다면 작업을 해오고, 결과물이 쌓이면서 나의 관심사를 찾았다는 것, 내가 즐겨하는 표현을 알게 되었다는 것, 한마디로 어느 정도 자기 객관화를 갖게 되었다는 것이다. 그렇다고 제1의 사춘기 때의 고민을 극복하기 위해 특별한 노력을 한 건 아니다. 다만 관심 있는 것들에 계속 집중했고, 그것이 변하더라도 얽매이지 않으려고 했다. 한편으로 다소 부산스런 결과물이 될 수도 있었는데, 시간이 지나고 넓은 범위에서 바라보니 제1의 사춘기 때나 제2의 사춘기 때나 비슷한 작업을 했던 것 같다. 그것이 재료이든, 표현이든, 소재이든, 기법이든, 분위기이든…….

그림을 그린다는 건 어떤 의미인가? 깊은 세계를 추구하기 위해 자신만의 특별한 노력이 있다면?

타인을 전혀 생각하지 않고 오로지 내 자신만 놓고 본다면, 그림이란 내가 살아가고 있다는 증거다. 다른 일도 그렇겠지만, 그림을 그리기 위해서는 간단한 동작부터 복잡한 사유에 이르기까지 스펙트럼이 넓어야 한다. 그래서일까. 다른 일을 하면 괜히 헛짓하는 것 같고, 그게 길어지면 우울해진다. 작업을 위해 노력을 해야 하는데, 어떻게 하는 게 노력인지는 잘 모르겠다. 다만 습관적으로 기록하고 모으고 있다. 가끔 그것이 작품으로 만들어지는 일도 있다. 참, 관찰을 많이 한다. 특별히 어둡고 낮은 곳으로.

자신의 트라우마 혹은 감정을 나타내는 작업 속 메타포는 무엇인가?

공간과 인물. 한때 색에 대한 고민을 많이 했었다. 하지만 언제부턴가 처음부터 떠오르는 작품의 색감을 거의 바꾸지 않게 되었다. 지금은 색에 대한 고민을 거의 하지 않는다.

서

남겨진 소년, 장지에 채색, 90x130cm, 2009

남겨진 소녀, 장지에 채색, 90x130cm, 2010

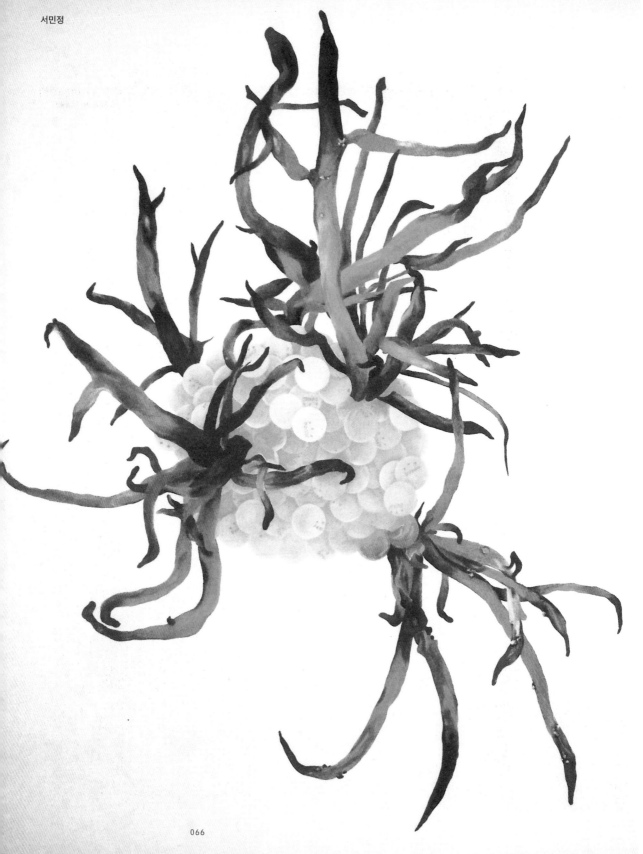

roxih 02. 장지에 채색, 130x90cm, 2009

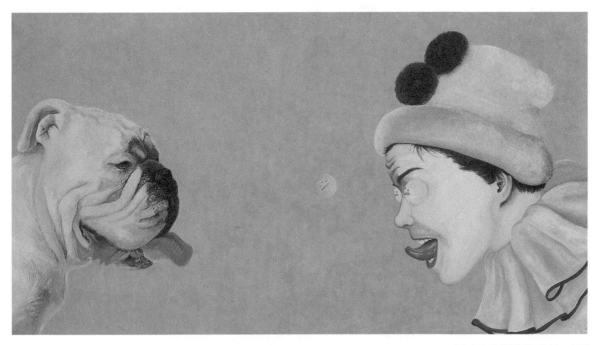

Rally Series 01, 장지에 채색, 73x120cm, 2007

Rally Series 02, 장지에 채색, 73x140cm, 2008

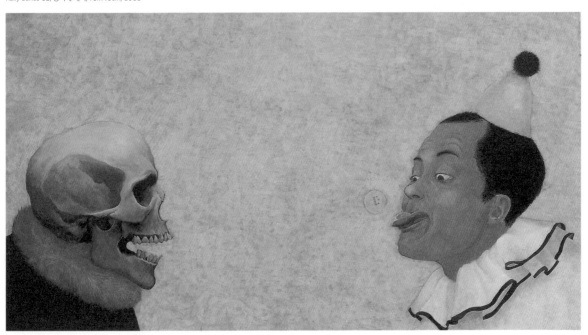

Bathroom Girl 04, 장지에 채색, 108x53cm, 2010

Bathroom Girl 02, 장지에 채색, 103x97cm, 2010

Bathroom Girl 01, 장지에 채색, 130x90cm, 2010

Bathroom Boy 01, 장지에 채색, 95x106.3cm, 2010

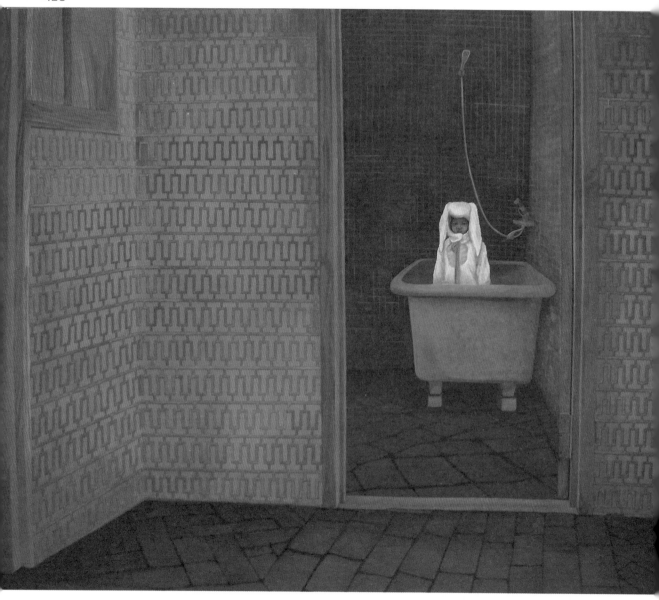

Bathroom Boy 03 - Rabbit, 장지에 채색, 130x163cm, 2011

수식을 버리고, 내 자신에게 최대한 솔직해지는 게 작가로서의 목표다. 작가는 결코 자신의 작업에서 자기를 버리거나 속일 수 없다. 내가 작업을 하면서 두려운 이유도 여기에 있다. 작업이란 무서워서, 그것을 통해 내가 거짓말하는지, 우쭐대는지, 어리석은지를 숨김없이 드러낸다. 이를 늘 염두에 두고 작업에 어떤 특성이 드러나는 것에 관심을 쏟기보다 그 특성이 '어떤 방식'으로 드러나는가를 중요하게 생각한다.

자신의 트라우마 혹은 감정을 나타내는 작업 속 메타포는 무엇인가?
<내밀한 구조>, <방어기제> 등 젤라틴 작업은 형태나 색으로 내 안의 상처가 많이 드러난다. 섹슈얼하게 해석되는 작업과 화려한 보호색을 띠는 생물체 혹은 그 단면과 유사한 외형의 작업들에게서 발견할 수 있다. 그동안 강박적으로 보일 만큼 작은 단위들을 조합하여 어떤 생명체를 연상시키는 작업들을 해왔다. 작업을 할 때는 내 안의 트라우마나 감정이 나타난다고 생각하지 못했는데, 과 선배가 써준 간단한 비평에서 그걸 간파하고 있더라. 이런 내용이었다.
"자기가 느낀 혹은 느끼고 있는 감정을 곤충채집표본처럼 정리정돈하려고 한다. 이러한 성향은 이제까지의 다양한 작업과 그것의 방대한 양을 통해 - 주로 고통과 관련된 - '자기감정의 박물관' 만들기에 이르고 있다. 자신의 감정을 다루는 성향이 작가로서의 차별적 개성에 도달한 것이다. 여러 감정들 중 주로 부정적인 것들만 다루고 있는 것은 고통을 즐긴다거나, 고통 밖에 말할 만한 것이 없는 처지를 드러내지만, 그 고통들이 굉장히 오래되었고 제대로 해소된 적 없는 욕구 불만에서 온 것임을 암시한다. 따라서 그녀의 작업은 기본적으로 카타르시스를 지향한다. 다시 말해 그녀의 생체 이미지 그리기 혹은 만들기는 내적 고통을 시각적 실체로 배설하여 그것을 타자화하고 최종적으로 치유되고자 하는 동기를 갖고 있다."
최근에 작업중인 <장면: 은둔된 자아들>에서는 두 가지 방향을 동시에 추구하고 있다. 이전보다 절제된 형태 속에서 붓의 터치와 물감의 흐름을 통해 감정을 드러내는 시리즈와 화면을 구성하고 내러티브와 질감을 통해 감정을 드러내는 시리즈가 그것이다. 특히 내러티브가 가미된 작업에서는 소용돌이, 불면증, 실어증 같은 테마를 거칠면서도 강한 에너지가 느껴지는 질감으로 담고자 노력하고 있다.

'제2의 사춘기'라는 테마와 어울리는 작품 중 가장 애착이 가는 작품이 있다면?
작품 <마주보지 않는 시간>이다. 아연판에 등유를 붓고 판화 잉크로 재빠르게 그려낸 후 프레스로 찍은 것이다. 서로 마주보지 않는, 시간이 어긋나 있는 듯한 두 사람은 남자이기도, 여자이기도 하며, 연인이거나 내 모습일 수도 있다. 영화 <까미유 끌로델>에서 까미유가 <중년>이란 작업을 향한 로댕의 비난에 '나는 젊은 여자이고, 늙은 노파이기도 하며, 남자이기도 하죠"라는 독백에서 영향을 받았다. 나의 사적인 경험을 숨겨놓은 그림이면서 자화상이라는 점에서 애착이 간다.

개인적으로 애착이 가는 책이나 영화가 있다면?
영화는 미하엘 하네케 감독의 <하얀 리본(Das Weisse Band)>, 오기가미 나오코 감독의 <안경>, <토일렛> 같은 걸 좋아한다. 나오코 감독의 영화는 편안하면서도 느린 호흡과 담담한 구성이 전혀 지루하지 않고 많은 생각을 이끌어낸다. 엉뚱하면서도 기발한 발상도 한몫 단단히 한다. 심각하지 않으면서도 무언가를 생각하게 하고, 재미있으면서도 유치하지 않는 지점을 잡아내는 능력이 탁월하다. 몇 달 동안 파스칼 키냐르(Pascal Quignard)에 빠져 있다. 원래 소설은 쓸데없이 말만 많은 수다쟁이 같다고 여겨서 별로 좋아하지 않았다. 그보다는 곱씹고 되새김질하는 맛이 있는 시를 즐겨 읽는다. 그런데 파스칼 키냐르의 소설은 내 생각을 완전히 바꾸어놓았다. 시로 이루어진 소설, 혹은 소설 같은 철학책 같다고 할까. 그중에서도 『은밀한 생』이 가장 좋았다.

요즘의 관심사는 무엇인가? 사회적인 이슈나 트렌드를 습득하고 공유하고 기록하는 자신만의 방법이 따로 있는가.
사람이다. 예전에는 그리 관심이 많지 않았는데 요즘 들어 유달리 관심이 간다. 알다시피 지금 우리는 SNS나 메신저 등 사회적인 이슈나 트렌드를 다양한 방식으로 습득, 공유, 기록하고 있다. 나 역시 그런 매체들을 활용하지만 그것이 갖는 단점, 즉 지극히 제한된 영역의 개인적인 유흥이나 재미에서 벗어나지 못하는 것도 사실이다. 그래서 사적인 고민들은 노트북 컴퓨터에 글을 써서 정리하고 있다. 나에게 글은 스스로를 향해 말하고 싶은 독백을 담는 매개체다. 무언가를 다른 사람은 알지 못하는 나만의 공간에 숨겨둔다는 것은 참 신나는 일이다. 사람을 만나는 것도 중요한 일이다. 내 이야기를 읽거나 들어주는 상대방의 기억을 통해 내가 기록되는 거니까. 나에게 사람이란 소통과 공유, 기록을 가능케 하는 가장 오래된 사적인 공간이다. 내 앞의 한 사람을 통해 그가 살아온 삶의 태도와 방식, 가치관을 그대로 전달받을 수 있고, 반대로 내가 그에게 전달할 수 있기 때문이다.

서울대학교 서양화과를 졸업하고 동대학원 서양화과
재학중이다. <장면: 은둔된 자아들>(서울대학교
우석홀, 2012), <유기체의 리듬>(Cafe FANCO, 2011)
등의 개인전을 가졌다. <컴파운딩스>(서울대학교
우석홀, 2011), <서성이다-서울대·이화여대·성균관대
대학원 서양화과 교류전>(이화아트센터, 2011),
<2011 우수졸업작품전>(동덕여대갤러리, 2011) 등의
단체전에 참여했다.

개인적으로 추구하는 감성적 코드(code)는?
감성적 코드라고 부를 만한 것이 있는지 잘 모르겠다. 확실한 건 서로 대립하는 두 가지 요소가 공존하는 상태를 좋아한다. 희귀하고 특이한 것도 아주 좋아한다. 패션에 관심이 많아서 아방가르드한 옷을 즐겨 입는데, 평범한 듯하면서도 결코 방심할 수 없는 독특한 포인트가 있는 거라면 뭐든지 좋다. 평범함과 독특함이 딱 맞아 떨어지는 지점에 나의 감성적 코드가 있는지 모른다.

지금 자신에게 가장 소중한 것은? 앞으로의 계획도 궁금하다.
정신적인 자유와 휴식, 정서적 안정감이 제일 중요하다. 주변에 그러한 평온함을 안겨주는 사람들이 많아 얼마나 다행인지 모른다. 이 지면을 빌어 그들에게 감사하다는 말을 꼭 전하고 싶다. 삶에서 소중하게 여기는 것을 덧붙인다면 당연함의 거부, 꿈꿀 권리라고 할 수 있다. 일상에서는 보수적인 나이지만, 정신적인 영역만큼은 누구보다 자유롭고 싶다. 타인의 시선과 기대, 사회가 당연하게 여기도록 만들어놓은 잣대와 체계에 구애받지 않고 내 마음의 소리를 따르고 싶다. '내 모습'으로 살고 싶다. 부디 우리 사회에 '꿈'을 꾸는 사람들, 그 꿈을 위해 노력하는 정직하고도 성실한 사람들이 많아지기를 바란다.

박

자기 소개를 부탁한다.
작가가 '되기를 꿈꾸는' 평범한 미술대학 대학원생이다.

살면서 가장 기억에 남는 경험 혹은 사건은?
내 삶에서 가장 기억에 많이 남는 경험과 사건은 내가 가장 힘들었을 때의 그것과 다르지 않다. 고3, 재수, 대학 4학년, 그리고 지금. 인생에서 중요한 단계라고 생각되는 시기를 넘기는 과정과 그것을 극복하는 마인드가 기억에 남는다. 그 순간들이 기억에 남는 삶의 경험이자 앞으로의 삶의 방향과 그것을 대하는 태도에 많은 가르침을 주었다고 믿는다.

콤플렉스가 있는가?
미술을 전공한 내가 이렇게 얘기하면 의아하겠지만, 오랫동안 '나는 그림을 못 그린다', '예술적 재능이 없다'라는 콤플렉스를 갖고 있다. 미술을 시작하는 대부분의 사람들은 일반적으로 두 가지 부류가 있다. 미술을 정말 좋아하거나 어릴 때부터 잘 그려서 부모님이나 주변의 권유에 의해서, 또는 자신이 선택하는 게 대부분이다. 그러나 나는 둘 중 어디에도 속하지 않았다. 오히려 미술시간이 정말 재미없고 지루했다. 아니 싫었다. 이런 내가 초등학교 4학년 때 부모님께 말씀드려서 미술학원을 다니게 된 것이 미술에 발을 들여놓게 된 계기였다. 지금 생각해보면 어린 나이에도 미술이라는 상대를 극복하고 이겨야 할 대상으로 여겼던 것 같다. 지금도 가끔씩 그때 생각을 하면 혼자 웃을 때가 있다. 제일 자신 없고 못하는 일을 직업으로 삼고 있으니 말이다. 비록 지금도 이 콤플렉스를 극복하지 못하고 있지만, 누구나 콤플렉스는 있다고 생각한다. 콤플렉스의 존재보다 더 중요한 것은 그것을 어떻게 극복하는가의 태도가 아닐까. 콤플렉스가 느껴져 힘들 때마다 언젠가 친구가 들려준 고흐의 말을 생각하곤 한다. "만약 마음속에서 '나는 그림에 재능이 없는 걸'이라는 음성이 들려오면 반드시 그림을 그려야 한다. 그 소리는 당신이 그림을 그릴 때 잠잠해진다." 마음에 들지 않는가?

작가에게 (제2의) 사춘기란 어떤 걸까?
작가라는 존재는 자아가 강하고 사회적 기준이나 기대에 부응하기보다 자기만의 세계를 추구하는 경향이 강하다. 사회체제와 규범 안에서 '어른'이라는 겉옷을 입고 있지만, 속을 들여다보면 천방지축 어린아이와 다름없다. 마치 '어른아이'라고 할까. 그렇기에 작가라면 누구나 제2의 사춘기는 물론 제3, 4의 사춘기가 찾아올 거라고 여긴다. 나는 이 '사춘기'가 좋다. 작가로 살아가는 데 반드시 필요한 풍부한 경험과 아이디어가 생겨나는 시간, 작업의 관심사와 방향에 하나의 물꼬를 터주는 시간이라 생각한다. 물론 작업의 일관성을 해치고 심지어 슬럼프에 빠질 수도 있겠지만, 그것 역시 내 모습의 하나이기 때문에 걱정할 필요는 없을 것이다. 제2의 사춘기가 안겨주는 변화의 굴곡을 자연스럽게 받아들이고 즐기는 게 차라리 나을 것이다. 생각해보면 지금의 나 역시 제2의 사춘기를 보내고 있는 것 같다. 올해 내내 우울증에 시달리고 있으니까……. 개인적인 사건이나 가정 문제가 아닌, 단지 '내가 이 일을 계속할 수 있을까', '이 길이 내게 맞는 걸까'라는 의심과 회의가 끊임없이 이어지고 있다. 그러다 보니 작업도 더이상 발전하지 않는 것 같다. 지금은 웃으며 이야기하지만 우울한 증상이 심각할 때는 거리를 지나가는 차를 보며 '저기 뛰어들면 모든 게 단번에 끝나지 않을까'라는 생각에 몇 번이고 뛰어들고 싶었다. 다행인지 불행인지 그 순간 내 몸이 다치고 아플 거라는 물리적인 두려움보다 내 삶이 이렇게 단번에 끝나도 되나, 라는 허무함이 몰려왔다. 이런 일을 몇 차례 겪은 후 내 안의 정신적인 어려움을 작업으로 풀어가고자 마음먹었다. 이전에는 어떤 작업을 할까를 놓고 무수한 구상과 고민에 빠졌지만, 지금은 그런 것들이 전혀 눈에 들어오지 않는다. 대신 내가 살아야겠다는 마음이 더 간절하다고 할까. 그렇게 나온 작품이 바로 <장면: 은둔된 자아들> 시리즈이다. 이 작업을 하는 동안 작가인 나에게 찾아온 제2의 사춘기를 스스로의 힘으로 극복할 수 있다는 자신감을 얻었다. 한마디로 작가에게 사춘기란 고통스럽지만 그만큼 좋은 자극제가 되는, 반드시 필요한 경험이다.

제1의 사춘기 때와 지금과는 어떤 차이가 있는가?
돌이켜보면 나는 제1의 사춘기를 쉽게 넘긴 것 같다. 그래서 지금 제2의 사춘기가 유난히 힘든 지도 모르겠다. 제1의 사춘기 시절, 내 고민은 내부가 아닌 외부로부터 찾아온 고민이 전부였다. 부모님과 선생님의 기대, 친구들의 질투 속에서 나는 늘 까칠하고 뻐딱한 상태였다. 그때는 학교도, 친구들도, 주변의 모든 것이 마음에 들지 않았다. 극복하려 노력해보았지만 너무 어렸기에 현명하게 대처하지 못했던 것 같다. 하지만 지금은 다르다. 지금 내가 겪는 제2의 사춘기는 나의 내부에서 생겨난 거라는 점, 주변 사람들이 눈치채지 못한다는 점, 혹여 안다고 해도 성인이어서 간섭하지 않는 등 많은 점이 달라졌다. 그래서일까. 지금 나는 제2의 사춘기를 억지로 극복하기 위해 무언가를 시도하지 않고, 그저 지금의 시간들을 잘 견디는 일에 집중하고 있다. 세상의 순리에 나를 맞추면 언젠가 극복할 수 있지 않을까 기대해본다. 극복하지 못하면 또 어떤가. 지금 제2의 사춘기를 살아가는 나는 너무 심각하지도, 너무 가볍지도 않은 마음으로, 이 시기를 마음껏 즐기며 보내고 싶다.

그림을 그린다는 건 어떤 의미인가? 깊은 세계를 추구하기 위해 자신만의 특별한 노력이 있다면?
그림을 그리거나 무엇을 만든다는 건 그것을 남기고 싶은 욕구로부터 비롯된다. 자신의 일부(그것이 감정이든 어떤 대상이든)를 시간의 망각 속에 흘려보내지 않고, 영원한 순간으로 박제하고 기록으로 남겨 누군가에게 알리고 싶은 본능. 이 욕망이 글과 음악, 몸짓으로 기록되는 것만으로 채워지지 않을 때 그림이 필요하다. 지금까지 나는 주로 몸의 감각이나 심리, 감정을 화면에 담는 작업을 해왔다. 두드러기가 나서 간지러운 듯한 느낌이나 통증 같은 몸의 촉각적인 느낌을 시각화하고, 매혹과 혐오라는 양가적인 감정을 젤라틴 속에 박제하기도 한다. 긴 시간에 걸쳐 나를 사로잡는 우울과 그것에 대한 자기 치유로서의 자력적인 구원을 바라는 자화상을 마치 일기처럼 기록하기도 했다. 내가 처한 상황이나 상태, 생각의 변화에 따라 작업의 소재나 대상이 달라지지만, 그것을 관통하는 것은 기록과 박제이다. 작업을 하면서 내가 가장 중점을 두는 것은 내 감정과 느낌을 어떻게 하면 작품에 솔직하게 담아내느냐이다. 작업에 둘러붙는 거추장스러운

신영

유혹에 빠진 새, 아크릴 반구 털실 젤라틴, 50x50cm, 2011

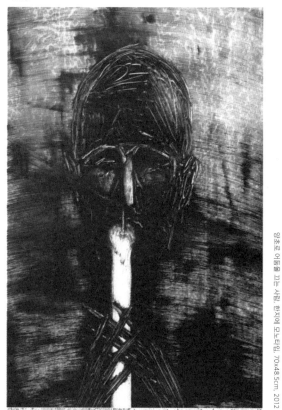

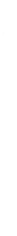

앙증은 어둠을 끄는 사람, 한지에 모노타입, 70x48.5cm, 2012

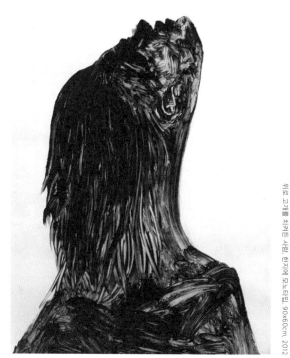

위로 고개를 치켜드는 사람, 한지에 모노타입, 90x60cm, 2012

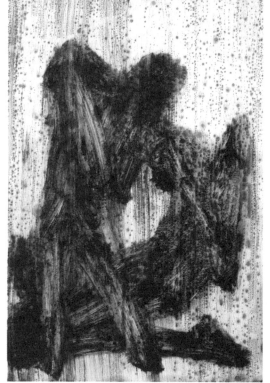

잿빛 비를 맞고 있는 두 사람, 한지에 모노타입, 70x48.5cm, 2012

붉은 갈대밭에 서 있는 사람, 한지에 모노타입, 70x48.5cm, 2012

칠흑의 어둠 속에서 눈을 잃어버린 사람, 한지에 모노타입, 70x48.5cm, 2012

몰아치는 바다 한가운데 있는 사람, 한지에 모노타입, 70x48.5cm, 2012

먹먹하게 스러져가는 사람, 한지에 모노타입, 70x48cm, 2012

딱딱한 검은 돌이 되어버린 얼굴, 한지에 모노타입, 70x48.5cm, 2012

스스로를 동굴 속에 가둔 사람, 한지에 모노타입, 70x48.5cm, 2012

내밀한 구조, 종이에 펜 목탄 콘테 연필, 69x52.5cm, 2011

Body-Sculpture 3, 에칭과 수채, 30x20cm, 2011

걷대밭에 서 있는 사람, 한지에 모노타입, 70x48.5cm, 2012

걷대밭에 스스로를 묻은 사람, 한지에 모노타입, 70x48.5cm, 2012

우리가 되돌아온 곳과
우리가 출발한 곳은 전혀 다르다.

- 오르한 파묵, **소설과 소설가**

.

나는 객관적으로 그리고 주관적으로 나 자신에게 싫증이 난다.
나는 모든 것에, 모든 것의 모든 것에 싫증이 난다.

- 페르난두 페소아, **불안의 책**

자신의 트라우마 혹은 감정을 나타내는 작업 속 메타포는 무엇인가?

아이를 좋아한다. 아이들을 바라보는 것과 관찰하는 것을 좋아한다. 미취학 연령대인 아이들의 순수함, 눈빛, 표정,
움직임이 내 작업의 이유이자 해답이다. 아이는 내 분신이자 자화상이 되기도 한다. 동시에 새(鳥)는 어릴 적 두려운
기억과 공포의 표상이다. 나비는 내가 가장 좋아하는 생물체로, 따뜻하고 예뻤던, 그래서 다시 돌아가고 싶은 과거의
기억이다. 초식동물은 내가 보호해주고 싶은 마음을 품음으로써 안정을 찾게 해준다. 동시에 초식동물을 표현함으로써
주변의 공격으로부터 방어받고 싶은 나의 불안한 심리상태를 표현한다. 이렇듯 기억의 저편을 회상하듯 그려나가는
내 작업은 꿈을 꾸듯 몽환적인 느낌을 주기 위해 외곽을 흐리게 하고, 배경보다 사물에 초점을 둔다.

개인적으로 애착이 가는 책이나 영화가 있다면?

헤르만 헤세의 『데미안』. 참 어려웠던 책이다. 헤세의 책은 언제나 이해하고 싶은데 이해되지 않아 나를 힘들게 한다.
인간의 선과 악을 단면적으로 보여주던 글귀도, 책속에서 방황하던 싱클레어의 모습도, 그럴 때마다 아이의 감정으로
쉽게 이해할 수 없는 말투와 행동으로 싱클레어를 항상 감싸고 이끌어주던 데미안의 모습이 마치 영화를 보듯 머릿속에
그려졌다. 물론 헤세가 이야기하려던 것을 제대로 이해하지는 못했을 것이다. 나에겐 아직도 어렵기만 한 책이다. 팀
버튼의 <빅 피쉬>. 영화를 보는 내내 '따뜻한 거짓말'이라는 생각이 들었다. 무엇을 어떻게 전달해야 진짜이고 가짜일까를
생각하게 만드는 영화다. 어른이 되어가며 그저 꾸며낸 이야기라고 여기는 아들과 인생의 끝자락에 선 아버지가 그토록
믿고 싶고 이해하고 싶었던 이야기의 진실은 명확히 없었던 것 같다. 어떻게 이해하든 내가 기억하는, 내가 이해하는
이야기, 그리고 그것이 삶이었다는 아버지의 모습이 인상적이었다. 포스터도 무척 마음에 들었다.

요즘의 관심사는 무엇인가? 사회적인 이슈나 트렌드를 습득하고 공유하고
기록하는 자신만의 방법이 따로 있는가.

여행이다. 평소 여행을 좋아하지만 모험을 감행하는 성격이 아니라 혼자 여행을
떠난 적은 아직 없다. 얼마 전 두번째 개인전을 부산에서 가졌다. 친구들과
가족들과 부산을 여러 번 다녀오면서 참 좋다는 생각을 했다. 한번은 중간에
만나기로 했던 친구들과 시간이 엇갈리는 바람에 다른 차를 타고 대구에서
부산까지 내려가게 되었다. 대략 1시간 정도였지만, 나 홀로 기차에서 창밖을 보며
가는 내내 너무 좋았다. 혼자 여행을 가보고 싶다. 조금만 더 용기를 내보려 한다.
지금 계획중이다. 그밖에 다른 사회적 트렌드는 SNS를 통해 주로 공유하고 있다.

은혜

수원대학교 서양화과를 졸업했다. <선물>(갤러리2, 서울, 2009),
<김은혜>(갤러리2, 2012), <선물>(갤러리다운타운, 부산, 2012) 등 세 번의
개인전과 <First>(고운미술관, 화성, 2007) 등 단체전에 참여했다.

개인적으로 추구하는 감성적
코드(code)는?

사실 감성적 코드라는 말을 잘 모르겠다.
음악으로 말하자면 김광석, 유재하,
김현식 등 포크송을 좋아한다(이런 답이
맞을까 고민스럽다). 빠른 템포보다는
편안하면서 감성을 자극하는 슬픈
멜로디를 좋아한다. 작업할 때는 앙드레
가뇽의 앨범이나 임재범, 김동률 등 유년
시절의 기억을 떠올릴 만한 추억이 담긴
음악을 찾아 듣는 편이다.

지금 자신에게 가장 소중한 것은?
앞으로의 계획도 궁금하다.

시우. 내 딸아이다. 계속 쉬지 않고
작업에 열중하고 싶다. 아직 작가로서
시작 단계인지라 작업을 많이 해서
시행착오를 좀 더 앞서서, 좀 더 많이
해보는 게 계획이다.

김

자기 소개를 부탁한다.
작가 김은혜이다. 유난히 겁이 많아서 새로운 것을 잘 받아들이지 못한다. 몇 번의
시도를 통해 어렵게 이루어지거나 경험하지 못하고 아무것도 모른 채 지내기를
반복하며 살아왔다. 그래서인지 주변이 온통 새로운 것투성이라 처음 해보는
일들이 여전히 많다. 나는 사람들을 관찰하는 것을 좋아한다. 특히 아이들을
관찰할 때가 제일 즐겁다. 아이들의 표정에는 꾸밈이 없다. 자신의 감정을 있는
그대로 표현하는 모습이 흥미롭다. 놀이터에서 해맑게 뛰어노는 아이들을 보고
있으면 행복하다.

살면서 가장 기억에 남는 경험 혹은 사건은?
2012년 4월에 갤러리2에서 두번째 개인전을 가졌다. 제목은 '보다'이다. 우선
그 어떤 작업보다 육체적으로, 정신적으로도 힘들었다. 내 작업은 모두 유년
시절의 기억을 소재로 한다. 기억과 추억을 캔버스에 기록하듯 일기처럼 그린다.
캔버스를 거울삼아 거울에 비친 내 얼굴을 크게 그려넣는다. 어린 시절의
내 모습이 연상되게 그렸고, 눈을 강조하여 실제보다 크고 또렷하게 정면을
응시하게 했다. 내 얼굴을 그리기 전 화면에 커다란 새를 얼굴만 클로즈업해
먼저 그린다. 새는 어린 시절의 경험으로부터 각인된 두려움의 대상이자 실제로
가장 무서워하는 생명체이다. 새를 그려넣고 그 위에 내 모습으로 지워나갈
여러 번 반복하며 새에 대한 두려움과 공포를 극복하려 했다. 누구에게나 추억과
기억이 존재한다. 그것들이 좋게 혹은 나쁘게 추억되는 것은 자신이 어떻게
기억하느냐에 따라 느낌이 달라지기 때문이다. 내가 원하는 대로 변형시키고 혹은
지우고 덧대는 과정을 여러 번 반복하다보면 달라진 기억을 추억하는 게 아닐까
생각해본다. 지금은 이런 과정을 거친 <보다>의 작업을 통해 완전하지 않지만
두려웠던 기억으로부터 조금은 자유로워진 상태다.

콤플렉스가 있는가?
생각해본 적 없다.

작가에게 (제2의) 사춘기란 어떤 걸까?
사실 잘 모르겠다. 이런 이야기가 쑥스럽다. 사춘기란 성장 과정에서 완성에 가깝게 되기 위해 미완성 단계에서 겪는
과도기라고 생각한다. 나는 앞으로 한동안 계속 과도기일 것 같다. 사춘기를 겪는 세대가 그 시기를 인정하지 못하거나
혹은 모르고 지나가듯, 나도 지금의 내 변화와 상태가 사춘기라 말하기는 힘들다. 나는 앞으로도 계속 성장해야 할 어린이
단계다. 많이 보고 습득하고 쌓다보면 언젠가 그 시기가 나에게도 가깝게 다가올지 모르겠다. 사춘기 혹은 제2의 사춘기는
시간이 좀 더 지나야 깨닫게 될 듯하다.

제1의 사춘기 때와 지금과는 어떤 차이가 있는가?
작가로서 이제 시작하는 단계라 답하는 게 역시 쉽지 않다. 그래서 나는 2009년 첫번째 개인전과 2012년 세번째 개인전
사이의 차이를 대신 설명하려 한다. 내 작업은 2005년 내가 간직하고 싶은 그림 5점에서 출발한다. 작품 <선물>은 완벽한
숫자 100으로 작품의 수를 정해놓고 내 기억과 이야기를 하나하나 완성하자는 의미를 담고 있다. 2009년 첫 개인전은
그림을 그리는 내내 잘 할 수 있을지에 대한 불안감이 가득했다. 첫번째 전시라는 설렘과 기대도 있었지만, 처음이라는
막막함과 불안함이 더 컸다. 2012년 전시는 그것을 대하는 마음이 조금 달랐다. 불안하다기보다 작업하는 동안 아이의
모습을 관찰했던 대로, 내가 느끼는 대로 온전히 어떻게 옮길지를 고심했다. 작업을 하는 방향과 방법적인 부분에
몰두했던 시간이었다.

**그림을 그린다는 건 어떤 의미인가? 깊은 세계를 추구하기 위해 자신만의
특별한 노력이 있다면?**
나에게 그림은 '기억'에 대한 기록이다. 나는 스스로 간직하고 싶은 이야기를
그린다. 그런 의미를 갖고 작업을 하고 있다. 관찰하는 것을 좋아한다. 평소
사진을 많이 남긴다. 추억을 만들어가는 것, 추억을 기억하고 기록하는 것에
특별히 노력을 기울이는 듯하다.

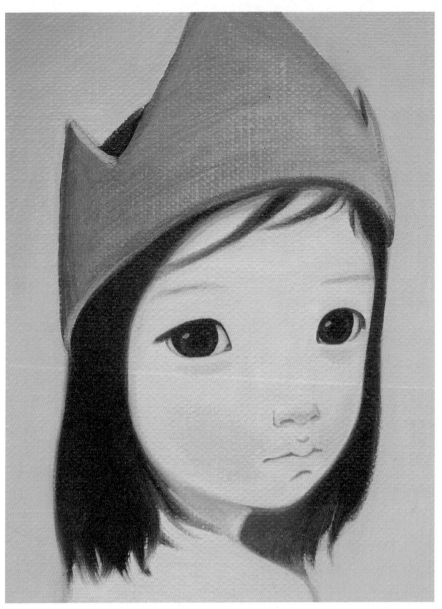

선물, 캔버스에 유채, 16x12cm, 2012

선물, 캔버스에 유채, 16x12cm, 2012

선물, 캔버스에 유채, 12x16cm, 2012

BODA, 캔버스에 유채, 130.3x162.2cm, 2012

BODA, 캔버스에 유채, 60.6x72.7cm, 2012

BODA, 캔버스에 유채, 60.6x72.7cm, 2012

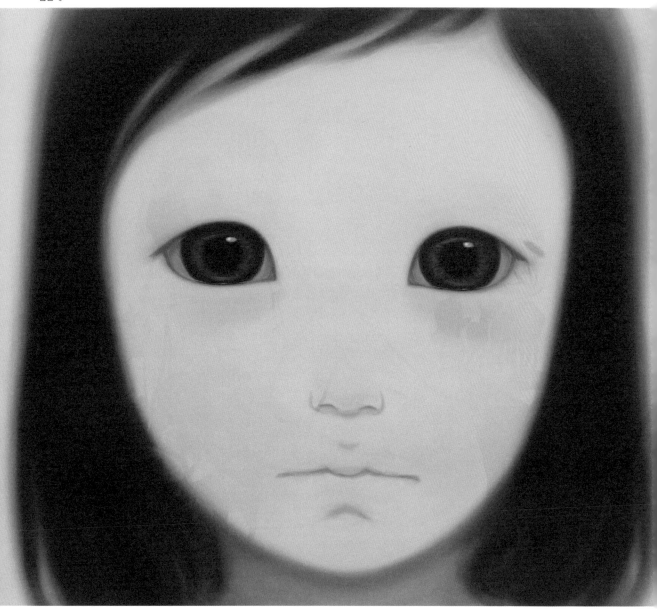

BODA, 캔버스에 유채, 60.6x72.7cm, 2012

요즘의 관심사는 무엇인가? 사회적인
이슈나 트렌드를 습득하고 공유하고
기록하는 자신만의 방법이 따로 있는가.
화가라는 정체성이 사회적·경제적인
것과 어떻게 만날 수 있을까에 관심을
갖고 있다. 신문과 뉴스 보는 것도
좋아한다. 머릿속에 들어온 다양한
재료들을 가지고 이리저리 몽상하는
게 좋다. 하지만 따로 기록하거나
공유하지는 않는다.

개인적으로 추구하는 감성적 코드(code)는?
내 감성이 아주 특별하다고 생각하지 않는다. 특별히 추구하는 감성적 코드도
없다. 감성이 작업을 시작하게 만드는 발화점은 될 수 있지만, 중심을 이루는 건
아니다.

지금 자신에게 가장 소중한 것은? 앞으로의 계획도 궁금하다.
내가 말하고자 하는 것, 그림이 가장 소중하다. 앞으로의 구체적인 계획이나 목표는 없다. 지금처럼 해온 것처럼 삶을 살
것이며, 그 속에서 그림을 그릴 수 있다면 만족한다.

국민대학교 회화과, 동대학원 회화과를 졸업했다.
개인전 <폭력의 놀이>(신한갤러리, 2011)를
가졌다. <Become We>(옆집갤러리, 2011),
<잇다>(박수근미술관, 2010), <흔들리는 화면-
추상의 시작>(샘표스페이스, 2010), <서교난장
2009>(갤러리킹), <서울미술대상>(서울시립미술관
경희궁 분관, 2007) 등의 단체전에 참여했다.

자기 소개를 부탁한다.
삼십대 중반의 화가다.

살면서 가장 기억에 남는 경험 혹은 사건은?
기억에 남는 많은 경험들이 있지만 특별히 하나를 꼽긴 힘들다. 예전엔 그런 특별한 기억과 사건이 불러일으키는 정서로 작업했다면, 요즘엔 숨어 있는, 감춰진 순간에 더 애착이 간다. 삶에는 빛나는 순간도 있고 어슴푸레한 순간과 회색빛 순간도 있다. 이유를 알 수 없는 많은 모호한 사건들에 더 마음이 끌린다.

콤플렉스가 있는가?
무응답.

작가에게 (제2의) 사춘기란 어떤 걸까?
사춘기는 흔들리는 것, 즉 고정되지 않는 것을 의미한다. 몸 안팎이 흔들려서 이전의 생각으로는 중심을 잡을 수 없는 것이다. 작가란 내부와 외부의 움직임을 관찰하고 탐구하며 소통하는 존재다. 자신을 계속 흔들리는 상태로 유지하는 것이야말로 작가가 평생 동안 유지해야 할 태도일 것이다.

제1의 사춘기 때와 지금과는 어떤 차이가 있는가?
분명하게 시기를 구분할 순 없겠지만, 작가와 그의 작업이 근본적으로 변화할 때가 있다. 제1의 사춘기 때는 내 안의 에너지를 지금까지 배우거나 알고 있는 방법만으로 표현할 수 없다고 느꼈다. 그때까지의 모든 생각과 그림의 방법을 중지시키려고 노력했던 게 생각난다. 두꺼운 노트에 마치 뇌를 통과하지 않은 듯한 낙서를 했었다. 일종의 자동기술법처럼. 내부에서 분출하는 에너지를 나를 지배하는 어떤 관습에 의존하지 않고 표현하고자 했다. 그 시절의 낙서는 이전까지 해본 적도, 생각하지 못했던 이미지와 내용이었다. 내 몸에서 툭툭 본능적으로 튀어나오는 언어와 이미지는 가히 충격적이었다. 혼란스러웠지만, 내 몸이 말하는 것을 처음으로 들었던 시간이었다.

그림을 그린다는 건 어떤 의미인가? 깊은 세계를 추구하기 위해 자신만의 특별한 노력이 있다면?
그림에는 화가의 모든 것이 담긴다. 성격과 취향, 육체적·정신적 상태, 몸짓 등이 벌거벗은 것처럼 드러난다. 회화가 매력적이면서도 무서운 이유다. 아이가 부모의 모든 것을 닮듯 그림은 그린 이를 완벽하게 투사해놓는다. 작가의 모든 것을 흡수해서 화면에 투사하는 회화는 화가가 말하려는 것을 화면에 숨겨놓는다. 나에게 그림이란 동시대 특정 공간에서 태어나 살면서 죽어가는 나의 가장 인간적이고 온전한 외침이다. 그렇기에 앞에서 말한 것처럼 고정되지 않기 위해 나의 안팎을 유심히 들여다보며 노력하고 있다.

자신의 트라우마 혹은 감정을 나타내는 작업 속 메타포는 무엇인가?
'해바라기'인 것 같다. 시들어서 바싹 말라붙은 해바라기는 내가 표현하는 죽음의 상징이다. 논리적으로 설명할 수도, 그림에 해바라기가 뚜렷하게 나오는 건 아니지만, 작업에서 구체적인 개념으로 나타나는 건 해바라기가 유일하다. <폭력의 놀이> 프로젝트에서는 수풀 사이의 고인 웅덩이가 그런 역할을 하고 있다.

'제2의 사춘기'라는 테마와 어울리는 작품 중 가장 애착이 가는 작품이 있다면?
지난 2~3년 동안 <폭력의 놀이>라는 프로젝트를 진행했다. 오래된 가족사진으로부터 받는 감정을 분석하고, 동시에 내가 가진 모든 것을 펼쳐서 나열하는 프로젝트였다. 그런데 오래된 사진첩을 우연히 보다가 발견한 사진에서 노스탤지어가 아닌 불길하고 섬뜩한 느낌을 받게 되더라. 프로젝트의 첫 번째 작품 <폭력의 놀이 #1>에 유난히 애착이 간다. 모눈종이에 사진 데이터를 최대한 온전히 담기 위해 노력했던 작품이다. 컴퓨터 모니터 크기의 종이에 한 달 정도의 시간을 투여했었다. 완성도를 추구하기보다 정보를 온전히 기록하는 게 더 중요했던 작업이었다.

개인적으로 애착이 가는 책이나 영화가 있다면?
책과 영화 모두 <반지의 제왕>. 톨킨의 다른 소설도, 피터 잭슨의 다른 영화도 좋아한다.

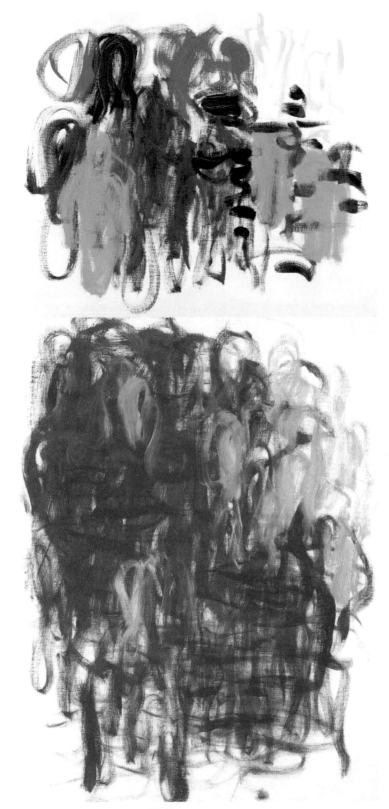

무제, 린넨에 유채, 72x91cm, 2012

무제, 린넨에 유채, 116x80cm, 2012

김선휘

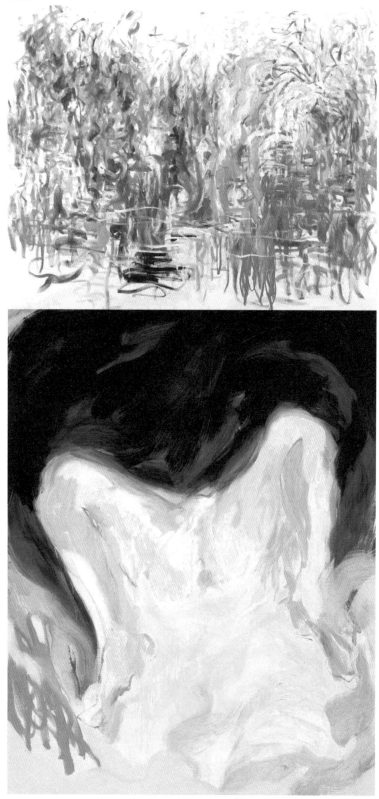

무제, 린넨에 유채, 181x227cm, 2011

무제, 린넨에 유채, 116x91cm, 2011

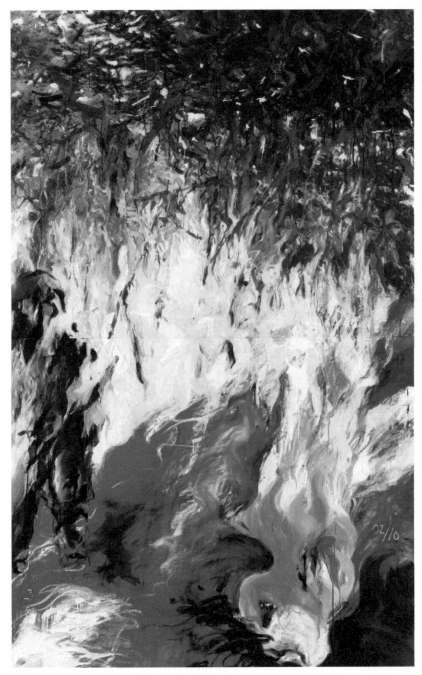

폭력의 놀이 #10, 린넨에 유채, 260x162cm, 2010

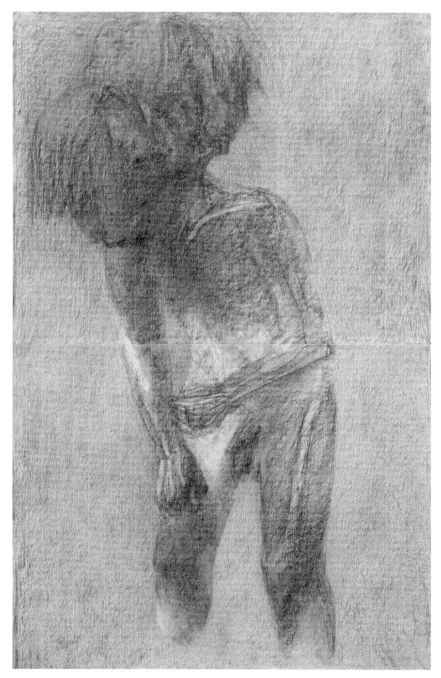

폭력의 놀이 #7-2, 목탄지에 목탄, 99x65.3cm, 2009

폭력의 놀이 #8 지옥의 정원, 롤지에 혼합재료, 150x1000cm, 2009

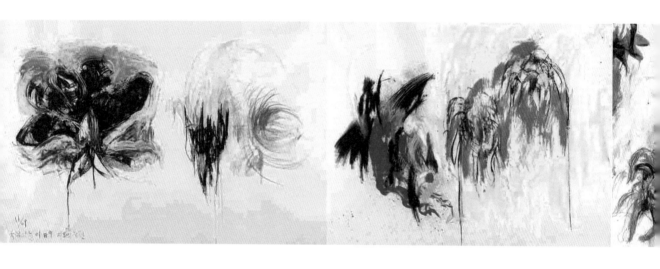

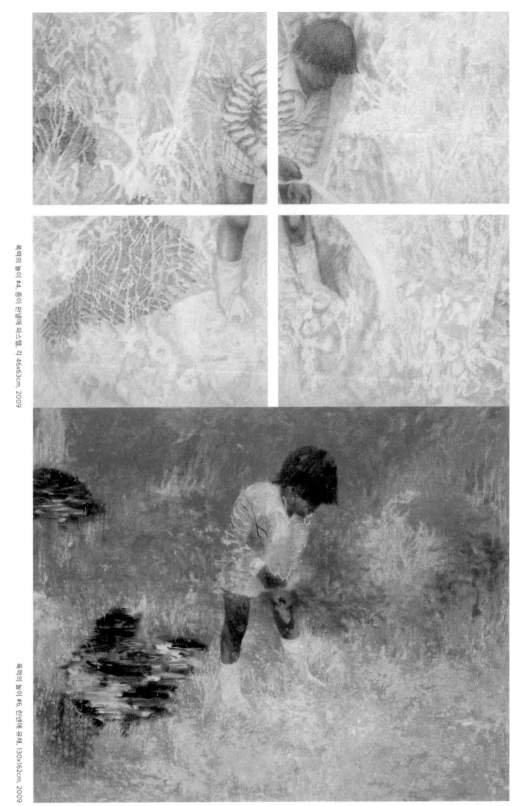

폭력의 놀이 #4, 종이 판넬에 파스텔 각 46x63cm, 2009

폭력의 놀이 #6, 린넨에 유채 130x162cm, 2009

목련의 놀이 #1, 모눈종이에 연필, 30x41.8cm, 2008

목련의 놀이 #2, 장지에 목탄 외교 콩테, 147.5x212cm, 2009

두 손을 높이 들고
불안은 고드름처럼 자란다.

- 여태천, 크리스마스

세상을 끊는 일에 대해 생각한다.
그러기 위해서는 또 태어나야 할 거라고 생각한다.

- 이병률, **기억의 집**

'제2의 사춘기'라는 테마와 어울리는 작품 중 가장 애착이 가는 작품이 있다면?
<가족>이라는 작품이다. 화면에 표현된 가족의 이미지는 순수한 내 가족이자
동시대를 살아가는 우리의 가족이기도 하다. 가족은 사회적으로 가장 기본이 되는
최소 단위의 공동체이자 같은 피를 나눈 운명공동체. '가족'이라는 단어가 갖는
사전적 의미와 현실에서의 괴리감, 다양한 매체에서 쏟아져 나오는 가족 안에서의
사건과 갈등을 화면에 함축적으로 그렸다. 애착이 가장 많이 가는, 그만큼 나를
아프게 한 작업이었다.

개인적으로 애착이 가는 책이나 영화가 있다면?
A. J. 크로닌 『천국의 열쇠』, 이토 준지 『공포 박물관』

요즘의 관심사는 무엇인가? 사회적인 이슈나 트렌드를 습득하고 공유하고
기록하는 자신만의 방법이 따로 있는가.
오래전부터 죽음과 관련된 사건에 관심을 갖고 있다. 사람과 죽음 사이에 연결된
이야기들을 신문이나 인터넷을 통해 접하고 있다.

개인적으로 추구하는 감성적
코드(code)는?
귀여움. 삶의 어두운 부분을 그리면서
캐릭터에 절대 빠뜨리지 않고
첨가시키는 것이 바로 '귀여움'이라는
요소다.

지금 자신에게 가장 소중한 것은?
앞으로의 계획도 궁금하다.
지금의 시간이다. 계획이 있다면 건강을
잘 관리해서 나의 계획을 잘 꾸려가는
것이다.

단국대학교 동양화과, 홍익대학교 대학원 동양화과를 졸업했다. <Empty Smiles>(갤러리팩토리,
2011), <flashback>(관훈갤러리, 2007) 등에서 개인전을 가졌다. <달의 뒷면>(갤러리스케이프, 2012),
<빗각角서徐사事전>(일본 토미오코야마갤러리, 2011), <세상을 드로잉하다>(인천아트플랫폼, 2010),
<SEMA 2006>(서울시립미술관, 2006) 등의 단체전에 참여했다.

자기 소개를 부탁한다.
어릴 때부터 유일한 취미이자 특기인 그리기를 하는 사람이다. 동양화를 전공했다. 지필묵을 주재료로 삶의 고통과 슬픔, 죽음이라는 다소 암울한 주제를 '귀여움'이라는 코드로 전환해 친숙하면서도 아름다운 그림을 그리기 위해 노력하고 있다.

살면서 가장 기억에 남는 경험 혹은 사건은?
누구나 그렇듯이 지극히 사적인 경험과 크고 작은 사건들을 겪어왔다. 그것들이 작업에 중요한 모티프가 되고 있다.

콤플렉스가 있는가?
선천적인 콤플렉스를 갖고 있다.

작가에게 (제2의) 사춘기란 어떤 걸까?
선천적인 콤플렉스를 부정하던 시기에서 긍정하는 시기로 변화하는 시점이 아닐까.

제1의 사춘기 때와 지금과는 어떤 차이가 있는가?
미숙함, 대담함, 용기, 경솔함, 편견, 무지 혹은 순수. 이러한 단어들이 제1의 사춘기에 가장 근접한 표현 같다. 콤플렉스를 노출시키지 않기 위해 불안정하며 부자연스러운 옷을 입고 사춘기를 보냈었다. 다행히 지금의 반려자를 만나고 나서 삶의 전반을 지배하던 부정적인 에너지를 서서히 떨칠 수 있었다.

그림을 그린다는 건 어떤 의미인가? 깊은 세계를 추구하기 위해 자신만의 특별한 노력이 있다면?
내 작업을 통해 누군가의 마음을 움직일 수 있다면 그것만의 의미가 있을까 싶다. 다양한 매체를 통해 사적인 사건과 닮아 있거나 내 취향을 자극하는 장면이나 이야기를 나만의 방식으로 수집하고 있다. 참, '관찰'하는 것도 상당히 좋아한다.

자신의 트라우마 혹은 감정을 나타내는 작업 속 메타포는 무엇인가?
2011년 갤러리팩토리에서 가진 전시 제목인 '뭇웃음'이 지금 내 작업을 잘 보여주는 얼굴 같다. 여러 사람에게 덧없이 짓는 웃음이라는 사전적 의미와 별개로 작업에서 눈물을 흘리는 모습이 나와 너무 닮아 있다. 해맑은 표정의 이면에 감춰진 고통과 어둠을 염두에 두고 상투적이고 익숙한 얼굴의 변형에서 나오는 낯설음이 자아내는 조악한 공포를 유발시키고 싶다.

못웃음, 장지에 채색, 130.3x324.2cm, 2011

예언, 장지에 먹, 39.8x39.8cm, 2009

정물, 장지에 혼합재료, 91x117cm, 2009

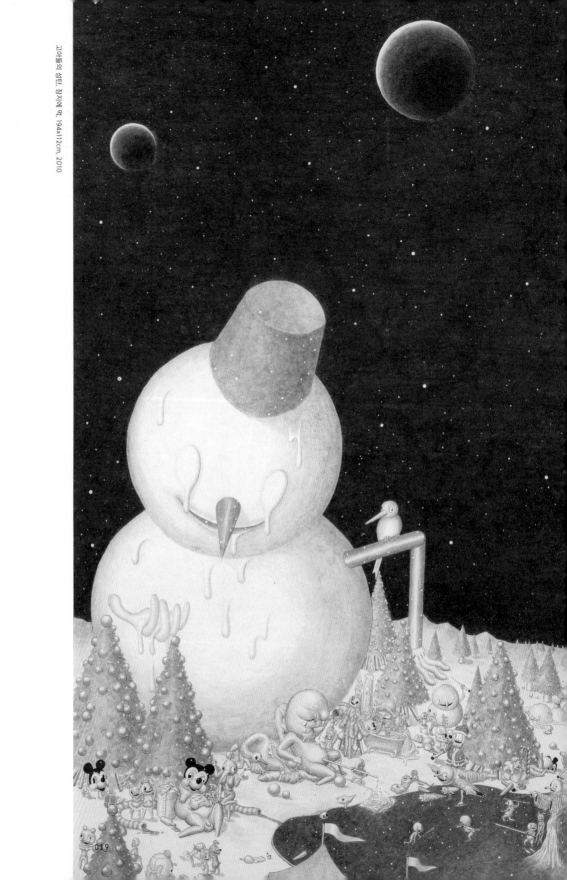

고이들의 성탄, 장지에 먹, 194x112cm, 2010

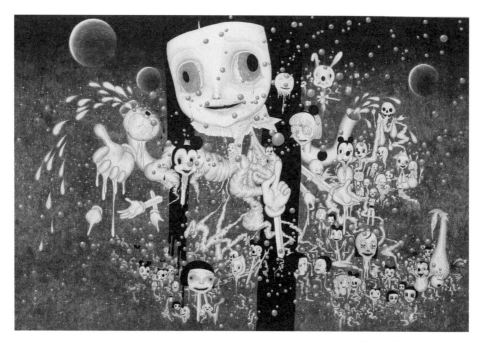

여자 애, 장지에 먹, 130.5x194cm, 2010

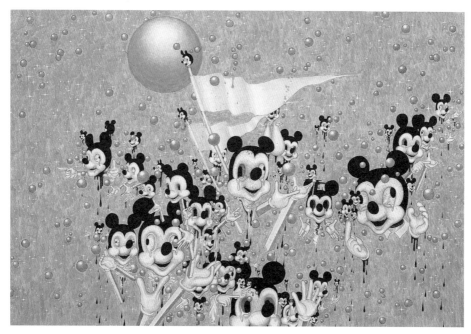

미키미키, 장지에 먹, 97x146cm, 2010

나쁜 말, 장지에 혼합재료, 40x105.7cm, 2009

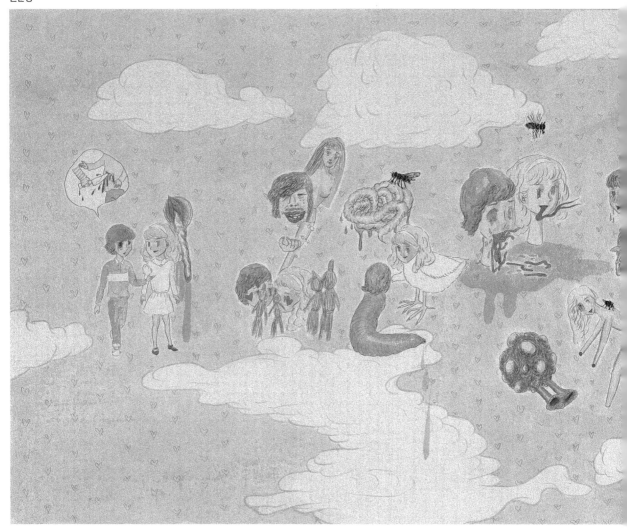

나는 내가 아닌 곳에서 생각하고,
내가 생각하지 않는 곳에서 존재한다.

- 라캉

나는 아무도 아니다. 아무도.
나는 느낄 줄도, 생각할 줄도, 희망할 줄도 모른다.

- 페르난두 페소아, **불안의 책**

개인적으로 애착이 가는 책이나 영화가 있다면?
특별히 기억나는 게 없다. 많이 보고 많이 잊어버리고 다시 보는 스타일이다.

요즘의 관심사는 무엇인가? 사회적인 이슈나 트렌드를 습득하고 공유하고
기록하는 자신만의 방법이 따로 있는가.
인테리어 일을 하게 되어서 몇 달 동안 전기공사, 바닥재, 목공 등 공간을
소소하게 꾸미는 데 관심을 갖고 있다. 트렌드에 관심이 별로 없어서 작업하면서
라디오를 듣거나 스마트폰과 포털사이트에서 제공하는 뉴스 정도만 보고 있다.

개인적으로 추구하는 감성적
코드(code)는?
추구한다는 것은 뭔가를 의도한다는
것일 텐데, 의도적으로 무언가를 만드는
것에는 익숙하지 않다. 무언가를
지속적으로 한다는 것에 자신이 없어서
최대한 나다운 것을 꺼내는 정도다. 굳이
얘기하자면 철없는 소녀 감성과 낭만적
감성 코드 정도?

지금 자신에게 가장 소중한 것은?
앞으로의 계획도 궁금하다.
작업을 계속할 수 있는 감성의 자극을
잃지 않았으면 좋겠다. 작업에 집중할
수 있는 월세 없는 작업실을 갖는 것이
계획이다.

한국예술종합학교 조형예술과 및 예술전문사 과정을 졸업했다. 〈추억은 함부로 꺼내는 게
아니야〉(아트스페이스 휴, 2011), 〈낭만에 대하여〉(갤러리비올, 2010), 〈복수할거야〉(갤러리175, 2008)
등의 개인전을 가졌다. 〈이것이 대중미술이다〉(세종문화회관, 2012), 〈좀비 666〉(갤러리애비뉴, 2012),
〈송년기획 메리크리스마스〉(가나아트센터, 2010) 등의 단체전에 참여했다.

자기 소개를 부탁한다.
연필로 인물화를 그리는, 현대미술에서는 조금 소박한 작가.

살면서 가장 기억에 남는 경험 혹은 사건은?
미국에 계신다는 아버지가 사실은 내가 갓난아이 때 돌아가셨다는 것을 알았을 때. 당시 10살 즈음이었는데 기가 막혀서 웃었더랬다. 그 후 18살이 되자 허무함이 밀려왔고, 26살이 되었을 때는 내 나이에 나를 낳고 두 달 만에 남편을 잃었던 엄마가 안쓰러웠다.

콤플렉스가 있는가?
작품 이미지와 달리 긍정적인 성격이라 평범한 고민 정도?

작가에게 (제2의) 사춘기란 어떤 걸까?
사춘기가 아름답고 불안한 시기라면, 작가에게는 항상 있어야 하는 낭만적인 시기가 아닐까? 작업에 필요한 에너지는 '작업이 재미있다'라는 단순한 이유 때문만은 아닐 것이다. 감정의 묘한 줄타기를 하다보면 기분 나쁜 기억들도 꺼내야 하는 경우도 있고, 다른 데서 말하지 못하는 불만이 자연스럽게 표출되는 등 사춘기에 걸린 아이처럼 마냥 유쾌하지만은 않다. 하지만 그런 감정들이 관객과 교감을 자아내기 때문에 의미 있는 듯하다. 나와 같은 사람들이 있다는 거니까.

제1의 사춘기 때와 지금과는 어떤 차이가 있는가?
즐긴다는 것? 어렸을 때는 감정을 느끼는 것에 서툴렀다면 지금은 스스로를 잘 알기 때문에 감정을 놓아두는 것 같다. 조금 여유로워졌다고 할까. 그렇게 놓아두고 치졸하면 치졸하게 그리고, 불안하면 불안하게 그리고, 슬프면 슬프게 그리게 되니 작업이 즐거워졌다.

그림을 그린다는 건 어떤 의미인가? 깊은 세계를 추구하기 위해 자신만의 특별한 노력이 있다면?
그림은 또다른 언어다. 글자보다 설명적이지 않아도 더 구체적으로 표현할 수 있고, 사회적으로 약속된 정확한 의미는 아니지만 마음을 찌르는 감동이 전해진다. 그런 표현을 하려면 꾸미는 것보다 솔직하게 표현하는 것이 낫다. 물론 작업을 하다보면 욕심이 나고 겁도 나기 때문에 솔직해지기가 쉽지 않지만……

자신의 트라우마 혹은 감정을 나타내는 작업 속 메타포는 무엇인가?
인물의 눈에 그려지는 별이라고 할 수 있을 듯하다. 항상 예민하게 감정을 주시하는 그 순간의 느낌.

'제2의 사춘기'라는 테마와 어울리는 작품 중 가장 애착이 가는 작품이 있다면?
<절대 그 누구에게도 기대서는 안 돼>이다. 다른 사람에게 센 척하는 사람들은 그만큼 자신이 약하다는 것을 알기 때문이다. 그래서 연약한 감성으로 작업해놓고 제목은 다짐하듯 강한 어투로 나간 작품이다. 마치 자신의 어깨에 기대는 것처럼 그려진 긴 목과 여린 어깨가 너무 외로워 보이는 작품이다.

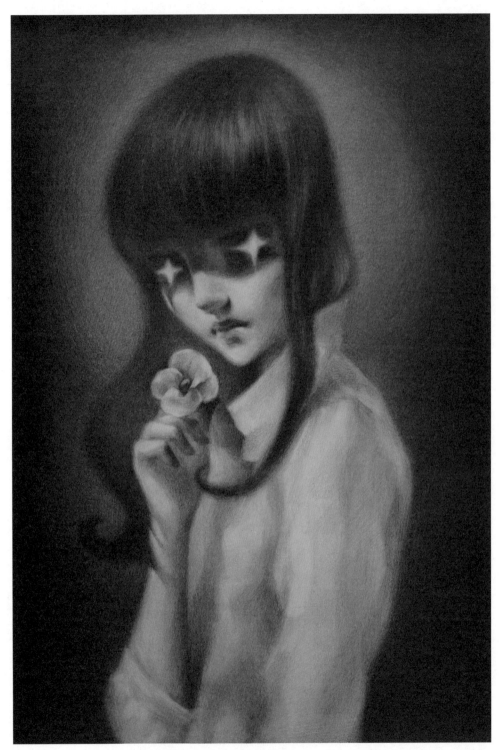

정조를 지키세요, 종이에 연필, 55x37cm, 2008

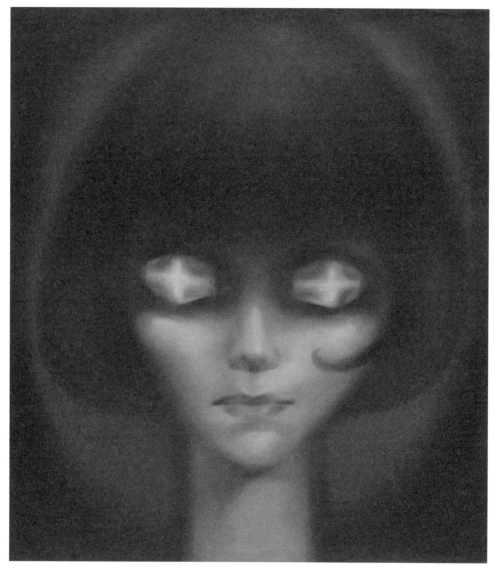

아직 전 눈이 여려요, 종이에 연필, 68x60cm, 2011

추락하는 설레임, 종이에 연필, 73x103cm, 2011

사색의 축제, 종이에 연필, 39x49cm, 2009

구명선

008

날 동조하지 말아요, 종이에 연필, 54x39cm, 2011

남만에 대하여, 종이에 연필, 65x50cm, 2009

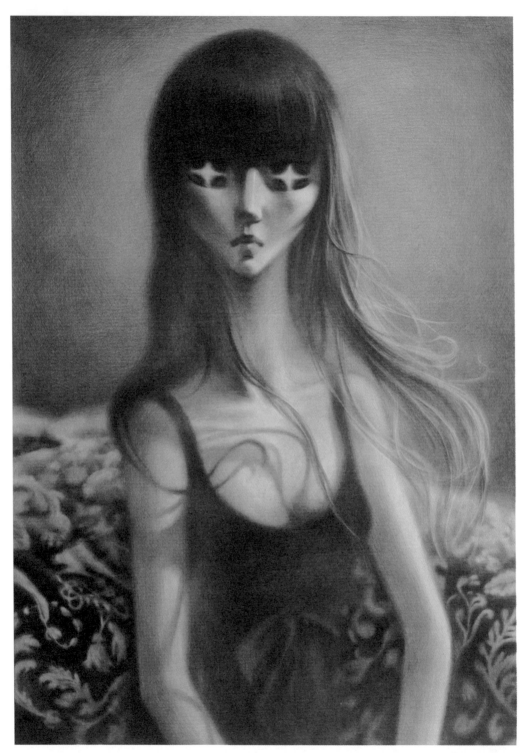

아직도 밝은 어두운 밤인가봐, 종이에 연필, 79x54cm, 2007

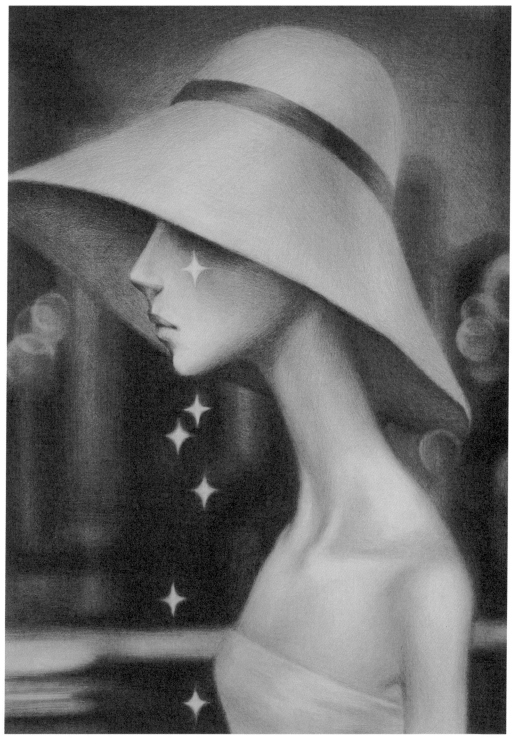

내가 걷는 게 걷는 게 아니야, 종이에 연필, 53x38cm, 2007

운다, 누가 운다, 검게 번쩍이는 석탄 속에서
섬세한 엽맥의 나뭇잎이 남는다.

- 이성복, **타인의 땅**

debut

2

제2의 사춘기

북노마드